解剖Billy Showell水彩植物畫

Botanical Painting
in Watercolour

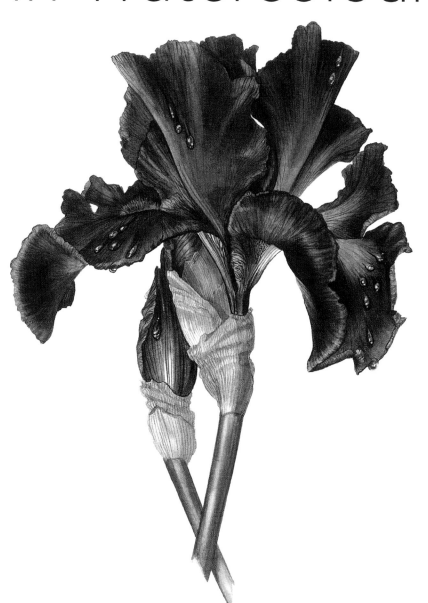

三悅文化

TITLE

解剖Billy Showell水彩植物畫

STAFF

出版	三悅文化圖書事業有限公司
作者	比莉・舒薇爾 (Billy Showell)
譯者	伍啟鴻
總編輯	郭湘齡
責任編輯	蔣詩綺
文字編輯	徐承義　李冠緯
美術編輯	孫慧琪
排版	二次方數位設計　翁慧玲
製版	明宏彩色照相製版股份有限公司
印刷	龍岡數位文化股份有限公司
法律顧問	經兆國際法律事務所　黃沛聲律師
戶名	瑞昇文化事業股份有限公司
劃撥帳號	19598343
地址	新北市中和區景平路464巷2弄1-4號
電話	(02)2945-3191
傳真	(02)2945-3190
網址	www.rising-books.com.tw
Mail	deepblue@rising-books.com.tw
本版日期	2021年7月
定價	1280元

國家圖書館出版品預行編目資料

解剖Billy Showell水彩植物畫 / 比莉.舒
薇爾(Billy Showell)作；伍啟鴻譯. -- 初
版. -- 新北市：三悅文化圖書, 2019.06
192面；22.8 x 25公分
譯自：Billy Showell's botanical
painting in watercolour
ISBN 978-986-96730-8-2(精裝)
1.水彩畫 2.植物 3.繪畫技法
948.4　　　　　　　　108007346

獻給

爸、媽，還有公公、婆婆，即華爾特 (Walter) 和
伊迪絲・庫克 (Edith Cook)，因為他們的鼓勵，
我才策劃第一次畫展。還有伊迪絲，不是她，我就
不會迷上水彩畫。

感謝

凱蒂・法蘭奇 (Katie French) 在本書寫作過程中一
直給我支持和協助，還有我的植物畫學生和相關好
友予我無限支持和鼓勵。最後亦感謝索奇出版社
(Search Press) 給我這次寫書的機會。

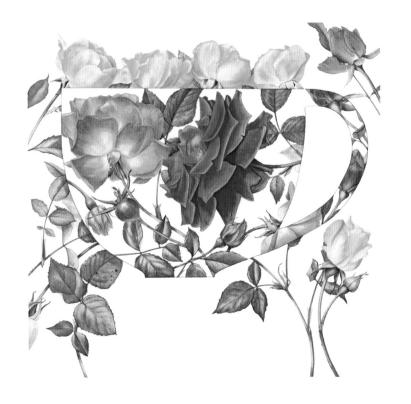

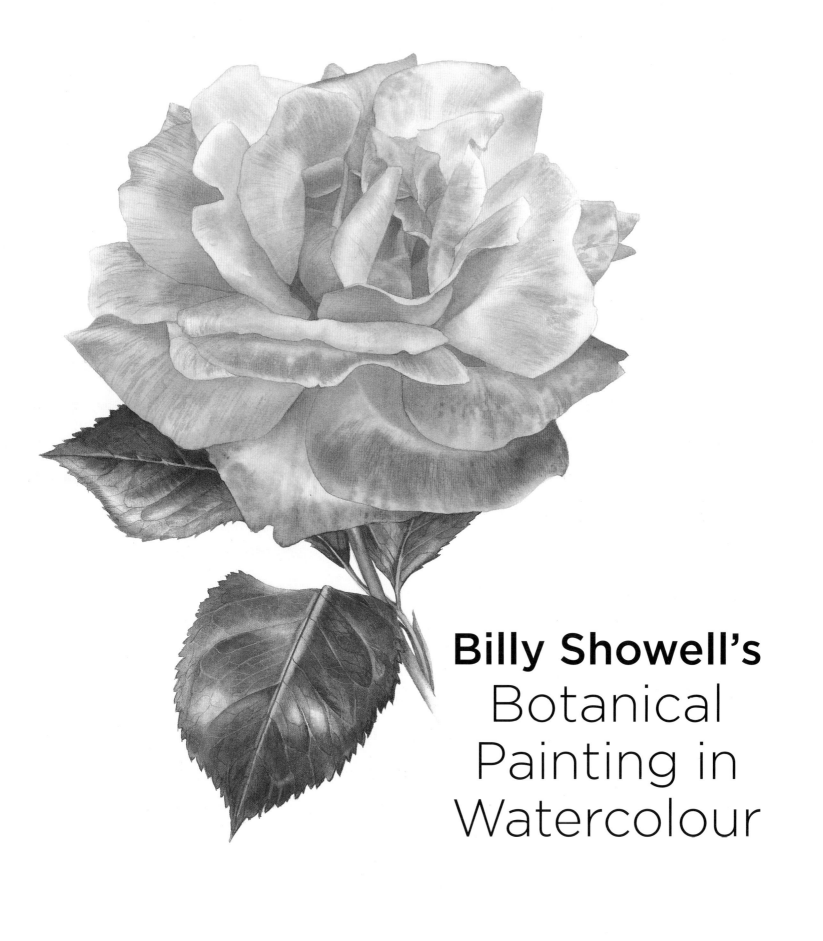

Billy Showell's
Botanical
Painting in
Watercolour

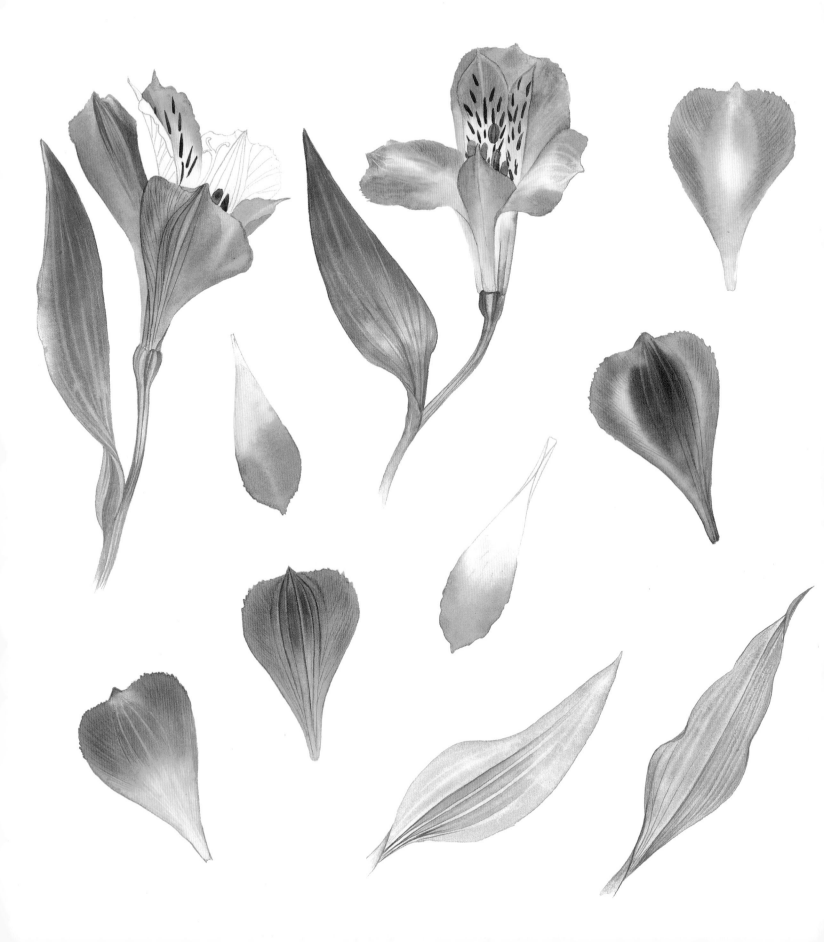

Contents

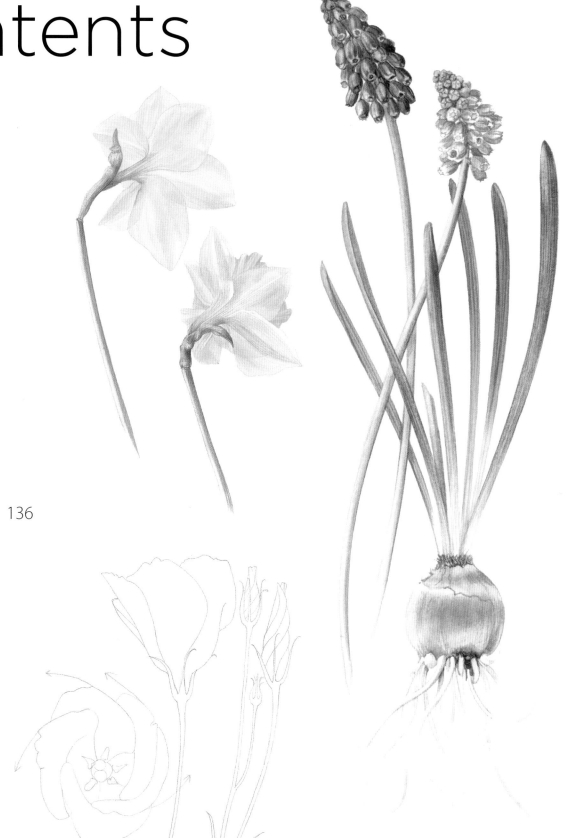

前言

我希望藉著這本書，給你大量有用的心得和秘訣，把我的繪畫方法傳授給你。這些方法是我從小開始就從其他畫家那裡聽到並且收集起來的，後來亦在不斷實踐和犯錯中得到驗證，可以說是我水彩畫生涯中的驚奇發現。

植物插圖有其深厚傳統，因此對於可行、不可行之事已有若干定論。我現在畫的植物畫卻略有不同，在準確表現植物的同時，我可以在構圖（composition）格式上稍作變化，創作不一定遵守成規佈局，從而有別於正式插圖。

說到技巧，我的四字真言是：「能用則用」。我喜歡用現代材料，喜歡嘗試各種色彩搭配，在創作過程中沒有什麼「可行、不可行」，沒有太多歷史包袱。如果重點是從畫畫中得到樂趣，便不用守什麼規矩。我常跟學生說，你得好好研究一下，看畫展或藝術協會的要求是什麼，有必要的話就得跟著規定走，這樣才能確定你的繪畫題材和方式會被評審接受。但假使你畫畫只是為了自得其樂，那我會說：不用管太多。

記住，如果你覺得這本書教你的東西有用，那就分享出去吧。每一次的經驗分享都會開啟一次重新詮釋和進步的機會。分享也會為你帶來喜悅。

某些技巧或許違背了傳統水彩植物畫的規矩，但對我來說卻很有用，你也可以照樣選取對你有用的部分。記住我的「3P」原則：訓練（practice）、規劃（planning）、熟習（perfection），這些是成功關鍵，也能讓你步入正軌。看人如何畫畫當然有用，但怎樣都比不上練習、把顏料拿在手上玩玩。好好規劃畫畫時段、打算畫什麼畫，可讓你節省紙張和時間；只要熟悉工具、顏料和用紙，自然會駕輕就熟。

這些話或許把會令你感到害怕，但這不是我的本意。你要對自己的進步感到滿意，途中欣賞自己一點一滴的成就。一有什麼佳作誕生固然很好，但目標應該放在複製成功。

Billy

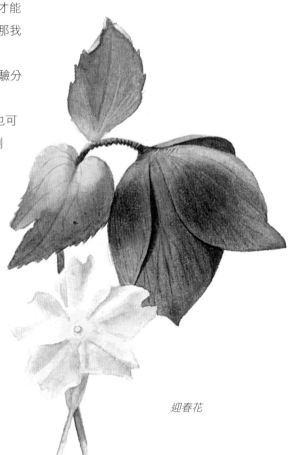

銀蓮花（anemones），
茶色背景

迎春花

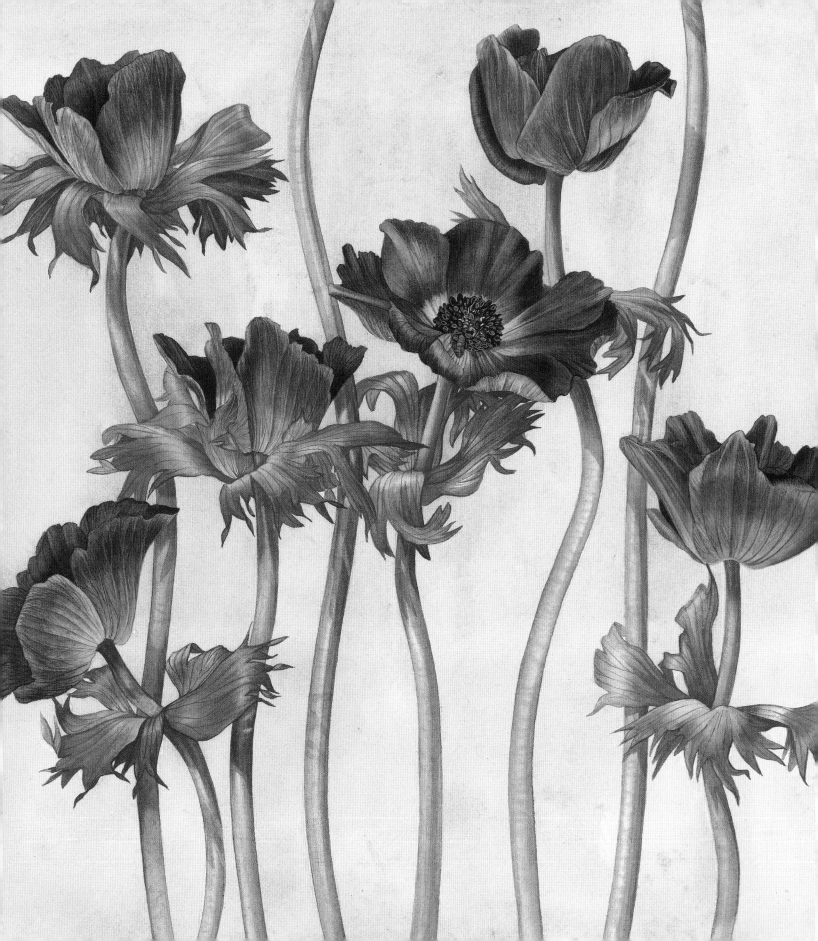

材料

植物畫需要用到某些較特定的材料。有些經常會用到，但有些只是因應個人喜好。本書只介紹我平日使用的材料，但你亦可找到其他東西作替代。一開始只要購買最基本的東西，視日後需要再增添工具即可。

我最低限度的工具箱是名符其實的「荒島」，只有三種基本顏料：法國群青（French Ultramarine）、申內利爾深黃（Sennelier Yellow Deep）、玫瑰深紅（Rose Madder Lake）；6號尖頭畫筆；還有法比亞諾（Fabriano Artistico）熱壓紙。從這三種基本顏料就可調出一系列的顏色，當然你也可以多買幾支顏料作額外補充。

至於調色，用陶瓷盤就很不錯了，可以到以後有需要時再購買調色盤。舊畫筆可以用來攪拌顏料，你也可以像大部分人一樣多買一支鉛筆。任何寬口的容器都可用來裝水，只要碗底夠寬，不容易打翻就好。

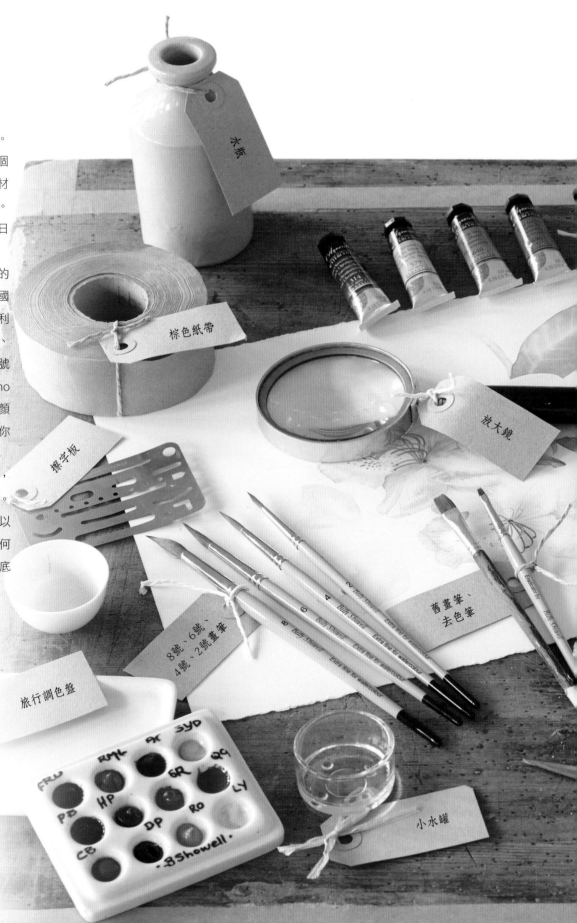

水瓶

棕色紙帶

放大鏡

摹字板

舊畫筆、去色筆

8號、6號、4號、2號畫筆

旅行調色盤

小水罐

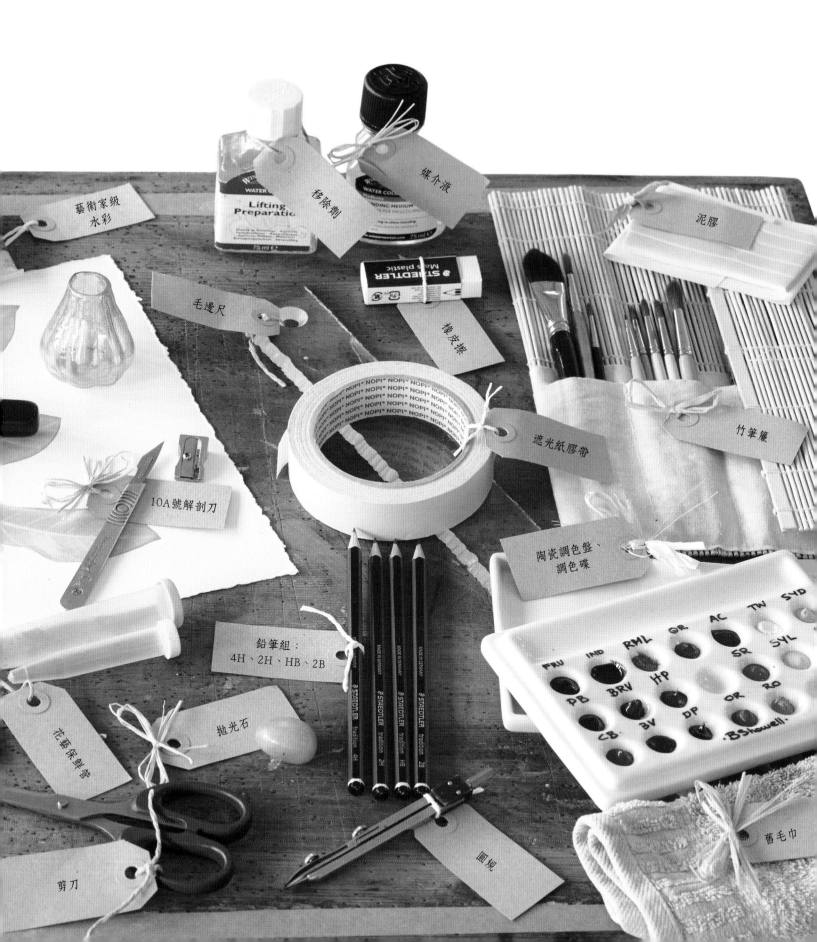

藝術家級水彩

移除劑

媒介液

泥膠

毛邊尺

棟皮擦

竹筆簾

遮光紙膠帶

10A號解剖刀

陶瓷調色盤、調色碟

鉛筆組：
4H、2H、HB、2B

花藝保鮮劑

拋光石

剪刀

圓規

舊毛巾

畫紙

水彩紙分很多種，所以必須分清楚要買哪一種。我用的是法比亞諾熱壓紙，100%棉紙，640gsm＊（300磅）或300gsm（140磅）。這種熱壓紙很滑，能輕易在上面作修改。畫紙分成亮白色（略帶淺藍）以及傳統白色（偏奶白色）兩種。我個人偏好傳統白色。

＊譯註：gsm（grams per square metre）即每平方公尺克重。

買紙

我會建議你每次先買一張，試試看那張紙是否合適。記得寫下廠牌、紙重和測試結果，作為日後參考。

　一旦找到合用的畫紙，就可以買一整磚。我們說一磚紙，指的是一整本畫紙，除了一個角落或一小段以外，畫紙四周都是黏起來的。這樣的話，畫紙便一直保持平整，你就在最上面的紙上作畫。畫好畫後，放一把鈍刀進去頭兩張紙中間，從沒有黏住的那一角或那一段開始，慢慢把第一張紙拿起來。接下來再繼續在另一張紙上畫，如此等等。唯一麻煩的地方是，你也許還沒畫好第一幅畫就想另畫一幅。這時候，如果把上面的紙拿起來，或許就會起皺摺了。但也不用太擔心，詳情可參考第186～187頁，我會教你怎樣把完成的畫作給繃緊（stretch）。

該用畫紙的哪一面？

應該畫在哪一面才正確？我們不大需要擔心這種問題。就像我用的法比亞諾，因為只能從某一邊底下看到水印，所以就知道該從那一面開始畫起。當然，其他畫紙的情況也許不一樣。

　另一種方法是：用手托住紙的底部，讓紙從手的兩邊自然塌下。把紙翻過來，再做一次。看看紙從哪一面較容易塌下來，那就用那一面。

　此外，我們往往能輕易感覺到兩面的差異。較滑的那一面才是對的。如果再有疑問的話，那就只能找美術品供應商問清楚了。如果買的是紙磚，那就直接從上方第一張紙開始，但我還是習慣把本子的紙卡封面拿起來，用手摸一下哪一面較滑。

Tip

假使你選的是「傳統白」，而且想要把作品印出來時，便要在掃描器上選「白色」，才不會被當成是「奶白」。

Tip

千萬不要反過來畫。我過去的經驗是，用有水印的那一面畫起來才會得心應手。如果用錯面的話，往往會讓我敗興，繼而心灰意冷。

該繃，還是不該繃？

我極少在畫畫前就去繃畫紙。的確，水彩紙繃過後便不容易起皺摺，即使是弄濕以後；但假如你像我一樣，沒有用大量的水去畫背景的話，那就不是問題了。繃緊過的畫紙要糊在畫板上才能開始畫畫，但我還是喜歡它能被隨意移動，因應我的手感去作畫。假使你用的水彩紙非常重，像640gsm（300磅）的話，那麼根本不用去繃它也會很平整。

　　真的有需要的話，你大可等到畫作完成後再去繃它，不用事先去弄，事情便會簡單得多。關於繃緊畫紙的技巧，請見第186～187頁。

Tip

學生總是喜歡在畫紙中間做習作，最後用掉太多紙張。我會建議你物盡其用。如果一開始只是小習作，不妨從畫紙旁邊畫起，把空間留到以後再用。如果圖畫畫錯了，或還沒畫完，也可以用餘下地方來練習相同題目，或相關的其他小習作。

攜畫袋

在拿去裱框以前，你大概需要一個不錯的畫袋，才能防止畫作受損，保持平整。最好能把進行中的圖畫放進無酸膠套，畫紙進出畫袋時，便能避免表面磨損；畫紙經過磨擦後會變粗糙，從而影響創作。

素描本和筆記本

無論去到哪裡，我都會隨身攜帶一本迷你筆記本。我用它來記錄顏色，寫下旅行途中的想法。我會設法保留這些動人的時刻。

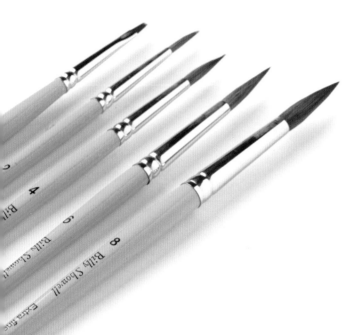

畫筆

我長期以來都使用貂毛筆。你當然也可以用人造纖維畫筆，但要記得不能在紙上掃來掃去，以免熱壓紙受損。大部分時候我都用6號和4號圓頭精細畫筆；由於現在畫的題材變多，所以我也開始用2號筆來畫微型植物、用8號筆來畫大型植物，當然還有那支人造纖維的去色筆，用來消去畫錯的地方。

如果你此刻正準備動手，那就先準備6號筆、2號筆各一支，再加一支去色筆吧。這一小套畫筆已夠你畫大部分尺寸的題材。當然，如果你真的像我一樣的話，大概還是會想準備一整套畫筆，有什麼就畫什麼。

裝水容器

選一個較大的水罐，底部要寬；果醬瓶很容易打翻。右手邊這種鐵罐還不錯，看起來也美觀。

舊畫筆（調色用）

Tip

我攪顏料時，用的是一支合成纖維、廉價的舊平頭畫筆。我把最好的畫筆留來畫畫，不用做這種苦差事，壽命也因此延長。合成纖維也有它的好處，有時候我需要大量攪拌深色顏料，由於它不太沾黏，顏料便比較能留在調色盤上。

筆簾

竹筆簾可以把畫筆收納得整整齊齊，讓它們慢慢晾乾，保持完好狀態。我常跟學生說不要用新畫筆上的塑膠筆套——不但蓋筆套時會折到刷毛，把它悶在裡頭也會把畫筆弄壞（舔畫筆就更不用說了）。這種筆簾裝得下全部畫筆，再加上幾支鉛筆，那就把所有東西都放在一起了。

顏料

第140頁列出了我用到的所有顏色。在12種我最常用的顏色之中，大部分都是透明色。它們是申內利爾的產品，一整組販售（如圖）。你當然也可以買別的廠牌，例如溫莎牛頓（Winsor & Newton）。申內利爾的顏料加了蜂蜜，用起來更滑順，更能長時間保持柔軟。我們最好使用藝術家級水彩，才能達到最佳效果。學生級顏料雖然便宜，但較不容易上色，效果令人失望。

Note

關於溫莎牛頓和申內利爾兩家顏料的差別，可參考我網站上的對照表。

調色盤

我在工作室裡使用長方形瓷盤。需要外出時，我發現兩件組的小瓷盤更方便。除了最基本的顏料外，我還能多帶幾種樣品，不用整套顏料帶著走。此外我還有另一組加大版的旅行調色盤，放在工作室或花園裡以作備用。在調色盤上，我用簽字筆寫上各種顏色的縮寫，這樣就更好辨識了。

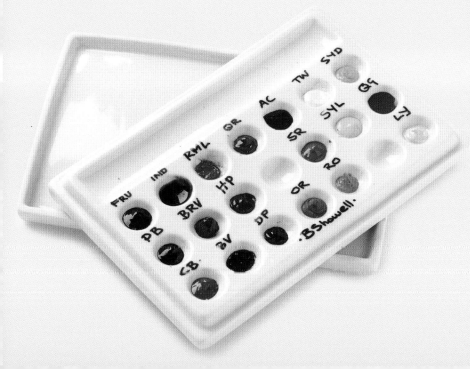

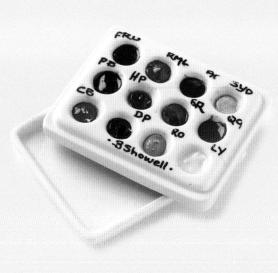

鉛筆

我平常畫圖和做筆記，只會用到4H、2H、HB和B。但如果還想要畫素描的話，便需要準備從H至B的一整套鉛筆。

剪刀、解剖刀、削鉛筆器

剪刀在這裡非常好用，可用來剪紙，也可用來修剪葉柄。你也需要一個好用的削鉛筆器。如果在削鉛筆時常常折斷筆芯，便要考慮另買一個。

我也用10A號解剖刀來削鉛筆、割畫紙或紙板。不僅如此，無論是做植物解剖、剔出局部亮面（highlight）（見第65頁），或移除紙上頑固痕跡（見第86頁）時，解剖刀都方便好用。

留白膠（masking fluid）

留白膠是一種膠漿，塗在乾燥的畫紙上，待硬化後便形成保護膜，防止顏料附著。塗抹時可以用它附帶的塗抹器，或用筆桿也行。但千萬不能用刷子，以免破壞塗層。市面上有各種留白膠，我用的那一種乾掉後會略帶藍色，能清楚地與畫紙作區別。某些廠牌的產品較濃稠，但通常較稀的款式會較好塗抹。

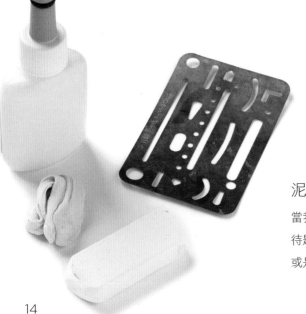

擦字板

這是一塊金屬板，鏤空了各種圖形。我們可以用它來遮擋圖畫，只把其中一小部分的石墨給擦掉。

泥膠、橡皮擦

當我們完成草稿後，可以用泥膠輕輕滾過畫紙，移除過多的石墨（見第30頁）。待題材上色完以後，就用橡皮擦把鉛筆草稿擦掉。用橡皮擦輕輕地磨擦紙面，又或是把它切成小塊處理較細緻的地方。

毛邊尺

這只是用來裝飾紙邊，可有可無。但它很好玩，
也好用（見第188頁）。

觀察用具

我會用放大鏡來觀察植物細節。量尺同樣有用，不但能測量植物準確地畫出來，
在裱框畫作時亦能派上用場。此外我們也會用圓規來量植物。這些工具都不是必
要的，但可用於了解植物的複雜結構、測量大小（見第26頁）。

三角尺

在撕毛邊之前，最好先用三角尺找出直角；或者也可
在裝裱前使用，這樣就能確定畫紙
呈正四邊形了。

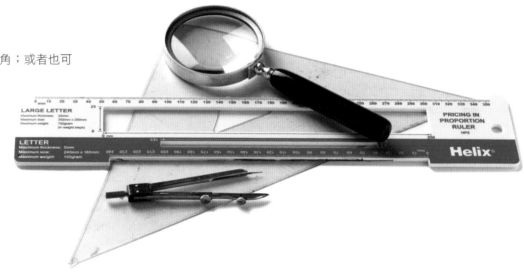

調色小碗、保鮮管

我這裡有不少茶色小容器和瓷盤，可用來攪拌較大量的顏
色，或把新鮮顏料擠在那裡，以便跟調色盤作區隔。

　小瓶子能保存小花、小葉，或從花莖掉下來的花朵。如
果有剪下來的鮮花，花藝保鮮管便非常好用，也方便帶走
（見第20頁）。

海綿、抹布

我都用舊毛巾來擦畫筆，有需要時只要輕輕一印就能吸乾水分。相較於紙巾，抹布比較不會傷畫筆，又能重複使用。但也不妨準備一些紙巾，用來吸乾濺出的水，偶爾還能用來印水彩（見第56頁）。如果你有打算繃紙的話，就要準備一條中等大小的浴巾、一塊大海綿，這樣才能把畫紙背面徹底打濕。

魔術擦

在過去它曾經是祕而不宣的法寶，但現在幾乎每個藝術家都在用。把這塊海綿弄濕後，就能用來移除作品上的汙垢或其他頑固痕跡（見第84頁）。盡量選一款不含漂白劑的，以免對畫紙造成永久損害。

拋光石

拋光石可用來磨平畫紙過度使用的部分，或曾經修改錯誤的地方。在使用前，記得先鋪上紙巾，以免造成表面過度光滑。

移除劑（lifting preparation）

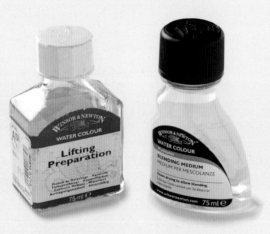

這種透明液體可直接塗在畫紙的某個區域，等它乾掉以後，那裡便受到保護，不會被其他東西沾汙。你也可以在某些地方塗上它來保留亮面，那麼即便顏料已經乾掉，還是能再看到原來白色的畫紙。唯一要注意的是，它只適合小範圍使用。

混合媒介液（blending medium）

加了媒介液以後，顏料會乾得較慢，也會散得更開。我喜歡用它來做很多嘗試，尤其是用在大範圍的暈染（wash）上。

紙膠帶

遮光膠帶的用途很多，可用來壓低畫紙，或固定植物等等。棕色紙膠帶可用來繃紙，另一款棕色布膠帶則是裝裱用的。

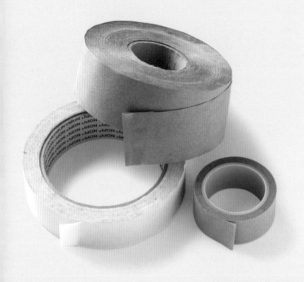

對頁：
茶玫瑰（tea rose）
茶色背景下的茶玫瑰

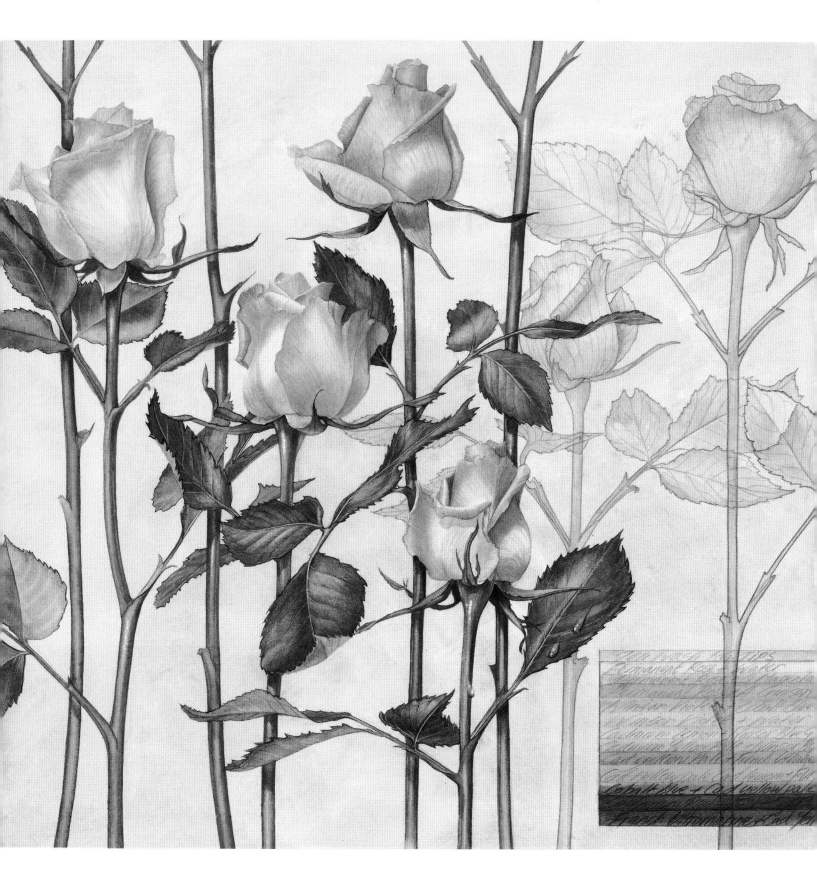

來準備開始吧！

選定題材並不簡單，我會建議你先從你愛看的鮮花或水果著手。題材是你喜歡的事物的話，畫起來便得心應手。所以不要再畫什麼「酒瓶柳橙」了，選你自己喜歡的植物來練習吧！我最愛畫新鮮、活的植物，這樣才能隨意擺弄它，用放大鏡來好好研究它。你要練習速度，或者也可以對靜態影像作畫，從不同角度拍下題材的照片，那就不怕鮮花或水果開始腐壞。但最好還是盡量做好保鮮，以便隨時對照顏色和細節。

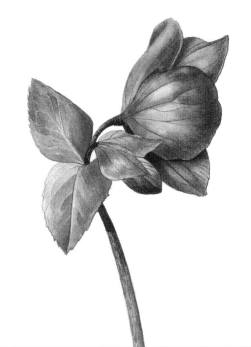

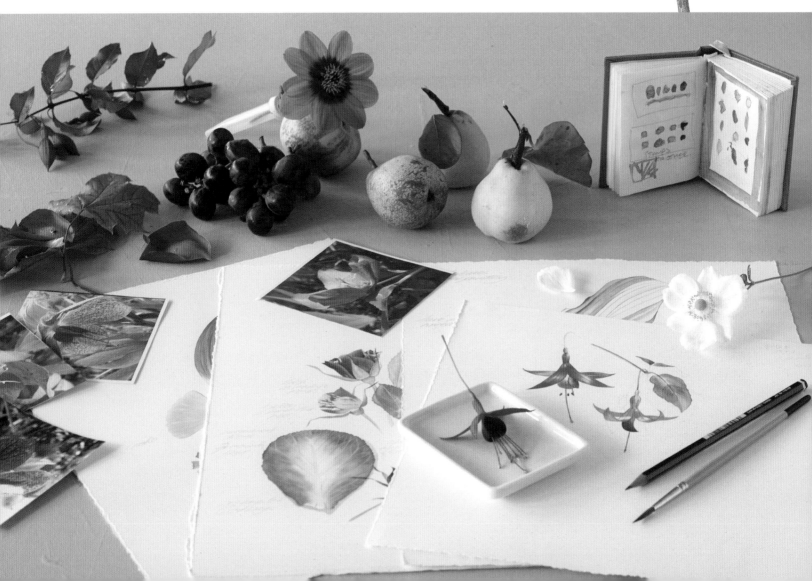

那就研究一下怎樣把植物顧好吧。你可以參考第20～21頁，便知道花朵剪下來以後該怎樣保鮮，或瀏覽花藝網站、雜誌，它們會給你不少相關提示和資訊。買一台好的數位相機，確保可以記錄花卉凋萎前的樣子。我用的是小相機，拍完照再上傳到電腦裡，有時候還會把照片印出來，但我更喜歡直接看電腦螢幕，色彩的亮度或深度都會比較準確。

把所需物品收集好後，便能更輕鬆、更專注地畫畫了。而且最好能在家裡找到放材料的地方，平常就把它們擺在那裡，一有時間或靈感時就可立即使用。如果每次用完都要收拾的話，這一次幾分鐘，下一次又幾分鐘，不但很累，也會奪去你寶貴的畫畫時間。

該怎麼佈置工作桌呢？

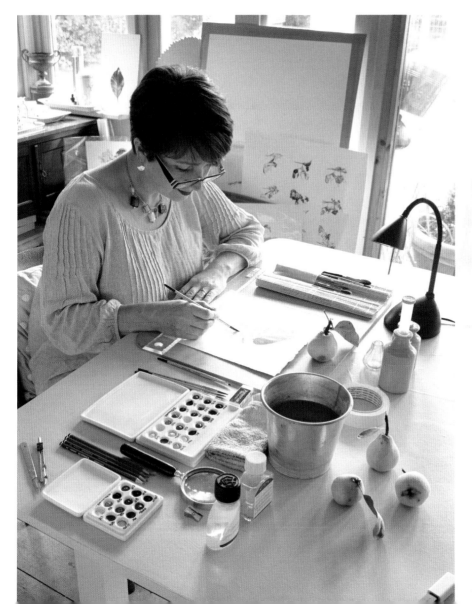

我很幸運，我有自己的工作室。但我也要在那裡教學，工作桌得常常變換。所以我有自己的一套佈置方式，讓我每次畫起畫來都感到熟悉，特別是要覺得舒服。是右撇子的話，右邊便放好顏料、水和印布，是左撇子的話便放在左邊。確定光源是在你慣用手的對面，不要被自己擋到光線。我習慣在窗的右邊工作，如果需要藝術效果的話會再開一盞燈。燈可以照在畫紙或題材上，或盡量讓兩者都照得到，關於這方面最好是多加嘗試，找出最適合你自己的方式。

在日光下才能比較抓得住植物顏色，所以可以在調色時靠近日光，然後在燈光下作畫。我覺得，這一切基本上都是隨你喜好，你認為有道理的話就按你的方法做吧。教材如果太死板，那就要相信自己的直覺，不要老是跟著它。

所有工具都要順手，但不要擋到手。要留點空間給自己活動，以免太容易撞到東西，或讓顏料濺在圖畫上。所以最好也準備一些紙巾和清水，以便不時之需。

讓題材
栩栩如生

把小花朵放進小水瓶，在陰涼處過夜。

鮮品要保持新鮮

把植物照顧好，才能延長你的觀察時間。你也可以把它拍下來，但對我來説，照片怎樣都比不上實物。當然，如果題材已經過季，那就只能對著照片來畫；不然的話，我這裡可以提供一些經驗心得，教你該如何保存植物。

保存植物題材的方法

1　早上是鮮花最有活力的時候，所以要在這時候把它們剪下來，直接放在水裡。

2　以45度角剪枝，而且最好能泡在水裡剪，以免氣泡進入莖部。

3　如果是木質莖的話，可以把莖的尾端壓碎，讓植物吸收更多水分。

4　玫瑰的刺要留著，不能除掉。

5　大部分的花都喜歡室溫的水（而且最好是雨水），除了鬱金香或水仙這類球莖花，它們較愛冰水。

6　每天都要換水，保持乾淨。

7　噴上一點霧水，細的鮮花才會更挺直。

8　野花的尾端要先放滾水裡泡5分鐘，然後再插進花瓶或保鮮管。

9　如果不能一次畫完，或要放過夜，記得把花朵放置陰涼處。

10　花莖尾端變黑時，要把該部分剪掉。

11　買花時要慎選最健康的樣本。玫瑰花朵要夠挺，能抵受輕微的擠壓。假如已經有點軟化，或底部開始黑了，便一定放不久。

12　如果花朵還沒全開，我們可以輕輕地把藥棉放在花瓣之間，放置一晚，誘使它開花。

保鮮管可以保存植物，亦方便攜帶，但過夜時要換到花瓶裡，才不會乾掉。

檸檬汁可保存水果切面

切開水果後，抹上檸檬汁便能防止變黑。檸檬汁阻擋氧化，因此可保留果肉原色。如果是帶皮的整顆水果要放過夜，或沒辦法一次畫完，可放進冰箱或陰涼處保存。

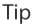
1

2

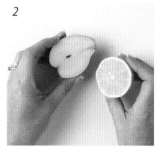

3

未處理

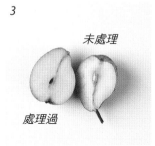

處理過

花卉剪下來後如何保存

大顆的花苞或許在畫畫途中就會逐漸打開。尤其是鬱金香，很容易碰到這問題。要讓花朵保持原狀，不妨拿較細的雙面膠帶扭成繩狀，再把花朵輕輕地綑起來。也可以如下圖所示，用棉線把花朵綑住。

　把大頭針扎進鬱金香莖上，便能保持直立，但記得把針拔起來，不要留在裡面。

Tip

花莖的尾端要經常修剪，才能確保它不斷吸收水分。

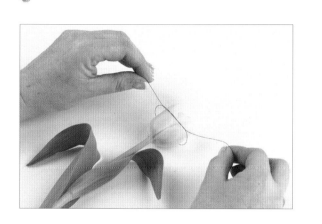

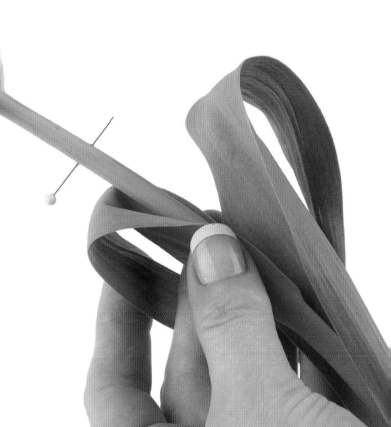

觀察

在真正動筆畫畫前，我建議你先研究植物。我們對植物結構往往已有某些想法，但要真正了解題材，把它準確地描繪出來，我至少會花半小時去記錄葉脈、斑紋、花瓣和葉子如何接合等等。建議你參考右手邊的清單，看看應注意哪些事項。

壓花

我最近開始把花園裡的花花草草採下來壓。我會把它們夾在幾張紙巾中間，再重重地壓在書本底下。我發現，當我的植物樣本凋萎以後，便能從這裡再次找到花紋和葉脈。所以你也可以跟我一樣，等它們徹底乾掉，再放進素描本裡，可用作日後參考。

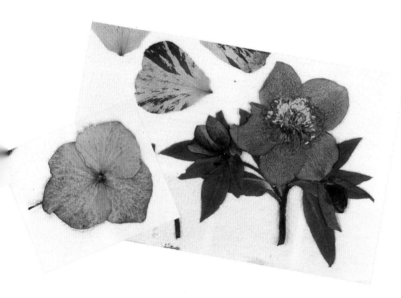

使用放大鏡

我們也不妨準備好放大鏡，這對研究植物細節相當有幫助。我們也可以順便研究它怎樣跟莖部連接，或怎樣從根部生長出來。但近距離觀察是相當累的，我當然不建議你整天使用放大鏡，這太傷眼睛了，要記得抽空休息一下。

我們主要該觀察什麼？

花莖有多寬？

整根花莖都一樣嗎？有沒有哪裡特別厚？

莖上的葉子如何編排？

花瓣有依循某種設計嗎？

所有花瓣、葉子的長度或顏色都一樣？

植物上有絨毛嗎？從什麼地方開始、到什麼地方結束？

葉子有捲曲嗎？

花瓣裂開前有先接合嗎？有沒有捲回來呢？

花莖有轉彎、捲曲的地方嗎？

葉脈的深淺如何？顏色是否一樣？

一共有多少花瓣？形態都一樣嗎？

花莖在離開球莖或葉子時，顏色有沒有變淡？

植物的各個部分是怎樣連接起來的？你能夠在畫畫時表現出來嗎？

是否可從另一個角度觀察植物，從而獲得更多資訊？

葉拓

假如葉子夠硬，便可以把葉脈拓印起來。我會使用葉子的背面、一支2B鉛筆，便能在薄棉紙或描圖紙上拓印了。這葉拓可以留作參考，你也可以剪下它，然後捲起來，看看葉脈捲曲或扭轉的樣子。製作葉拓是很好玩的事，同時也能幫助你觀察葉脈大小和較細微的條紋。

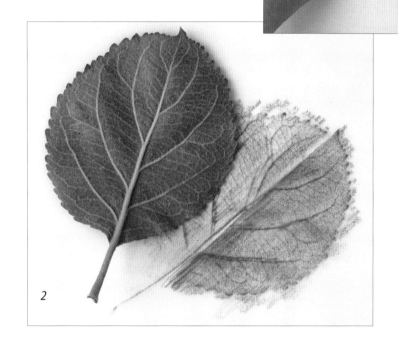

1 將葉面朝下放在紙上，鋪上描圖紙或薄棉紙。然後用2B鉛筆輕輕地掃過葉子。

2 有了葉拓，留葉子在你畫畫完成前乾掉或枯萎的話便能用作參考。

指引標記

如果你畫的東西太複雜或細節太多，可考慮沾一點顏料，在植物上做標記。這是你的參考點，不管花紋再複雜再亂，都可保證找回原處。

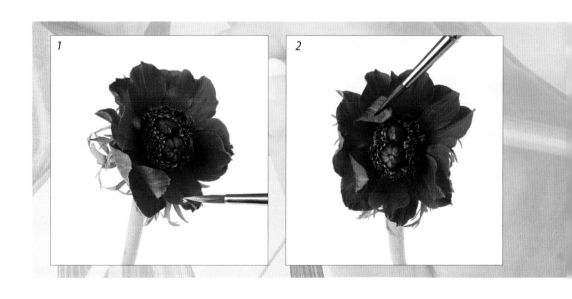

1 數花瓣時，可先在某一瓣上沾一點鮮明的顏色，作為參考點。對於複瓣花，這一招尤其有用。

2 找一支乾淨的畫筆，輕輕地把花瓣撥開，一瓣一瓣地數。

解剖

解剖並非必要，卻很有意思，可讓你對植物結構一探究竟。如果你信心滿滿，願意接受新挑戰的話，解剖構圖將會是另一種有趣的嘗試，就像你看到隔壁這幅作品一樣。

先由簡單的植物開始，試看看該從哪個角度獲得最有用的資訊。植物一旦被切開，很快便會枯萎，所以要把素描本備好，把必要的畫面記錄下來，適時加上註解。拍照在這時候也很有用，最好是配上文字說明。關於植物解剖後該如何保存，請參考第21頁。

解剖蜀葵

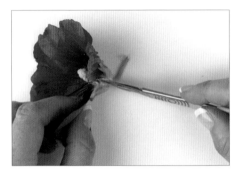

1 把解剖刀從花朵一側插入，刀片穿進花朵中間。確定刀片穿過雌蕊後，從上至下把花莖剖開。

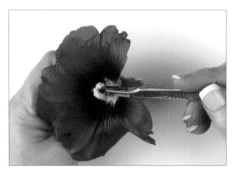

2 再次插入刀片，從中間開始往上割，切開雌蕊。

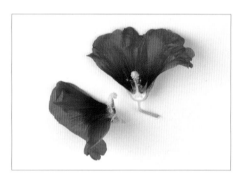

3 繼續切開其餘部分，將花朵一分為二。

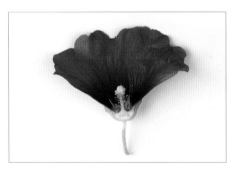

4 較好的一半留下來，保持完整。

5 把另一半的花瓣剝下來，讓萼片先留在花蕊上。

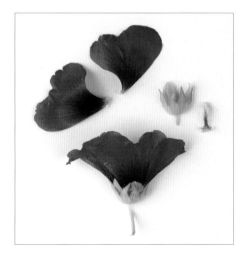

6 將萼片跟花蕊分開後，讓鮮花各個部分陳列並排，以便觀察。

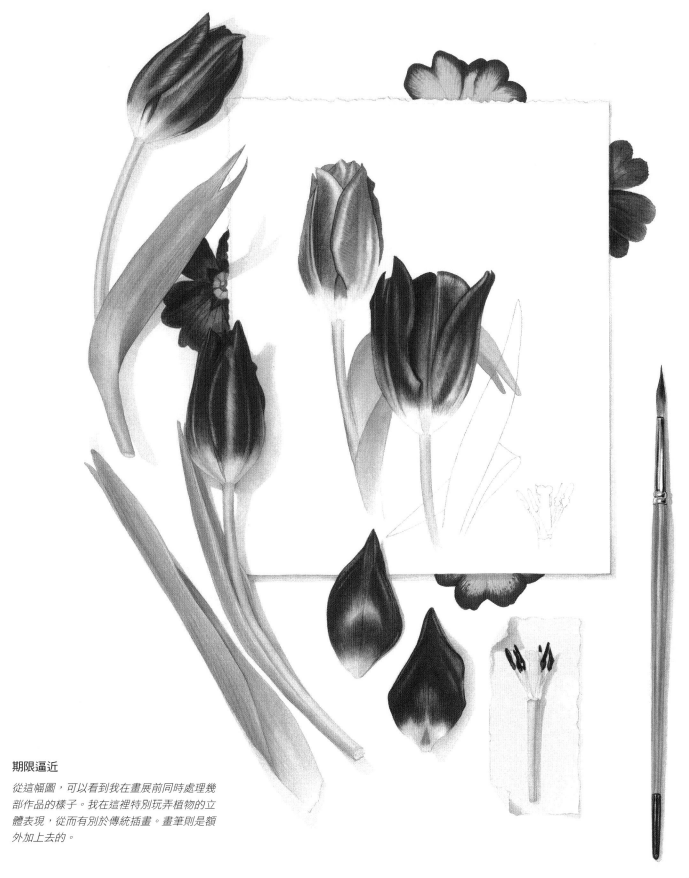

期限逼近

從這幅圖，可以看到我在畫展前同時處理幾部作品的樣子。我在這裡特別玩弄植物的立體表現，從而有別於傳統插畫。畫筆則是額外加上去的。

測量

用圓規來作測量，這本身就是一門學問。圓規只能在平面上操作，最簡單的做法就是想像圓規和植物中間有一塊玻璃片，然後把圓規的兩隻腳平平地放在這「玻璃」上。一旦圓規放歪了，你就是在量立體物，畫出來的植物也就不準了。假使要放大或縮小圖形，可以先把量好的長度在紙上做記號，從量尺看出長度後再乘以或除以某個倍率就是了。

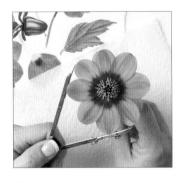

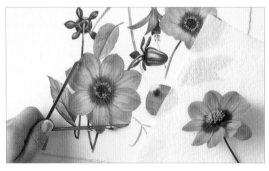

Tip

鮮花要記得墊在薄棉紙或紙巾上，才不會弄髒圖畫。

1 開始畫畫前，先用圓規量好花朵有多寬。

2 把圓規移動到畫紙上以取得準確長度。我們在畫畫時，很容易會不小心放大或縮小了原來的圖形，因此要整個過程不斷反覆檢驗。

對頁：這是佈滿不同對象的畫作，最適合用來測試構圖技巧了。先準備一張白紙，把練習的題材全部放上去，試試怎樣擺放才最好看吧！

前縮（foreshortening）

要取得前縮效果，圓規要直立起來，再放在想像的玻璃片上量度花朵。假使圓規隨著鮮花傾斜，那麼你測出來的是實際長度，而非前縮長度。

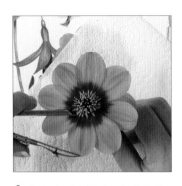

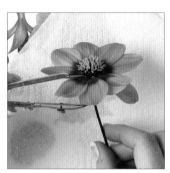

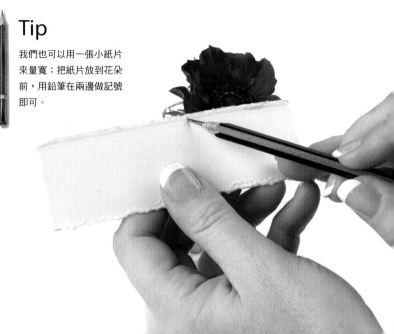

Tip

我們也可以用一張小紙片來量寬：把紙片放到花朵前，用鉛筆在兩邊做記號即可。

1 直接測量花瓣長度，無法達到前縮效果。

2 圓規要保持直立，鮮花往外傾斜，再把測出來的長度轉移到畫紙上。

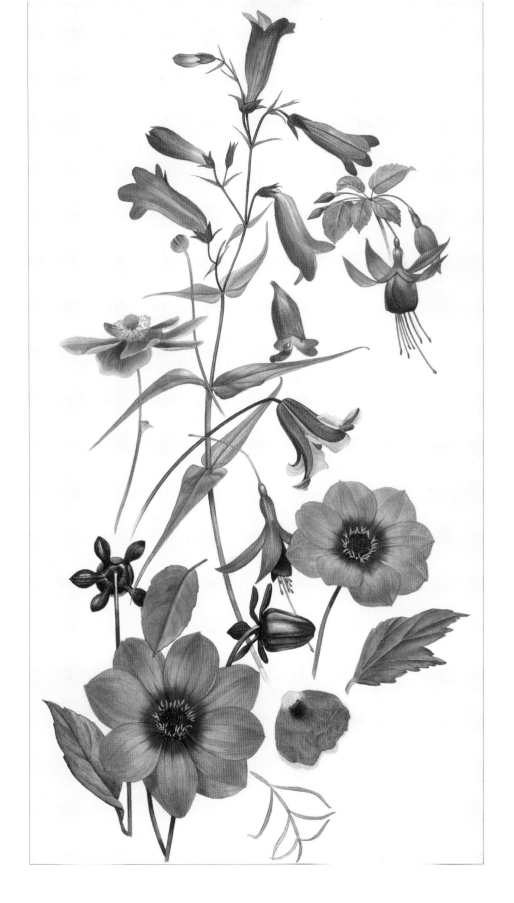

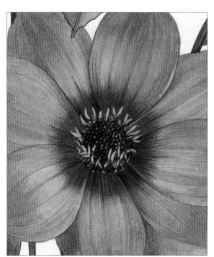

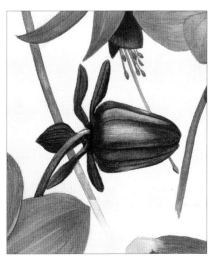

畫圖

看見形狀

我每次畫畫前都會先畫草圖。我喜歡從欣賞和用心觀察開始，這是你享受創作過程的第一步。很多人認為自己不會畫圖，而且相信自己學不來，這很可惜。依我所見，只要一點知識，稍加練習，我們每一個人都可以畫得好。你要做的只是訓練自己：觀察，再觀察。

從很多方面來看，畫圖都是認識植物的第一步。當你把花卉、水果或蔬菜的部分繪畫出來，你便浸淫在細節中，從而對植物特性有更深入的了解。

愈學會認識周圍世界的細節，便愈有興趣把圖像繪畫出來，這就是我愛上植物畫的原因。正如威廉·亨利·戴維斯（William Henry Davies）在《閒暇》一詩中說到：「無暇稍駐細看」，可見我們如何營營役役，連停下來看東西的時間都沒有，這樣的人生有多貧乏啊。

大部分時候我都按植物原來的大小作畫，我建議你也可以這樣開始。這樣測量起來較簡單，也容易跟著畫。我們有時候也需要對照照片，卻往往因此扭曲了植物一兩個地方。所以說，如果你需要準確，最好還是對實物作測量、記錄，甚至剪下來做壓花。

總而言之，畫圖是我們的第一步。把圖畫好，便算是踏上成功作品之路。

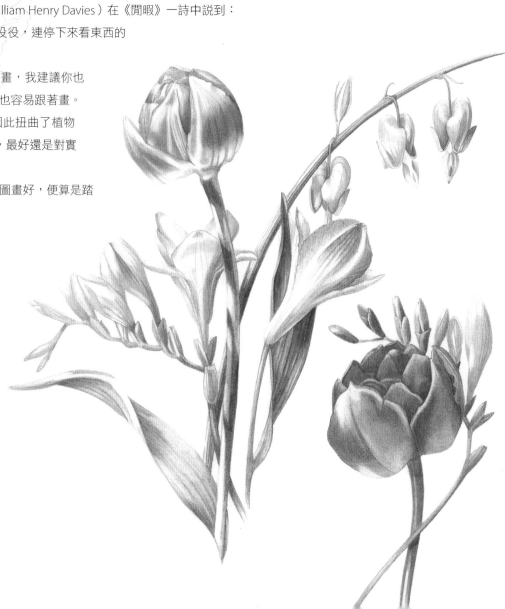

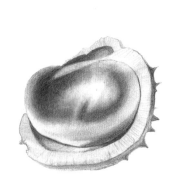

辨認花卉基本形狀

我們先來觀察植物最基本、最簡單的形狀，如：錐形、鐘形、三角形。你會說，你只想把植物畫下來，不想管什麼形狀；但請相信我，搞懂了植物形狀，便能大大加速繪畫過程。當你簡單描下主要形狀，同時也會對植物整體產生感覺。

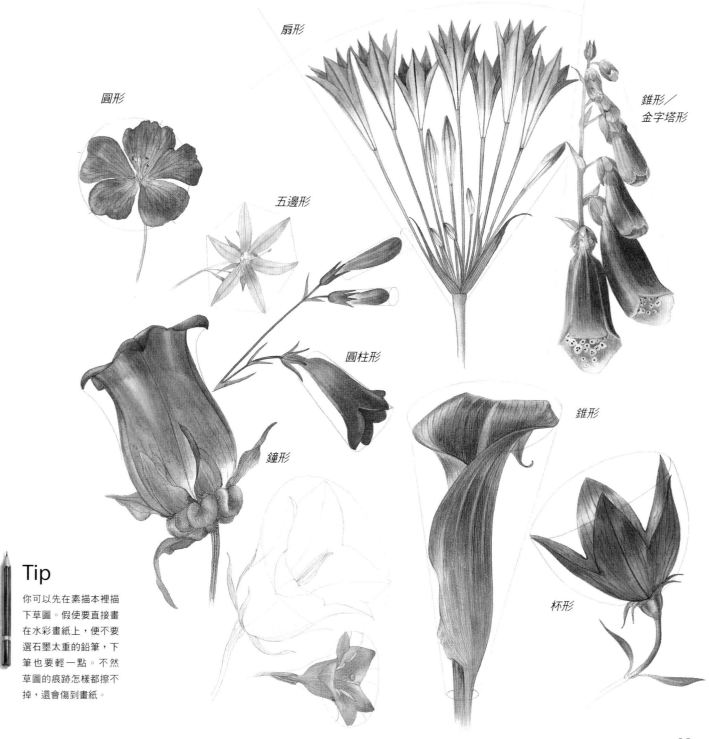

扇形

圓形

五邊形

錐形／
金字塔形

圓柱形

錐形

鐘形

杯形

Tip

你可以先在素描本裡描下草圖。假使要直接畫在水彩畫紙上，便不要選石墨太重的鉛筆，下筆也要輕一點。不然草圖的痕跡怎樣都擦不掉，還會傷到畫紙。

要辨認花卉基本形狀，另一個方式是藉助測量點。這是鐵砲百合（longiflorum lily）。我會先把每塊花瓣的頂點描在紙上，把花朵開口每一點之間的角度畫出來。為了量好角度，我會拿鉛筆靠在花上（如對頁所示）。鉛筆一靠過去，便能清楚看到角度。

標明角度和頂點以後，接下來就是畫瓣緣。把鉛筆稍稍定在那裡，注意鉛筆和瓣緣中間的負空間（negative space）。這樣較容易畫出形狀，也更能把花瓣位置確定下來。

注意看，花朵開口的幾何圖形取決於花瓣數量。把花移開，形狀會隨之受擠壓、變窄；把花轉向我們，形狀就會變寬、變得更對稱。

以上所說的草圖都要用2H鉛筆來畫，而且上色前要先加以淡化。不要用較軟的HB鉛筆，以免筆痕留在紙上，即便幾層暈染都無法把它蓋住。

淡化草圖

假使草圖畫得太深，可以拿泥膠壓在紙上，上下滾動，便可移除過多的石墨。我這方法已經行之有年，效果頗令人滿意。

假如你是初學者，最好不要急著上色。在定稿前先練習分析植物，多做筆記。就像你看到的，這一頁是我的練習。我做了很多附註，在花瓣兩側進行著色，讓自己更熟悉顏色和花紋的細微差別。

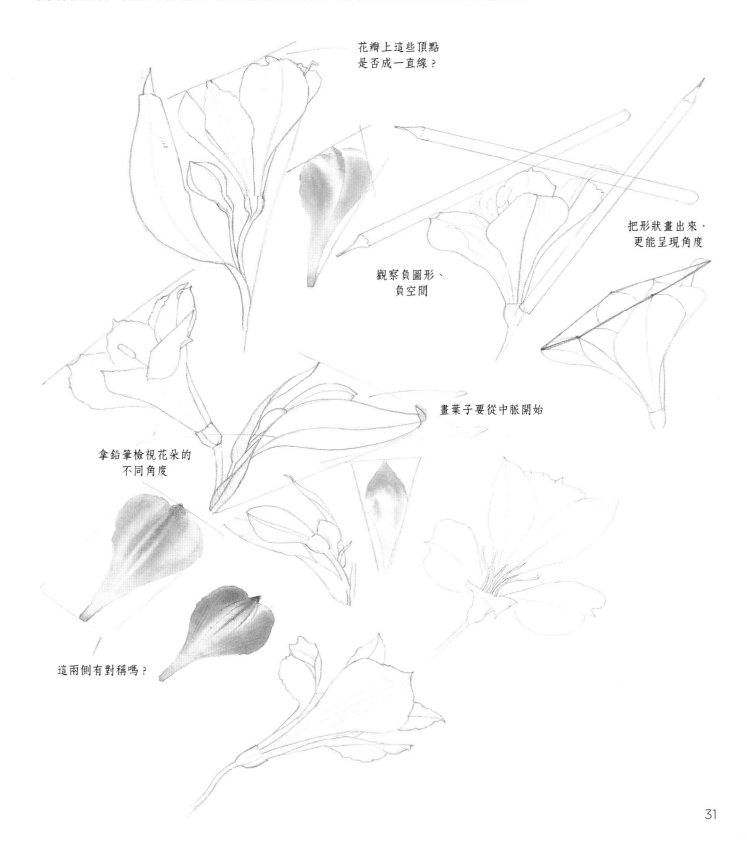

花瓣上這些頂點
是否成一直線？

觀察負圖形、
負空間

把形狀畫出來，
更能呈現角度

畫葉子要從中脈開始

拿鉛筆檢視花朵的
不同角度

這兩側有對稱嗎？

畫葉子

植物畫家常常在畫葉子時卡關，換言之，把葉子畫好是成敗關鍵。畫葉子的秘訣在於保持主脈（或中脈）連貫。假如它在通過葉子中心時斷掉或跑掉，葉子的結構便無法準確呈現出來。所以我通常由主脈開始畫起。我會想像自己能看穿葉子，無論主脈或葉緣都盡現眼前。

葉子的簡化和前縮

如下圖所示，我把主脈畫成綠色，藍色和紅色則是外緣。定好這些線條以後，再來畫葉面，即下圖黃色這條線。然後再把虛線的地方拿掉。加上陰影後，便能清楚分出哪裡是葉面，哪裡是背面。這技巧非常好用，能畫出前縮的葉子和花瓣。

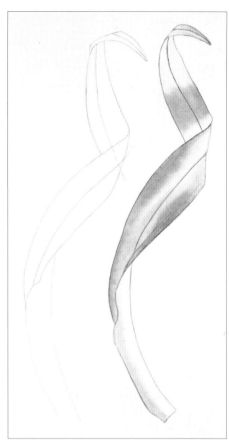

上圖：左上圖是要告訴你，如果不把隱藏的中脈畫出來，葉子便會分成兩半，無法看出是同一片葉子。右上圖則顯示該如何正確放置中脈，以及如何運用中色灰（mid-tone grey）來呈現彎曲的部分。

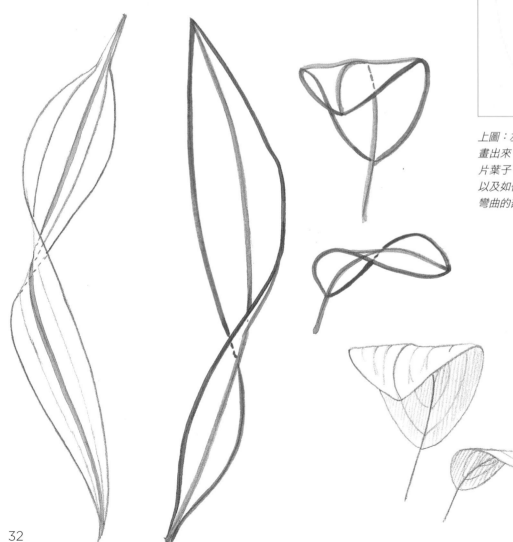

透視法

這方法是要你想像自己能看穿眼前的東西。就像我們前一頁說到的，畫葉子時，透視法能讓我們更準確地放置葉緣的位置。如果要畫一簇簇的花或一堆水果，比較容易的做法當然是先把前面的東西畫出來，再來安置後面的部分。但假如我們一開始就把所有形狀都畫出來，角度便會更準確，繪圖也會更真實。

我們可以從較簡單的形狀開始練習，如：葡萄，以後再來挑戰更複雜的圖形。

下圖便是運用透視法，把每一顆葡萄完整地畫出來，而非僅畫出可見的部分。這做法能讓我們更確定葡萄的形狀和位置。

Tip

畫草圖時，最好是留著畫錯的地方。太快把它擦掉的話，很容易會重蹈覆轍。讓自己看著原來的錯處來作調整，這樣會更方便。

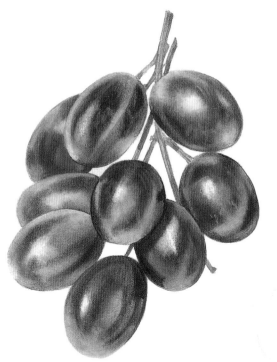

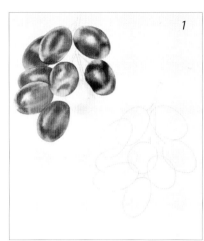

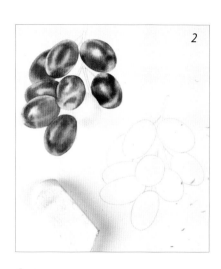

1 畫這串葡萄時，我們把每一顆葡萄都完整地畫出來。

2 用橡皮擦擦掉不需要的部分。如果有不小心擦錯的地方，再把它補回來。

Tip

我們也可以先把畫畫完，再來把草圖擦掉，這樣就不怕把紙給擦壞。但要注意，不同畫紙對橡皮擦會有不同反應。我用的是法比亞諾，它極能抵受橡皮擦反覆磨擦。但假如是用阿奇斯（Arches）的話就要小心，因為這一家的紙較柔軟，多擦幾次就會壞掉。

在下面的習作裡，我運用了多種透視組合，像是穿過葉子找出鬱金香的花莖。後來再分階段為不同部分上色，逐步把鉛筆痕給擦掉。

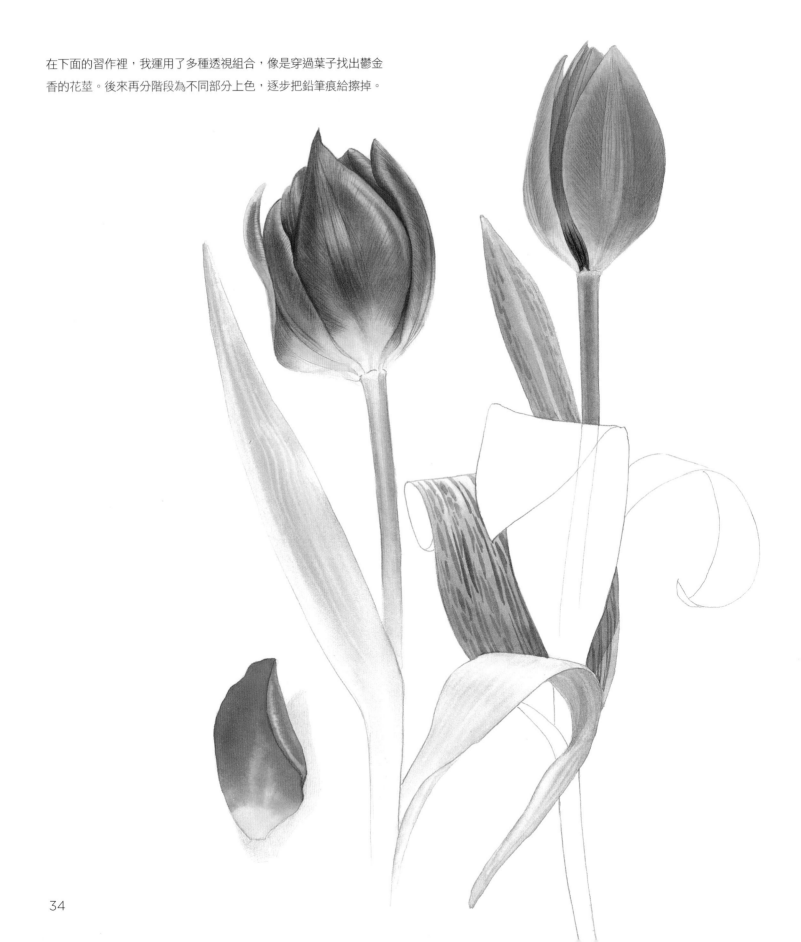

觀察負空間

觀察植物各個部分的負空間，可以增進繪畫技巧。這是腦部訓練的一環。你現在看到的不再是過去那些熟悉圖形，你必須更用心學習觀察，才能把植物更準確地表現出來。

請看右邊這幅畫，我用鉛筆畫出陰影，指出了某些負圖形的所在位置。你可以看到，這些不規則圖形都不是我們平常所熟悉的。先畫上這些圖形，再加進周邊的植物。

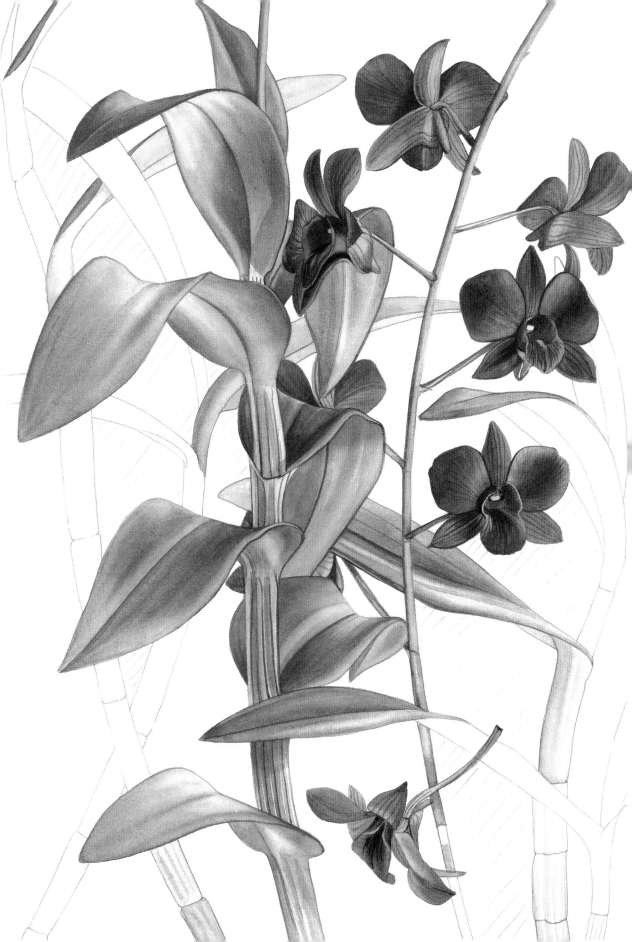

描摹法（trace back method）

這是把圖畫描繪到水彩畫紙的方法，可用在描繪照片、素描，或者把某一頁圖畫臨摹至另一頁上。

如下圖所示，我把某一次的實地考察描摹下來，然後轉移至完稿的作品上。必須一提的是，我們不能用這方法來抄襲別的藝術家，或是把別人的心血複製下來、拿去販賣，這些都是侵害著作權的行為。但把自己的作圖臨摹下來，轉移至某件水彩作品上，則是非常聰明的做法，能把構圖完美地確定下來。

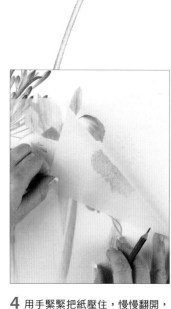

1 用削尖了的2H鉛筆開始臨摹。

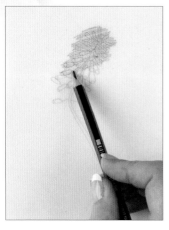

2 完成後把紙反過來，放在另一張紙上，用2B或HB鉛筆均勻地塗黑摹圖的部分。

3 把剛剛塗黑的那一面覆蓋在水彩畫上，小心調好位置。拿起2H鉛筆，有條理地在所有線條上重畫一次。

4 用手緊緊把紙壓住，慢慢翻開，確定所有部分都有被成功描摹起來。

5 把紙拿掉後，再對照原來的圖，為線條作加強和修正。

紫色

在熱壓紙上的水彩顏色。

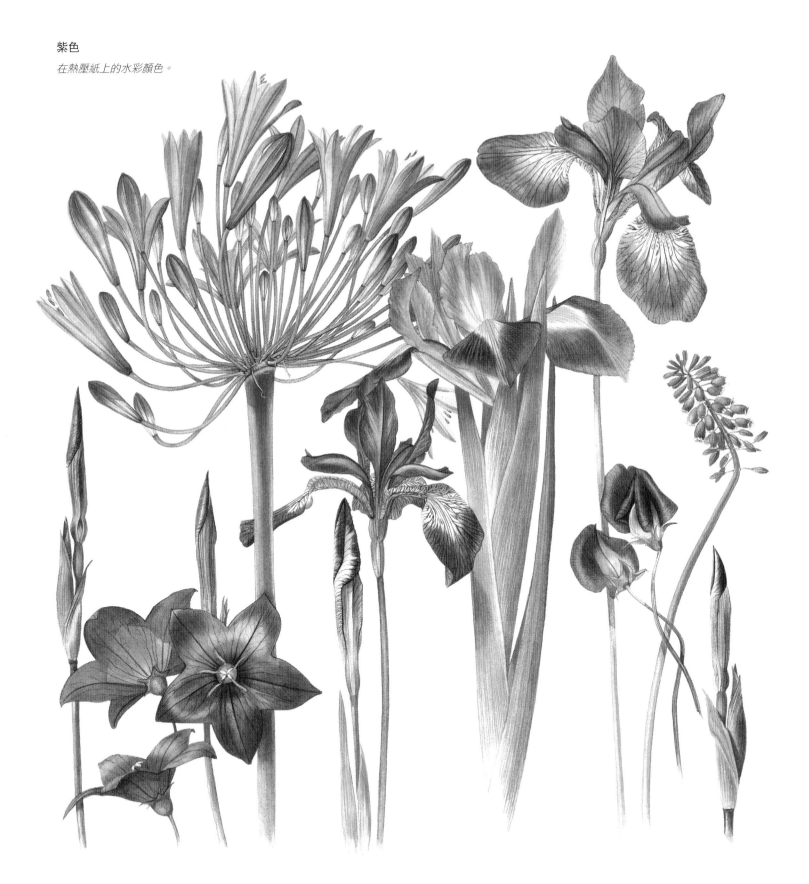

觀察圖案和形狀

大自然最美的圖案莫過於螺旋形，正如松果、結籽的向日葵，或像紫錐菊（echinacea）等鮮花那樣。螺旋狀的數學模式遵從斐波那契數列（Fibonacci sequence），即1, 2, 3, 5, 8, 13等等，每一個數字都等同於前兩者之和（列奧納多·斐波那契（Leonardo Fibonacci），義大利數學家，生於1170年）。

最奇妙的是，斐波那契數列遍佈大自然的每一個地方。從花瓣數，以至我們的身體，包括我們的雙手、五指，而且每一指都有三截。

當然也有例外。但我總相信，這些有生命的設計還是可以被其他數列表現出來。對畫家來說，在這方面多加了解，便能有助觀察，讓繪圖更加精準。只要能從葉子形狀或排列認出某種模式，我們便有把握創造既漂亮又準確的作品。

看這朵藍色的輪峰菊（scabious），它小小的花蕾也遵守斐波那契數列。

螺旋

松果的線條和色調素描。看著松果，便能發現它遵守螺旋模式，並隨著不斷往上而縮減。

對稱

自有生命以來便有對稱。對稱之美存於大自然之中，遠至細胞的分裂和複製。可是大部分植物都不是完美的，在對稱的兩邊中總能找到細微差異。好比說，貌似對稱的花朵，即便兩邊平衡，但仔細一看便能發現圖形有所不同。

儘管如此，我們在畫圖時仍可充分利用對稱的特點。舉例來說，你可以用臨摹的方法：把花朵的一邊畫出來以後，翻個面，便能把另一邊描摹出來。

但要記住，我們最終還是要參考現成植物，觀察兩邊的細微差異，並做出適當修正。

我們也可以用對稱來檢查圖畫。例如用圓規測量花瓣後，便可比較花朵兩側，看兩邊是否等長、等寬。

我最愛懸鈴木（sycamore）的種籽。它們大致上是對稱的，但有時會出現變異。我覺得隨著枯萎，它們反而變得更好看。

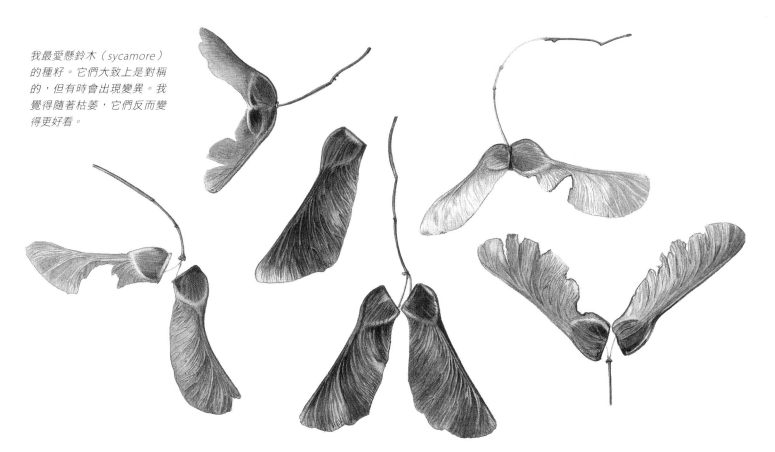

色調

一般而言，我會先就題材作預備練習。這時候，我使用的材料並非水彩。這樣的練習非常有用，也很好玩；我們藉此觀察題材的色調差異，特別是亮面和反光。

如右圖所示，可由練習握筆姿勢開始。

刻畫細部時要垂直握筆，使用筆尖。　*填色時降低角度，改用筆側。*

色調素描練習

如果想在畫畫前先研究一下題材的色調明暗，這裡介紹的練習便很有用。準備一支削好的鉛筆，在整個繪圖過程中都保持輕握。在填色前，先斜握鉛筆，在另一張紙上亂塗一陣，這樣便能把筆側磨平、弄軟。

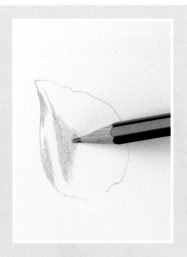 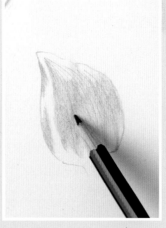 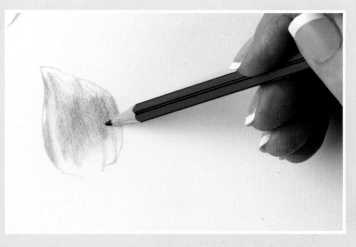

1 一開始使用2H筆尖，畫出橢圓形細線。

2 再運用HB筆側填色，加深橢圓線條，每一下動作都保持輕細、短促。

3 用2B鉛筆填上陰影。其餘較深色的細節，如刻畫條紋，要改用4H。

使用擦字板

我還在念書時便買了一塊擦字板,雖然使用頻率不高,
但對於擦亮面或修邊非常管用。

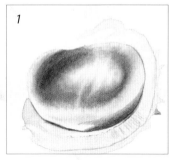

1 確定加強亮面的地方。

2 從擦字板尋找最合適的圖形,
再仔細地放在圖畫上。

3 使用橡皮擦,在圖形範圍內擦
去鉛筆痕。

4 小心拿起板子,檢查底下的亮
面。

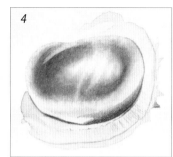

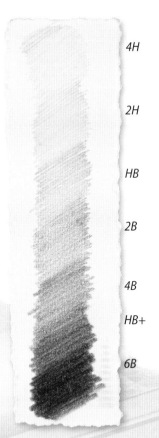

4H

2H

HB

2B

4B

HB+

6B

可從本紙條看到各種鉛筆所
達到的明暗程度。

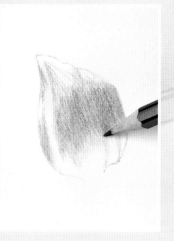

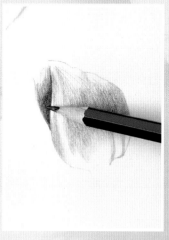

4 再以4H鉛筆修飾前面的2B
部分,這一步我們稱為「拋光」
(burnishing)。

5 現在用3B鉛筆,稍微更用力地在
較淺色的那一邊塗上陰影,加強反襯
效果。

6 用4H鉛筆加上說明,以便日後參考。

色調畫與石墨媒材的結合

從上藝術學校開始，我就喜歡用石墨配上灰色水彩畫。這一類媒材結合非常適用於我的作品，一方面可從水彩達到柔和效果，畫紙放乾後，又能用鉛筆加上色調和細節。

先從色調畫開始。使用法國群青、申內利爾深黃、申內利爾紅，調出中色灰。逐步加水，稀釋成四種色調（如下圖）。要攪拌均勻，以免色彩分離。

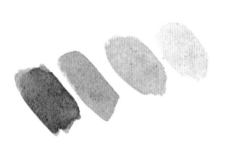

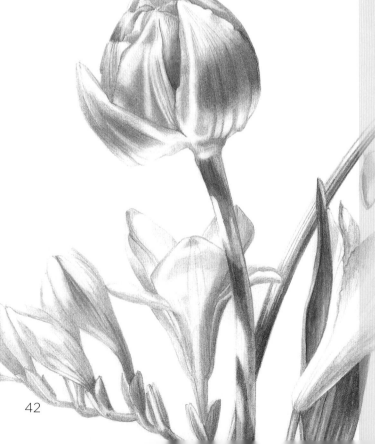

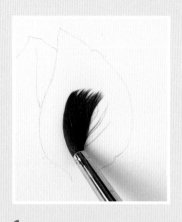

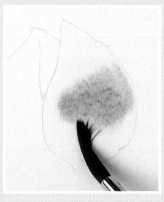

1 待會上色的部分先鋪上一層清水。

2 塗上中色調的暗面。

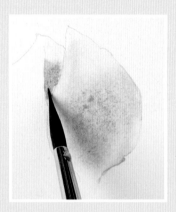

3 另用一支乾淨、濕潤的畫筆，把光澤提顯出來。

4 先等水彩乾透，然後塗上鄰接暗帶。

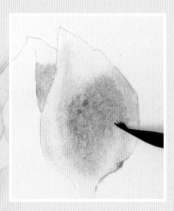

5 再上色，加深暗面。

6 主色調全部畫好後，放乾，然後用鉛筆添上細節。

光線對色調的影響

我習慣在燈光下畫畫，一方面製造強烈陰影，另一方面能帶出亮面、暗面，有助於掌握題材形狀。我會花一點時間調校燈光，在形狀得到表現的同時，也要注意題材的亮度。如果不能確定的話，也可以先畫一幅色調素描，試看看兩者能否同時兼顧。

右手邊是一幅色調素描，其中指出了幾處亮面，必須加以注意，
才能製造立體效果。此外，也不要忘記反光的地方。

亮面
反光
亮面
中色調
桌面的反光
最暗色調

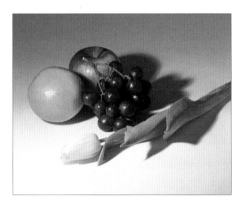

這時候光線太強、太過冰冷，柳橙的影子都跑到一邊，花朵也褪色了。

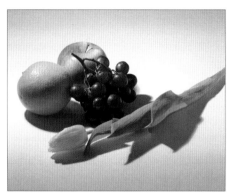

這時候柳橙的腹部恰好被自己的陰影包住，從而能表現出球形。此外，請注意影子裡的黃、綠顏色。

這時候把光源移開，陰影於是被拉長，葡萄的光線略嫌不足，有點消失在黑影裡。

光線對顏色和質地的影響

假使光線太過柔和，便無法表現柳橙上的質地和亮面，能運用的顏色也會非常單調。

使用較猛的光源，亮面和質地都隨之變得明顯，讓我們能好好地加深暈染，鋪染紋理。

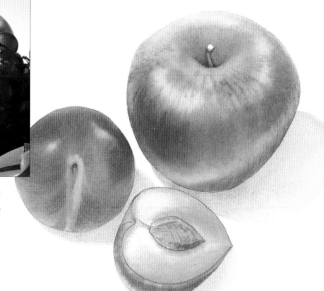

畫筆的
使用

工欲善其事，必先利其器。沒什麼比認識工具、選好工具
更重要了。某些畫筆會蘸上太多顏料，某些又蘸不夠。有些
畫筆做不好，刷毛會分叉，沒辦法用來處理細部。

選用好的畫筆，可讓你畫起來更駕輕就熟。不但刷得更好看，
也更容易著色，抹起來更柔軟。畫筆在調色盤上輕輕一拖，就能蘸
上顏料，足以處理細節和較小範圍。只要好好保養，一支好畫筆可以
用上好幾年，而且愈用愈純熟，甚至習慣成自然。

照顧好你的畫筆

- 畫筆一買回來，第一件事就是把筆刷上的塑膠筆套拿走。筆套只在出廠和運送
 途中起保護作用。以後只需用清水洗淨，再放進筆簾，讓筆毛自然晾乾。
- 千萬不要舔畫筆。你口水裡的酵素會加速筆毛損壞。
- 不能拿你最好的畫筆來蘸不同類型的顏料。

握筆方式

刻畫細部時，握住金屬籤，保持直
立。輕輕把手指靠在紙上，僅用筆尖
來做勾畫。

假如要暈染，便把筆桿握高一點，運用
筆側來刷上顏色。有需要的話，亦可讓
掌側平靠紙上。底下墊一張乾淨的紙，
以防圖畫被沾汙。

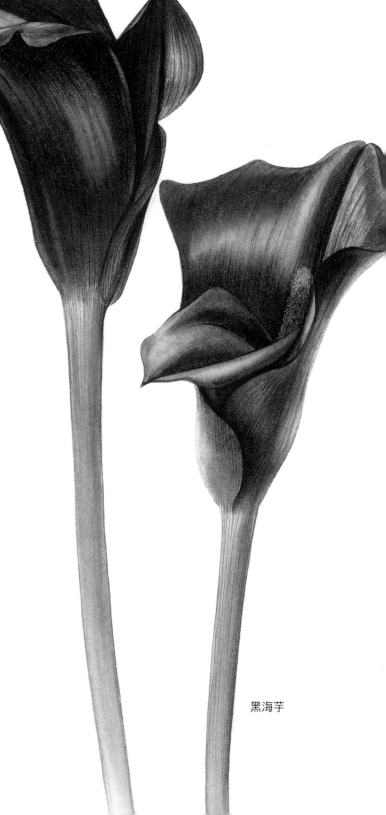

黑海芋

基本筆法

你必須認識自己的畫筆，弄清楚它能畫出怎樣的筆劃。如果已經練到得心應手，大概只需要塗上幾筆便能完成小小的花瓣和葉子；盡量用最少的筆劃，能省則省，這是你該學習的。學會這一點對於畫紙也有好處，筆數愈少，畫紙便愈不容易受損。

Tip

握低筆桿是為了更能控制筆劃，假如需要畫得更鬆散，便要把筆桿握高。

學習不同筆法

運用整個筆頭，可以刷出粗厚線條。

要刻畫較細線條，便把畫筆角度提高，放輕下筆力道。

假如再把畫筆抬高，只運用筆尖的話，便能把線條勾勒得更細緻。反覆練習這幾個步驟，直至達到純熟。

提顯亮面

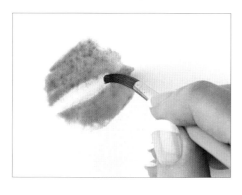

這裡要做的，是使用一支乾淨、濕潤的畫筆，從一灘水彩中刷出一道筆痕。假如我們要刷出粗厚線條，便得運用整個筆頭；假如只是一條細線，便要提高筆桿角度，僅用畫筆尖端。

刻畫葉子和花瓣形狀

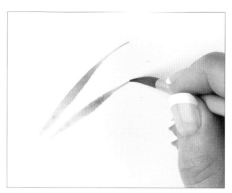

Tip

水彩乾掉以後，線條會顯得更清晰、更鮮明。

畫細葉、細瓣，口訣是：「點、壓、提」。由葉子底部開始，用筆尖來畫。順順地畫向葉子中心，把筆壓下去，讓筆劃變寬，然後漸漸從畫紙提起畫筆，畫出葉尖的部分。

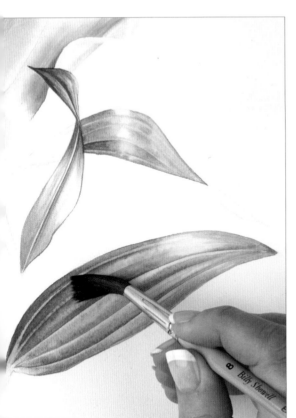

我最喜歡的畫筆，從上至下，分別是：去色筆、2號筆、4號筆、6號筆和8號筆。

畫筆該用什麼型號？

有時候，畫筆大小並沒有什麼關係。我經常只用一支6號筆，便能畫完一整幅畫。但如果有一系列的畫筆，好處是可以常常替換，不至於太快用壞，而且每支畫筆大小不一，可以用在不同的地方。

使用8號筆

8號筆比較貴，但能蘸上大量水彩。它能輕鬆地刷過畫紙表面，不用施壓就能完成較大範圍的著色。好好照顧這支筆便能用上一輩子。

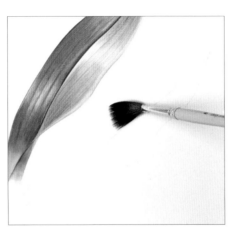

要在這形狀上鋪上清水，可以使用8號筆，整個筆頭刷下去，便能一次完成。

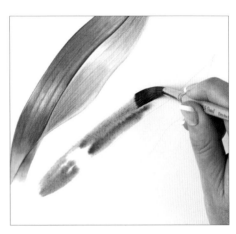

8號筆能蘸上大量水彩，最適合處理較大範圍的著色。

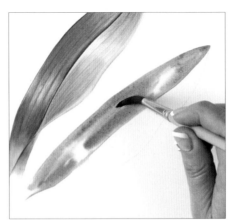

把畫筆壓平，便能提顯亮面。

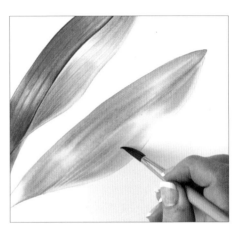

8號筆的筆尖也能用來完成較細緻的提顯。

運用全部筆寬，以完成較大範圍的著色。

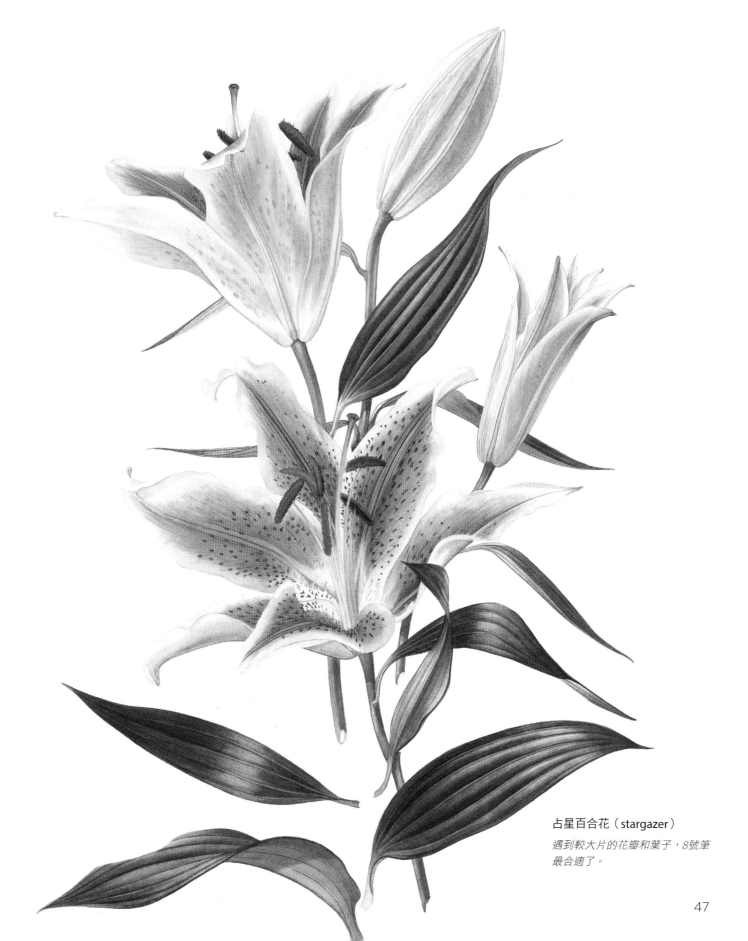

占星百合花（stargazer）

遇到較大片的花瓣和葉子，8號筆
最合適了。

使用6號筆

6號筆是我的最愛，如果筆鋒夠尖那更好。用它來進行鋪染（glazing）、點染（dropping in），簡直一流。筆尖又能用來修邊，處理細節和提顯亮面。像右手邊這朵玫瑰，就是用這支6號筆來完成的。

鋪染或色層

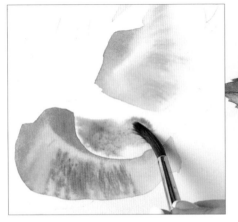

1 利用畫筆主體，為花瓣鋪上一層顏色。

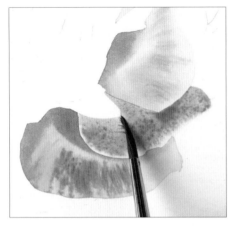

2 用筆尖來修邊。這步驟可一直重複，直到顏色夠深為止。每鋪一層顏色都要先等畫紙晾乾，然後再鋪另一層。

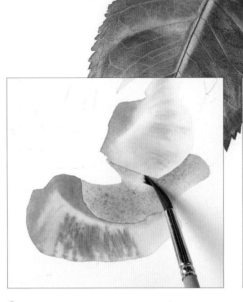

3 改用乾淨、濕潤的畫筆，提顯亮面，勾畫花瓣輪廓。

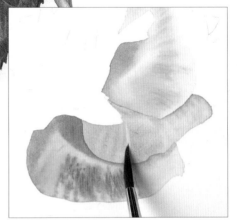

4 再用筆尖來提顯細節和質地。

以濕畫法（wet-in-wet）著色

6號筆也能處理大葉子，尤其是那些長長的葉谷和葉脊。以玉簪（hosta）
的葉子為例，先刷上一大片水彩，再提顯出較淺的亮面或條紋。這樣做是
為了準備光影，以便後來加上一節節的葉谷。這種大小的畫筆對於乾刷法
（dry brushing）也很適用。

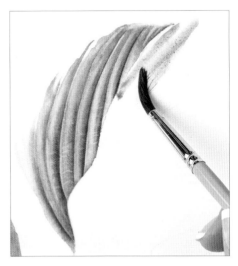

1 先打濕準備上色的部分，然後在濕紙上刷上顏色（濕畫法）。

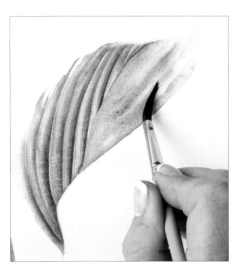

2 把畫筆洗乾淨，以濕潤的畫筆提顯亮光。

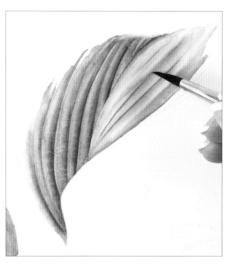

3 晾乾畫紙，然後用筆尖畫上皺摺和其他細節。

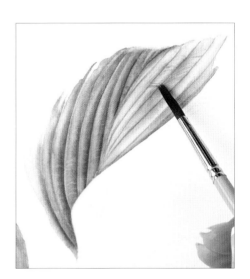

4 把刷頭弄平，在乾紙上刷上紋理（乾刷法）。

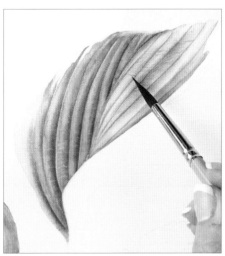

5 最後以筆尖作修飾，琢磨條紋和細節。

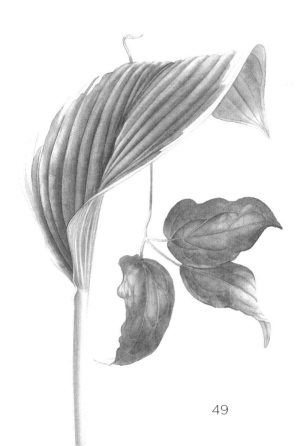

使用4號筆

4號筆較精巧，適合處理大多數小型植物。用這支筆刷一、兩下就能畫出較小的花瓣。無論是蘸取顏料或著色都很適合，有利於繪畫花莖上的纖毛，不必在調色盤和畫紙之間來來回回。

Tip

先培養筆感，在一張紙上不停畫小花，熟練以後就能得心應手。

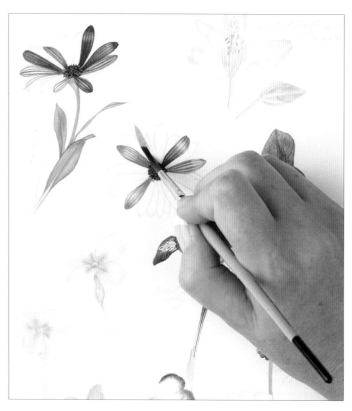

4號筆善於下壓、提筆，在提顯亮光方面也表現優秀。
筆尖也能用來處理細部線條。

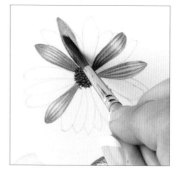

1 壓下畫筆，在花瓣上著色。

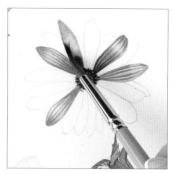

2 抹去部分水彩，提顯亮面。

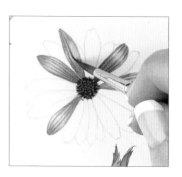

3 運用筆尖添加細部條紋。

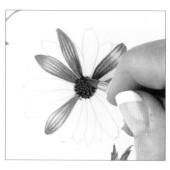

4 加深花瓣底部。

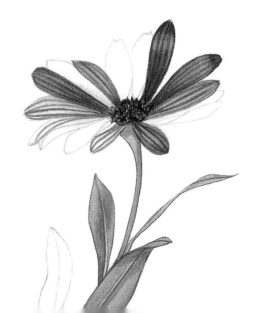

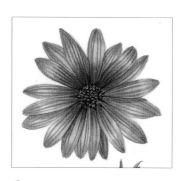

5 再用筆尖補充中間細節。

6 畫作完成。

用4號筆繪畫漿果

4號筆蘸滿水彩，剛好可用來畫小型水果。這款筆亦專門用於提顯較小亮面、繪畫花莖或其他細節。在畫漿果時，最好是能保留畫紙原來的白色。我們可在亮面周圍使用4號筆，塗上較深的顏色；再使用濕潤的畫筆作提顯，確保亮面和邊緣部分潔白、柔和。

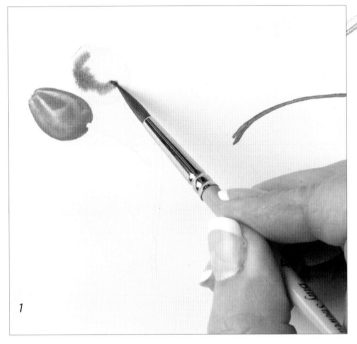

1

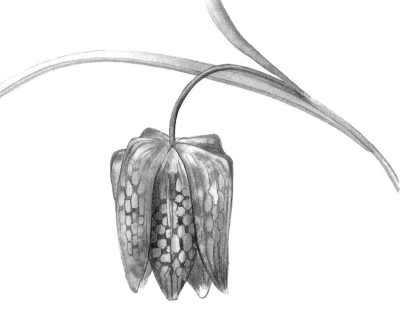

看看這朵蛇頭貝母（*snake's head fritillary*）的圖紋多麼細緻，我就是用4號筆來畫它的。

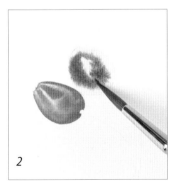

2

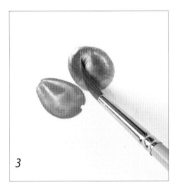

3

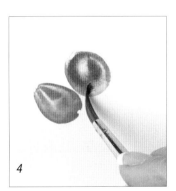

4

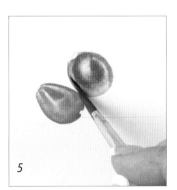

5

在畫漿果時，先鋪上一層清水，然後在亮面兩側開始著色（圖1、2）。清洗畫筆，抹在亮面上，以柔化兩側著色的地方（圖3）。運用平筆進一步提顯亮光；然後放乾畫紙，繼續上色（圖4）。

使用2號筆

我最近才開始用2號筆，但發現對於繪畫微型鮮花，它確實能做到精細入微。亦能掌握老葉上的細緻條紋。只要蘸滿水彩，在調色盤上往自己方向一拖，然後讓筆尖在抹布上輕輕印一下，便能防止一下子著色太多。保持畫筆垂直，僅用筆尖最前面的細毛。

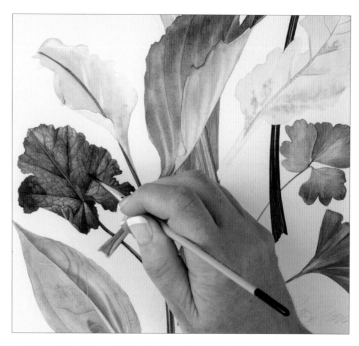

在葉片上添加細紋，先讓畫筆在調色盤上拖出尖鋒，
然後只用最前面的筆毛作畫。

繪畫小型花瓣

2號筆專門用於繪畫微型鮮花。就像葡萄風信子（grape hyacinth）的小花，只要用筆尖刷兩三下，就能完成第一道鋪染；兩筆就能畫完雛菊（daisy）的花瓣（見對頁）。但要注意，不能讓筆桿的金屬箍沾到水，以免水分不期然地從畫筆流到紙上。

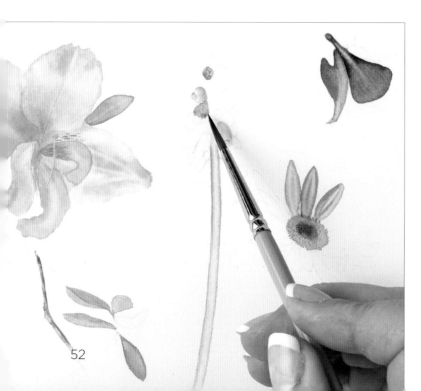

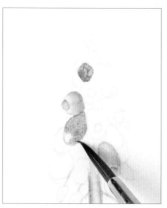

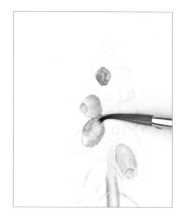

這一次不需要先將畫紙打濕。我們直接塗上顏色，提顯亮面，再用筆尖著色，處理更細微的部分。最後再修邊，進一步提顯亮光。

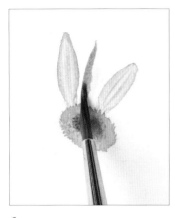 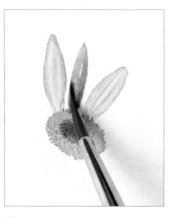

1 先從花瓣一側開始刷上顏色。

2 馬上換另一側刷。

3 仔細地接合兩邊。

4 用濕潤的筆尖提顯亮光。

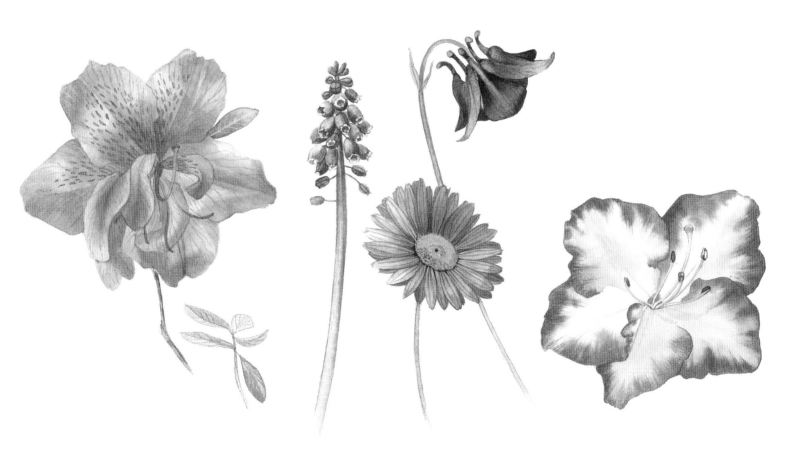

粉紅搭上藍色尤其悅目，這些小鮮花可用來設計邊框圖案。
不妨再添幾片葉子來作裝飾。

著色技巧

當開始畫畫時，你一定會想先跳過書上的技術環節。你會跟自己說：「先不用看這個吧……我先來畫一下，看看怎樣再說？」或許尚能應付別的畫風，但對於植物畫，我們還是需要先了解一下水彩的掌控。所以接下來，我會教你幾種不同的技巧。

你可先用水彩亂畫一通，以便熟悉媒材。但建議你在玩水彩時，亦可嘗試下列技巧，看有哪些方法能留為己用。

濕畫法

這是我所有繪畫中的基本技巧。我認為這技法也是目前為止最重要的，非下苦功不可。水刷得太多，顏色就溜向四周；水刷得太少，顏色還沒點上去就乾掉，色彩當然不均。唯有當水分恰恰好時，顏色才會緩緩散開，四周顯得朦朧。

Tip

假如顏色沒有散開，可能是因為水層鋪得不夠，但也有可能是因為用了劣質的學生級顏料。

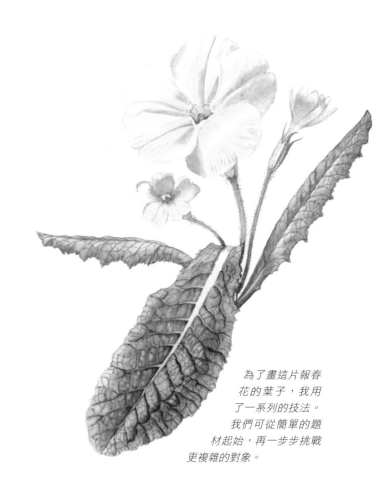

為了畫這片報春花的葉子，我用了一系列的技法。我們可從簡單的題材起始，再一步步挑戰更複雜的對象。

葉片上的第一層暈染

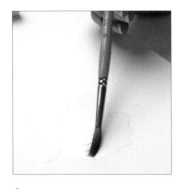 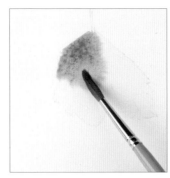 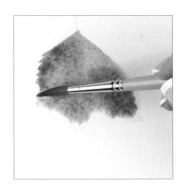 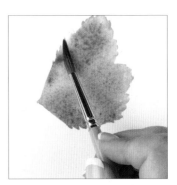

1 弄濕畫筆，循葉子形狀鋪上清水。水分要刷得均勻，而且不能超過葉子範圍。刷水的地方應該均勻發亮，這一步必須多加練習。

2 開始點上顏色。隨著水彩散開以後，邊邊要夠柔和，如棉花一般。

3 趁水彩還沒乾，用畫筆在葉緣反覆輕輕一點，拖回濕水彩中，便可畫出鋸齒狀。

4 將畫紙轉過去，把葉子另一邊畫完。晾乾畫紙。重複練習，直至純熟以後再來嘗試其他濕畫法的技巧。

提顯

掌握濕畫法的鋪染技巧後，我們再來練習提顯。先讓水彩色層靜置一下，但趁它還在發亮時，拿起一支乾淨、濕潤的畫筆，在原有顏色上拖出一道亮光。

　　同樣地，你還是得不斷練習，直至清楚掌握水彩要有多濕、畫筆要有多乾。現在我們再來一遍，先清洗畫筆，稍稍弄乾後再拖一次。換言之，每一次提顯都必須使用清洗過的、濕潤的畫筆。

Tip

提顯的要訣是，畫筆必須比紙上的水彩更乾，才能把顏色帶走。

在葉片上提顯亮面

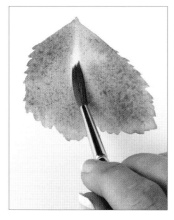

1 畫筆稍微濕潤即可，利用筆側緊緊壓在濕水彩上，把亮面拖出來。

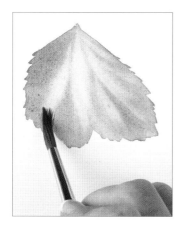

2 反覆練習，再拖出幾道亮光。

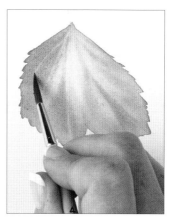

3 接下來是提顯精細條紋，先等圖畫幾乎全乾，再用稍微濕潤的筆尖來作提顯。

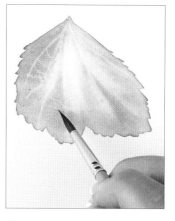

4 等到圖畫更乾，便可以愈畫愈細。如果這時候提顯不出什麼，那就是因為畫紙已經全乾，或者綠色鋪染得太濕。

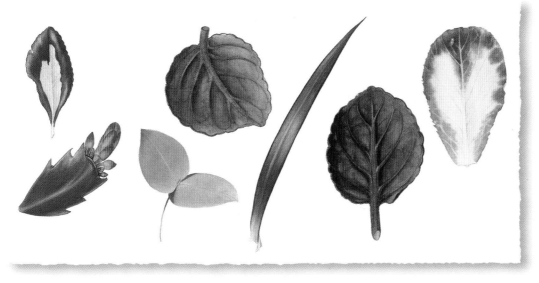

葉片的花樣千變萬化，與花卉不遑多讓。如果你找到挑戰性十足的葉子，不妨把它加進習作，用中色調添上陰影，其樂無窮。

印走顏色

這是非常好玩的技巧，但我只會用它來繪畫起皺、摺疊，或其他較複雜的花瓣。其中所創造出來的不規則效果，最適合用來呈現罌粟花瓣的自然皺摺。我們也可以用這技巧來繪畫植物底部的泥土沾著。

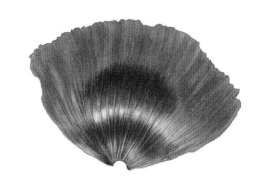

Tip

第一層暈染就直接混入強烈色彩，後面就不用再加深。一開始便使用深色，可以跟亮面互相襯托，一明一暗，形成鮮明對比。

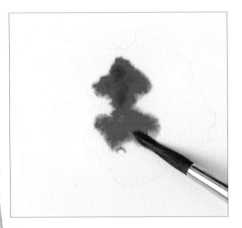

1 我們利用濕畫法（見第54頁），先在畫畫範圍鋪上清水，然後點上鮮豔的混合紅色。

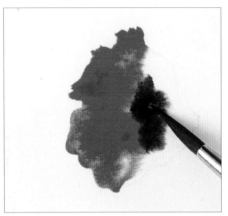

2 趁水彩還沒乾，在花朵底部加入深紫色，使兩種顏色融合。

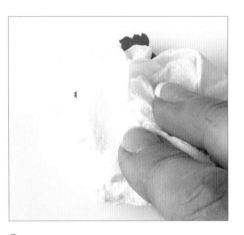

3 準備一張紙巾，把它揉皺之後，在畫紙上印一下。

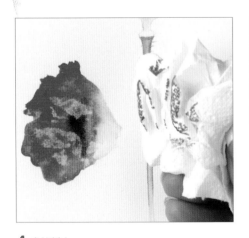

4 拿掉紙巾。

5 重複幾次這動作，但每次都要換一張新的紙巾，以防圖畫被沾汙。

6 等待畫紙徹底晾乾，然後在你印出亮面的地方進行修飾，為花瓣添上皺痕。

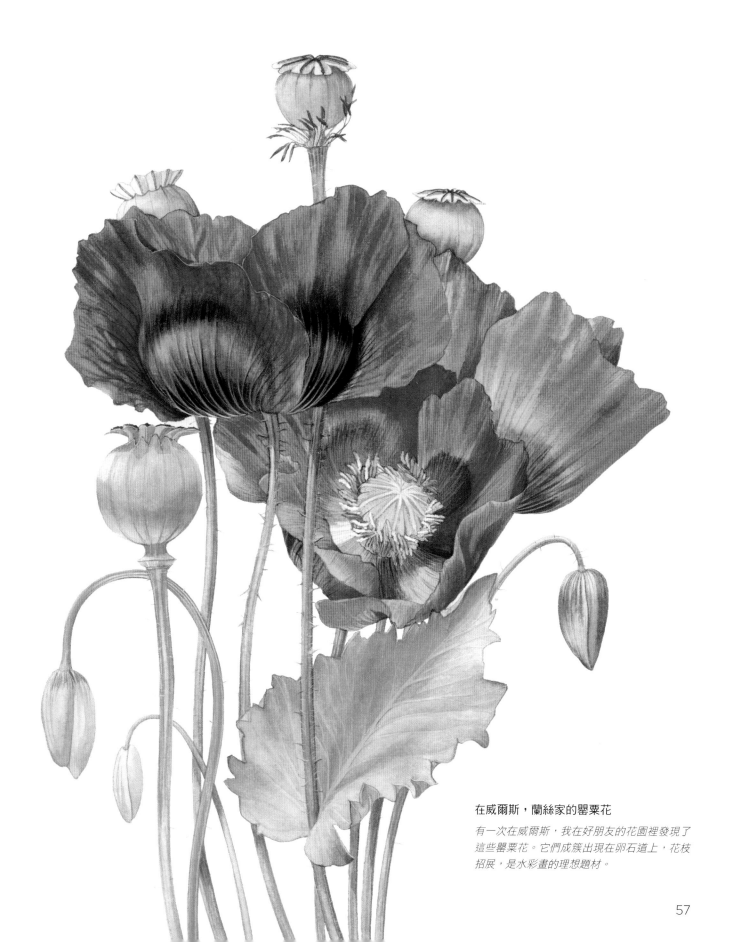

在威爾斯，蘭絲家的罌粟花

有一次在威爾斯，我在好朋友的花園裡發現了這些罌粟花。它們成簇出現在卵石道上，花枝招展，是水彩畫的理想題材。

乾畫法（wet-on-dry）

換言之，就是在乾紙上畫水彩。這方法專門用於加深顏色或添加細節，尤其是小型花紋、質地，或處理其他較好掌控的地方。

在葉片上加深顏色，添加細節

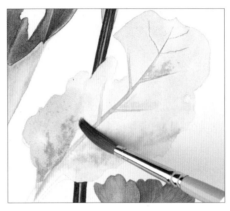

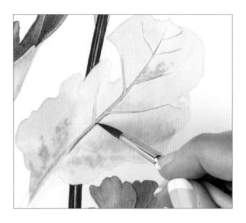

1 當第一層水彩徹底乾掉以後，可在適當部位加強顏色。

2 用乾淨、濕潤的畫筆，迅速刷過顏色周圍，使邊界變柔和。

3 這方法也能用來加深細部。當畫紙全乾時，在主葉脈的一邊上畫上細線，另一邊則用乾淨、濕潤的畫筆進行柔化。

點染法（dropping in colour）

這技法用在乾透的畫紙上，為原來圖畫添上額外花紋，因此特別適用於凋敗植物或色彩斑駁的葉面。

　這方法可重複使用，在每一次用完乾畫法後便點上顏色。但要記得，畫完每一層都要先徹底晾乾，再進行下一層著色。

對頁：葉片是我們絕佳的練習對象，一方面能藉此掌握複雜斑紋，另一方面又能學習調配顏料，表現不同層次的綠色暗面。

為葉片添上花紋

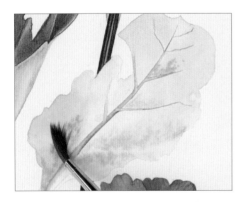

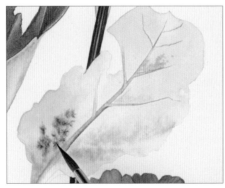

1 鋪上清水，可超過待會要畫圖的範圍。

2 以筆尖輕觸水層，進行點染。

3 有需要的話，可柔化顏色內部或周圍，設計你想要的花紋，然後柔化其他邊和有水痕的地方。完成後把圖畫放著晾乾。

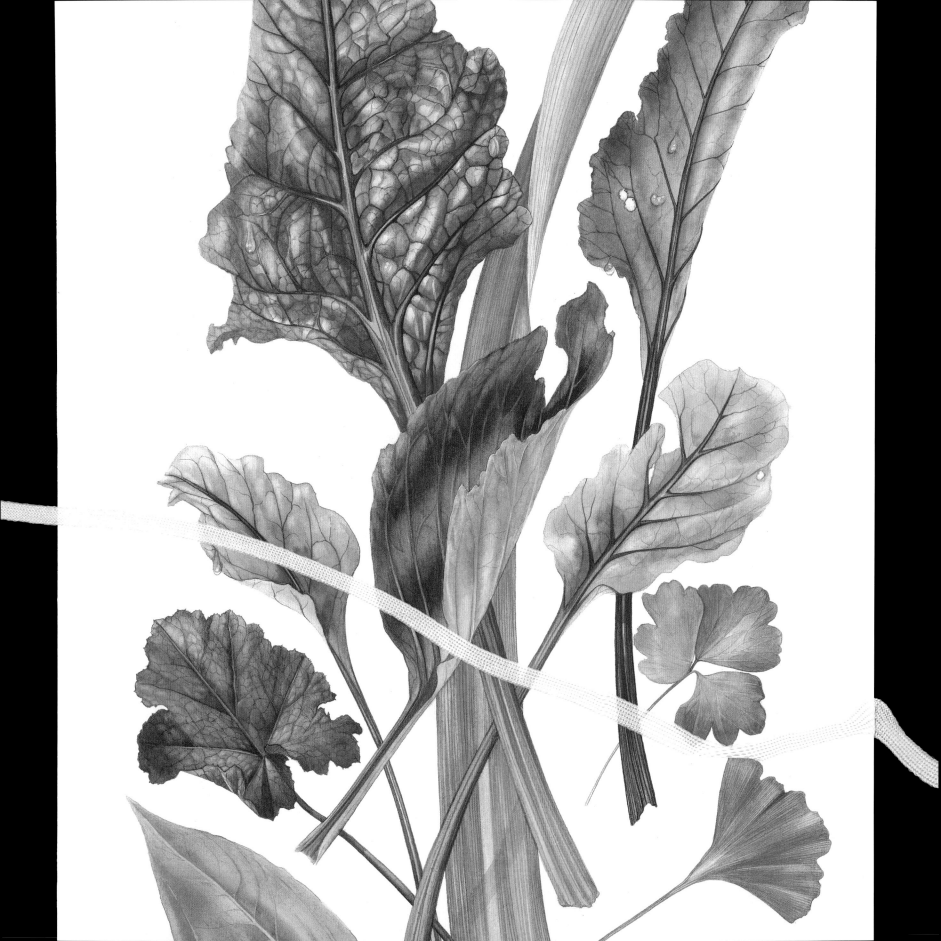

以點染法帶出花紋

先以乾畫法完成花紋，在水彩還沒全乾前輕點幾下，便能進一步增添質地。色彩會被水層往外推走，從而達到暈染效果。

繪畫秋葉

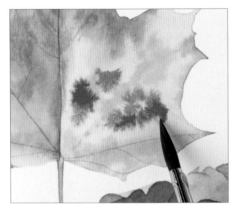

1 為畫圖部分鋪上清水，蘸上顏料後便以筆端點染水層。然後拿走畫筆，讓色彩散開。

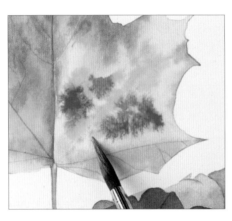

2 以其他顏色重複上述動作，讓它隨意散開，與前一種色彩相互摻合。

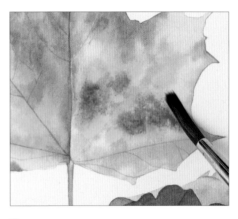

3 讓水彩稍稍靜置，再以乾淨、濕潤的畫筆進行柔邊。

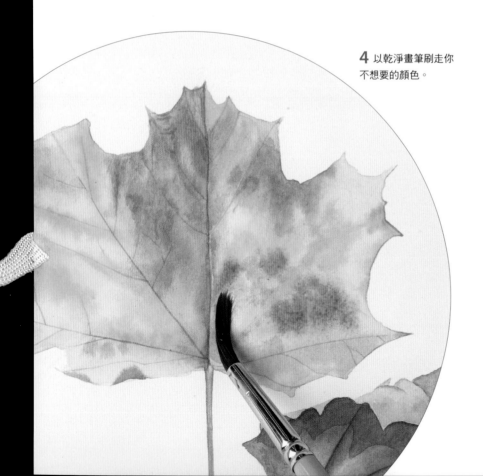

4 以乾淨畫筆刷走你不想要的顏色。

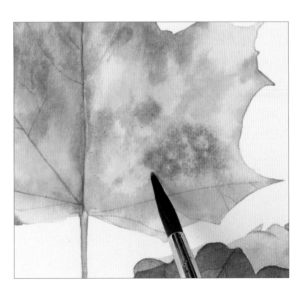

5 在濕畫上點入清水，便能帶出不同質地。

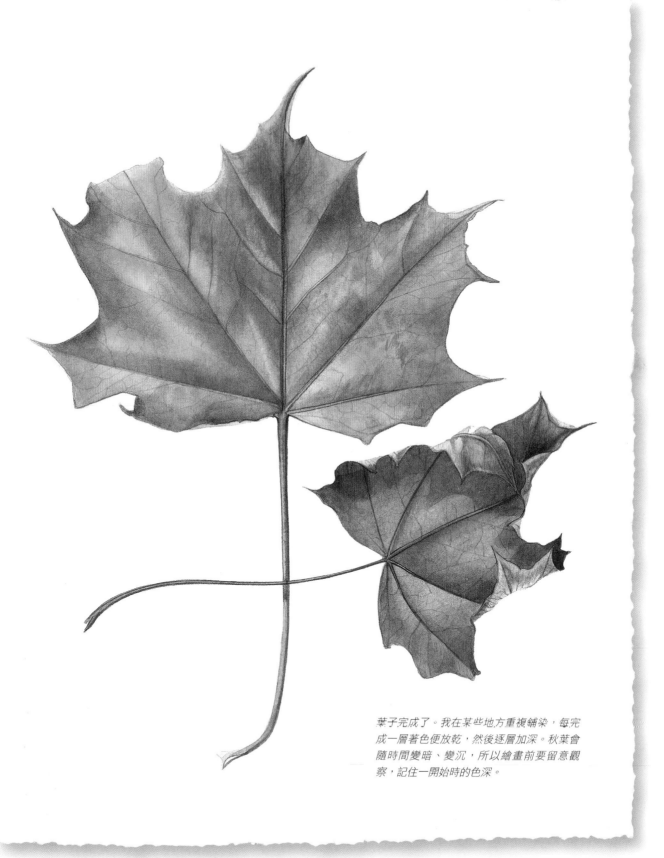

葉子完成了。我在某些地方重複輔染，每完成一層著色便放乾，然後逐層加深。秋葉會隨時間變暗、變沉，所以繪畫前要留意觀察，記住一開始時的色深。

色彩接染

我們回到濕畫法，從單一顏色中做些變化。現在準備好兩種顏色，同時點入畫中。注意顏色不能過度攪拌，以免色層變濁。最好能先在草稿紙上試畫，嘗試創造新的組合。

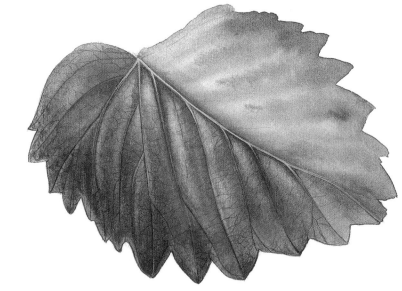

繪畫雙色（或斑駁）葉片

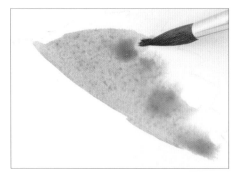

1 先為半片葉子鋪上清水，然後鋪染第一層顏色。

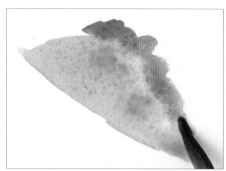

2 清洗畫筆後，立刻塗上另一種顏色。

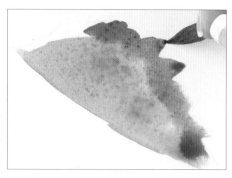

3 當兩種顏色靜置下來時，用筆尖從水彩往外拖出，便能畫出齒緣。

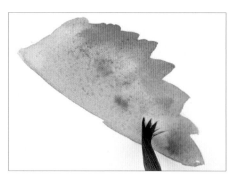

4 清洗畫筆，在兩種顏色中間進行柔化。每刷一次，便要清洗一次。

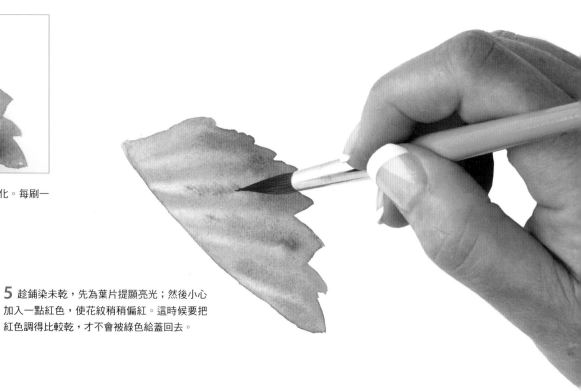

5 趁鋪染未乾，先為葉片提顯亮光；然後小心加入一點紅色，使花紋稍稍偏紅。這時候要把紅色調得比較乾，才不會被綠色給蓋回去。

以多層鋪色進行接染

這是無縫接染的另一種技巧。秘訣是先等第一層顏色徹底乾透，然後鋪上清水，最後才為剩下來的地方鋪染別的顏色。

1 為另一半葉子鋪上清水，然後點上第一種顏色。

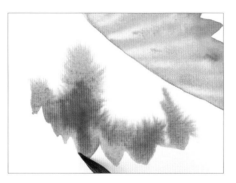

2 水彩開始靜置時，便用筆尖拖出齒緣。

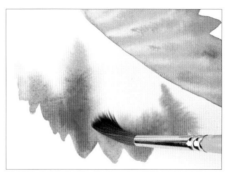

3 假使水彩流得太快，可以用乾淨、濕潤的畫筆加以控制，把散開的顏色推回去，保持你原來想要的紅色部分。然後讓水彩徹底乾透。

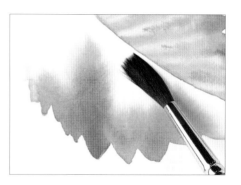

4 等第一種顏色都乾透以後，再為整個範圍鋪上清水，包括紅色部分。注意鋪水的地方要跟之前一樣。

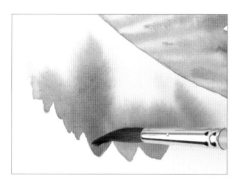

5 鋪水時只能碰到第一種顏色的邊緣，不能超過，否則便會出現雙層。

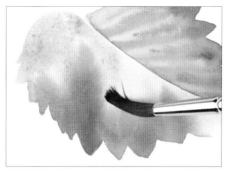

6 畫筆蘸上第二種顏色，點在剛剛前一種顏色旁邊。

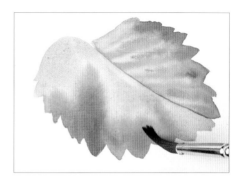

7 利用濕潤的平筆，輕輕地柔化顏色接合的地方。水彩稍稍靜置後，便開始提顯亮面，然後等圖畫乾掉。

使用混合媒介液

用了混合媒介液，調好的水彩便能維持更久，比較不會乾掉。當我有必要大範圍上色時便會用它。加了媒介液後，或許需要花點時間才能適應手感，但它能有效對抗揮發，因此還是值得的。

繪畫細長葉子

接下來，我打算示範使用混合媒介液後，我們能一次完成多大一片葉子。先調好顏色，然後用畫筆蘸滿媒介液，攪進顏料裡。

1 為畫畫範圍鋪上清水，如常著色。但應從葉尖開始，由上而下，向葉柄方向塗抹。

2 清洗畫筆後，使用濕潤的平筆來柔化硬邊。

3 再用乾淨、濕潤的畫筆來提顯亮面。

4 趁水彩還濕時，用筆尖進行修邊。

5 這時候水彩應該還沒乾，我們可繼續添加顏色或其他細節，如在中脈上加深綠色。

6 時間應該還夠，我們來用乾淨、濕潤的畫筆，在中脈上的一側提顯亮光。

乾刮法（stretching out）

這技巧只用在作品完成以後，或用在圖畫某個完成的部分上。大致上來說，就是把某一小點的顏色剔走、或刮走，重顯底下乾淨而亮白的紙張。

剔出尖銳亮點

等作品完全乾掉以後，用解剖刀的刀尖挑去某一小塊畫紙。我們只從某一方向挑，之後用刀尖壓平畫紙。或可再用紙巾和拋光石來磨平表面（見第82頁）。

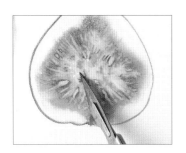

在多汁的無花果上剔出明亮水點

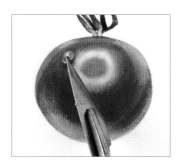

在蕃茄上呈現鮮明的小水珠

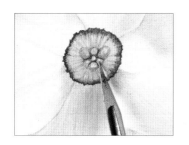

在水仙花的雄蕊上剔出亮光

水仙花與鐵線蓮
（Clematis）

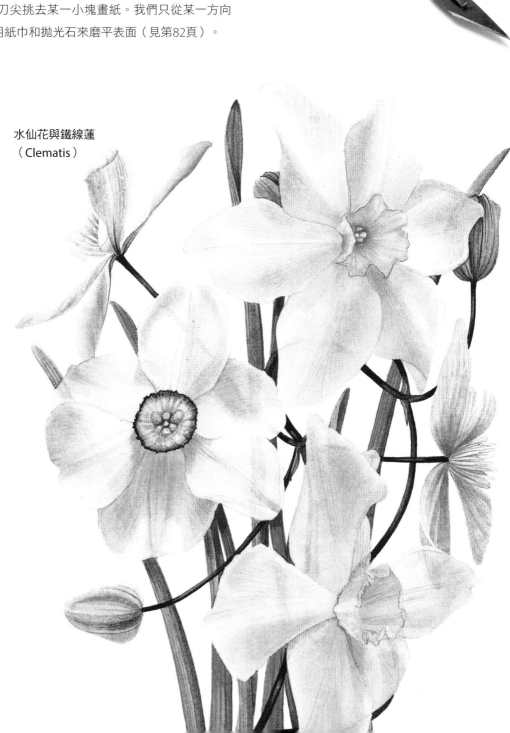

加深顏色

即利用乾畫法，只針對特定部位著色，而毋須整個題材一起鋪染。底下我將示範如何加深兩個部位，同時保留中間的亮面。

局部加深葉片顏色

如果有足夠時間等紙乾掉的話，下列做法可分成兩、三次完成。畢竟鋪染過兩、三層以後，想繼續上色就有點危險了。

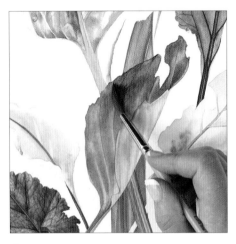

1 在要加色的地方鋪上清水，可以稍稍刷遠一點，以防出現硬邊。

2 蘸上顏料，在調色盤上左右滾動，弄出筆尖，然後非常輕地著色。讓色層自然靜置下來，避免一直重複上色。

3 清洗畫筆，以平筆（如乾刷法般）將顏色輕輕拖進四周水層，藉此理順邊緣。然後等圖畫乾掉。

4 等葉片乾透以後，再為底下部分鋪水，從亮面一直刷至葉柄。

5 塗上另一層色帶，上方的亮面要留著。

6 進行柔化，如步驟3。

（以筆尖）佈上細紋

這技巧讓我們直接上色，而不用一直弄濕畫紙。對於小範圍著色特別有用。在圖畫上以細筆畫出一道道色彩，然後靜置，或是用濕潤的畫筆輕輕柔化纖細的刷痕。

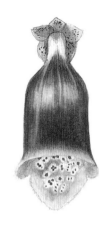

以纖細畫筆畫出一道道強烈色彩，亦可嘗試不同顏色的組合。

為毛地黃（foxglove）添色

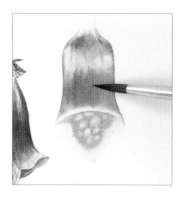

1 在原來的鋪染上，使用2號筆尖，非常輕巧地一筆筆往亮面掃去。不要太過用力，每一筆的距離愈近愈好。

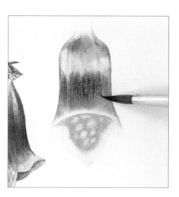

2 等圖畫乾掉後，重複上述步驟，再鋪上另一層顏色。

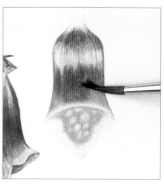

3 這時候也可以用乾淨、濕潤的畫筆來進行柔化。期間畫筆盡量多洗幾次，以防重複上色。

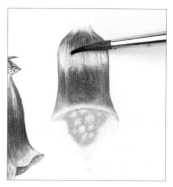

4 為避免顏色被拖到亮面上，最好從反方向進行柔化。

為洋蔥上色

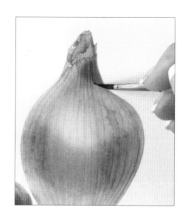

1 在乾背景上用畫筆輕輕掃幾下，添上較深的顏色。

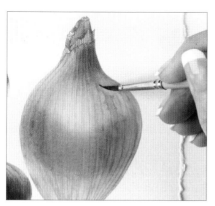

2 再往下重複上述步驟，這樣便能在亮面與條紋中間著色。

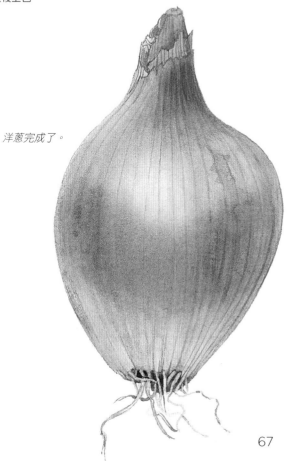

洋蔥完成了。

加上陰影

作品完成後，不妨考慮加些陰影，在建立深度的同時，亦能增加立體感。在下列示範中，我將分享過去繪畫生涯的幾點心得。

陰影的調色

我畫陰影通常用中色灰，
加一點圖中用到的顏色。
我以中色灰作為基調，調配時
大多使用藍色（如群青藍），
加入少許中紅（如申內利爾紅）和
暖色黃（如申內利爾深黃）。
然後加一點點用在題材裡的顏色，
或鄰近物件反映在題材上的顏色。
可把題材顏色直接加到
調稀了的中色灰裡頭，
每次蘸顏料都給它攪拌一下。

在西洋梨表面加上陰影

以下將示範如何在西洋梨表面畫陰影。在陰影的調色裡，我在中色灰以外多加了藍色和黃色；但你也可以直接用混好的綠色，這樣更省事。

Tips

愈深的陰影就要混入愈強的顏色。

鋪上水層後就直接塗上陰影，而且最好一下子給它上完。
完成第一層暈染後就不要再動它，否則水彩乾了就會起皺。

1 使用小調色盤，在陰影的標準調色以外加入少量申內利爾深黃和酞菁藍（Phthalocyanine Blue）。

2 用6號筆，為畫好的西洋梨鋪上清水。

3 蘸上顏色，刷在梨子的暗面上。

4 用乾淨、濕潤的畫筆，拖走你不想要的顏色。注意圖畫漸漸乾掉的樣子，有水痕的話就要刷掉。

為淡色花瓣加上陰影

在這示範中，我們只需塗上淡淡的陰影。注意保持調色乾淨，假如在調色盤上看起來很髒，那畫出來時也會是髒髒的。

1 調好陰影顏色，在準備加陰影的地方鋪上清水。在這裡，我只需調配非常淡的中色灰。

2 蘸上水彩，輕輕地塗上陰影。再進行柔邊，確保顏色沒有擴散到陰影以外。

為淡色花瓣加上淺藍陰影

一旦受到白天日照影響，陰影會呈顯一層淡淡的藍色暗面，這時候我便會塗上一抹淺藍，而不再用中色灰。這樣做效果很好，也能順便為作品增添田園色彩。

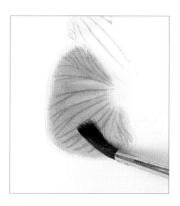

1 這一次用水調稀鈷藍色（Cobalt Blue）就好。先打濕整個畫畫部分。

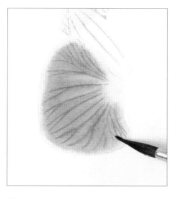

2 點上藍色陰影，然後作柔邊，就像前面的做法一樣。

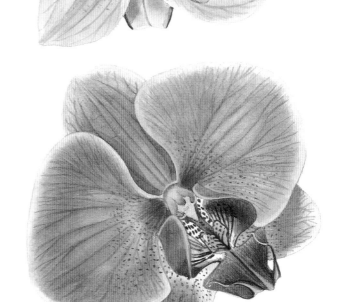

實物大小的蘭花。為了讓條紋和陰影若隱若現，我把它們夾在兩層鋪染中間，鋪染方式則一如往常。

為黃色植物加上陰影

為黃色植物塗抹淺影，這件事並不簡單。你心裡想只是加個陰影嘛，但結果看起來卻又髒又醜。我們來試試，先調好三種顏色，分別是：陰影的標準中色灰、由檸檬黃和酞菁藍調出來的綠色，以及用紫、藍混合而成的淡紫色（lilac）。

1 為花瓣鋪上清水。

2 先由中色灰開始，在看到陰影的地方點上顏色。

3 接下來用綠色，點上較冷色的陰影。

4 最後，在較暖色的陰影處點上淡紫。

5 等所有陰影都乾掉以後，鋪染一層檸檬黃，再塗上較深的黃色。

6 在有需要的地方提顯亮光。

Tip

陰影也不能畫得太淡，不然乾掉以後顏色會顯得過淺。

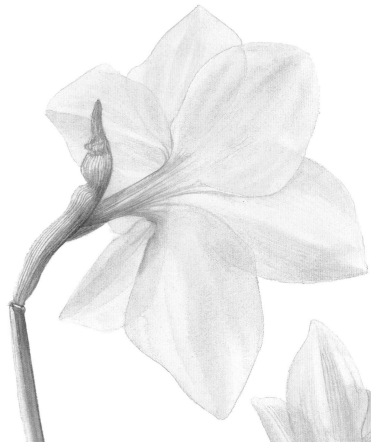

加上投影

一旦確定要畫投影，我們便來調整燈光。可嘗試以不同角度照在題材上，直至影子大小、形狀和色調都恰好是我們想要的。不論是用水彩還是使用石墨來畫影子，效果都不錯，甚至有時候可結合兩種媒材。總之，多嘗試、多玩玩，便能找到最好的方法。

我通常會調配中色灰，以這顏色來表現白色背景上的影子，就好像題材是放在白布上一樣。

Tip

假如你有打算參展的話，就要先弄清楚展覽規則，看是否可在畫中加上投影。

在李子底下畫影子
（鉛筆示範）

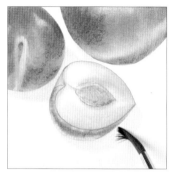

1 參考第40頁的橢圓陰影畫法，用2H鉛筆畫上影子。

2 在鉛筆上鋪一層清水，移除石墨表面光澤。這方式較能確切畫出均勻的影子，相比起來沒有暈染那麼容易出錯。

在梨子底下畫影子
（水彩示範）

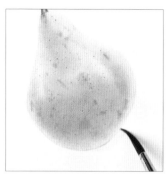

1 先由水果底部開始，在預定範圍內鋪上清水。

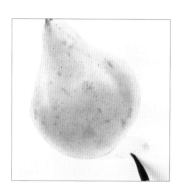

2 蘸上調好的陰影顏色，小心地塗上整個影子範圍。

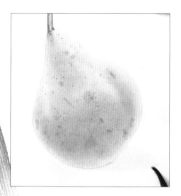

3 以乾淨、濕潤的畫筆為影子進行柔邊。

4 重複上述步驟，加深顏色。

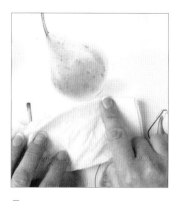

5 如有需要，可用紙巾吸乾影邊，以防水彩散開。

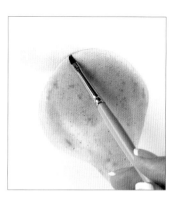

6 以去色筆移稀水果底下黑線。把紙倒過來，使水果邊緣向外，這樣會更順手。

71

控制繪畫範圍

有時候不小心畫過頭會很麻煩，所以我們也要學會怎樣盡量控制好範圍。

使用紙卡

當要在某個範圍內添上細節時，不管再怎樣小心，你就是沒辦法不刷出界——比如在描繪花瓣細紋的時候。其實使用紙卡就好了，這方法既簡單又有效，你或許會自問：我怎麼沒有想過用它？

使用紙巾

我手邊經常備有紙巾，以防顏料濺出，或不小心從我手上或衣袖掉落，弄髒圖畫。但同樣可用它來控制繪畫範圍。

假使著色範圍太小，我們很難只處理其中一半，這時候我會選擇整片一起鋪染。刷上水彩後，趕快鋪上紙巾，把顏色限制在邊界內。而且最好是把紙巾疊作兩層，用手指壓著邊邊的地方，便能確保吸走所有水分。

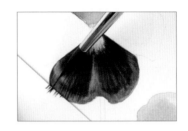 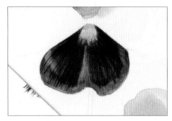

1 紙卡靠在花瓣旁邊，把條紋直接刷上去，與畫紙上的線條連成直線。

2 小心移走紙卡。用這方法便能確定條紋刷在花瓣邊上。

1 調好陰影顏色後，塗在半片花瓣上，中間界線可任其參差不齊。

2 把紙巾疊成兩層，用手指壓在半邊花瓣上。

3 移走紙巾，注意花瓣上的陰影界線是否清晰。

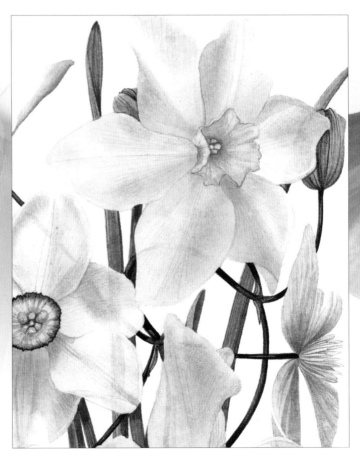

截取自「水仙花與鐵線蓮」（見第65頁），可以看到花朵完成的樣子。

使用留白膠

在某些地方塗上留白膠後，畫紙的白色便能保留下來，就能放心在周邊範圍上色。但它只能用在乾燥表面，所以記得在使用前先等畫紙徹底乾燥。不要拿好的畫筆來上膠，以免把筆毛弄壞。其實，我一般都只用留白膠本身的滴管。假如需要處理非常細緻的線條，就用瓶蓋上的附針。

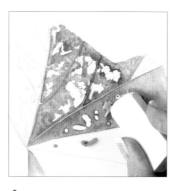

被蟲蛀過的蜀葵葉

1 在不想上色的地方塗上留白膠，然後等它乾掉。

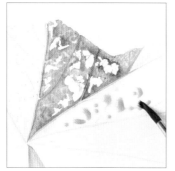

2 留白膠完全乾了以後，便可以整片鋪上清水。

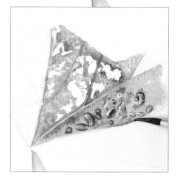

3 用6號筆點上顏色，掃過留白膠表面，然後再等顏料乾掉。

4 徹底乾掉後，用橡皮擦把留白膠擦掉。如果你想用指甲的話，那就先把手洗乾淨、擦乾，再來摳它。

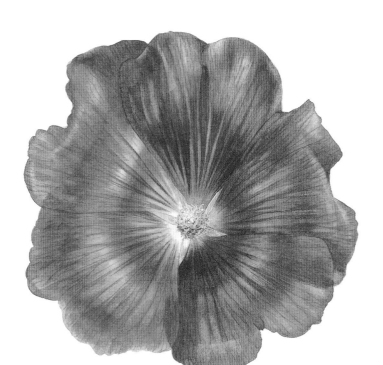

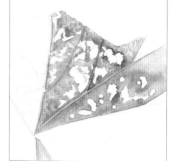

5 可以看到在塗過留白膠的地方會形成空白。

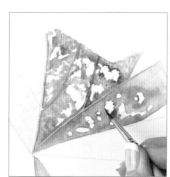

6 現在改用4號筆添上細節，有必要時也可為蟲洞修邊。

使用移除劑

移除劑可防止顏料滲進畫紙。因此即使水彩乾掉，還是能把顏色移除或擦掉，提顯亮光。我只用它來處理複雜的細部範圍，或是當我使用容易染色的顏料時，水彩一旦乾了就很難抹掉，這時候才會使用移除劑。除此之外，對於畫草莓或其他泛光的紅色水果，效果都還不錯。

先在繪畫範圍內塗上移除劑，等它乾掉後再上色。我發現上三層移除劑效果最好，但要花一點時間，等前面一層乾掉再上下一層。

Tip

不要把濕畫筆插進移除劑裡，否則久而久之，移除劑被稀釋後，效果就會變差。

使用移除劑，為玫瑰添上亮光

1 大概估計繪畫範圍，塗上三層移除劑。每一層都要等它徹底乾掉，然後再上下一層。

2 等最後一層乾掉後，輕輕描上玫瑰草圖。

3 在花朵上鋪上清水。

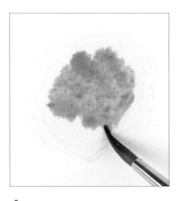

4 蘸滿水彩後，小心點上顏色，隨它在畫紙上慢慢散開。

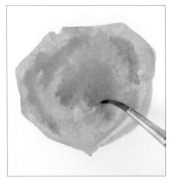

5 等水彩徹底乾掉後，用乾淨、濕潤的畫筆來提顯亮光。但亮光暫時不會出現，我們要繼續進行下一步。

6 鋪上紙巾，用手指輕輕印一下。

7 拿走紙巾，這時候你便看到剛剛弄濕的部分被提顯出來，顯現出畫紙原來的白色。

8 繼續用相同方法完成其他亮面。

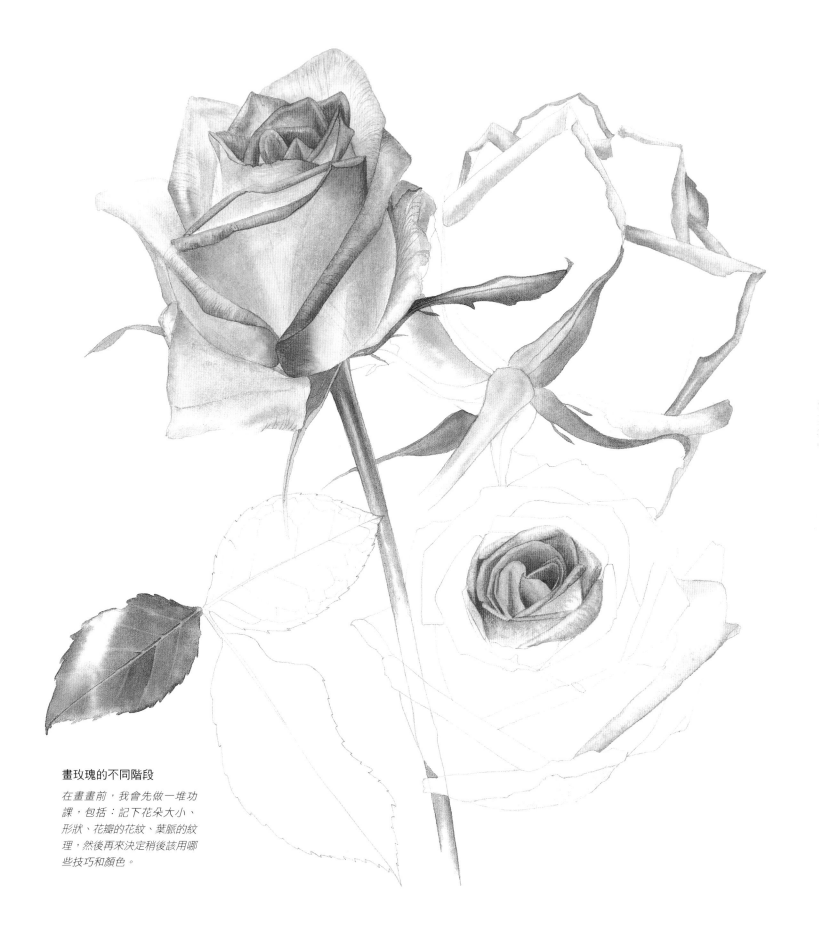

畫玫瑰的不同階段

*在畫畫前，我會先做一堆功
課，包括：記下花朵大小、
形狀、花瓣的花紋、葉脈的紋
理，然後再來決定稍後該用哪
些技巧和顏色。*

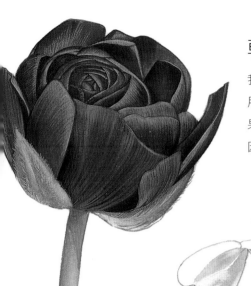

乾刷法

我偶爾會用乾刷法來加強顏色，尤其是當我不想再把畫紙弄濕的時候。我也會用這方法來添加花紋或質地，補充霜面或光澤。前提是我們必須稍加練習，結果看起來才會柔和、自然。假如乾刷法使用得當，便能獲得與眾不同的效果，因此值得我們多下苦功、精益求精。

平筆乾刷

用平筆進行乾刷，可表現如絨毛一般的模糊效果，就像桃子的表皮那樣。如果要增加花瓣光澤，可用鈷藍、亮紫或其他亮色系水彩，非常輕柔地刷在表面上。

你或許要多試幾次，才知道怎樣弄平筆端，使它能畫出合適的刷痕。假如真的沒辦法讓筆毛岔開，也可以夾在食指和拇頭中間，輕輕地把筆頭壓平。

這是平筆乾刷的效果。刷痕必須夠柔和，若隱若現，就像畫粉筆一樣。

平筆乾刷：蘸取水彩，弄平筆端

首先準備一盤清水、一塊乾淨而且濕潤的抹布，在調色盤裡把顏色調好。
這時候，我通常會用4號或6號筆。

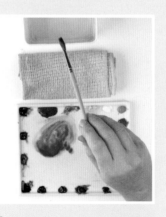

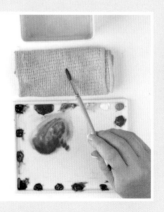

1 沾濕畫筆，在水盤邊刮幾下，移除多餘水分。

2 然後放在抹布上，將筆端弄平、印乾。

3 另一種方法是用手指壓平它。

尖筆乾刷

尖筆乾刷的方法專用於細部範圍，描繪細微的花紋或質地。
這時候我使用4號畫筆，為圖畫刷上不規則的紋理。

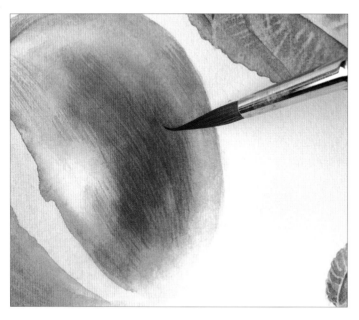

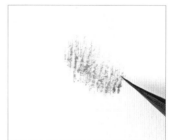

*這是尖筆乾刷的效果。畫
中所示是放大後的刷痕。*

拿起幾乎乾掉的畫筆，用手指捏出尖端。上色動作要小，而且要不
斷換邊來畫，一步步帶出蘋果表面的質地。可再用乾淨、濕潤的畫
筆，在乾刷表面作柔化。

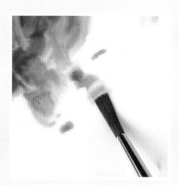

4 蘸取水彩時，將筆端平面放進顏
料裡，輕輕擺動，蘸完一邊再換另
一邊。

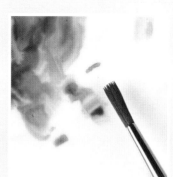

5 提起畫筆，看筆毛是否依然保持
岔開。

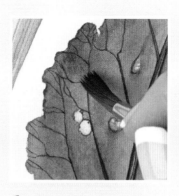

6 開始為圖畫刷上顏色。過程必須
非常輕柔，要做到幾乎看不出刷痕。
分成多次上色：每畫三、四筆便停
筆，等水彩乾了再繼續。

Tip

舊畫筆可能更適合用來作平筆乾
刷。新畫筆的筆頭太尖，可能要畫
上幾個月後才會更好用。

去色筆（eradicator）

大部分的水彩植物畫家都會準備這樣的畫筆。它是一支小小的平頭扁刷，筆頭是合成纖維，對於去除或搬動顏色極為有效。但要注意不能太常使用，否則會造成畫紙過度磨損。

去除硬邊

經過兩、三層暈染以後，不妨用去色筆來移除堆積起來的色彩。這對於水果特別有用，能讓邊緣淡出時依然保持光澤。

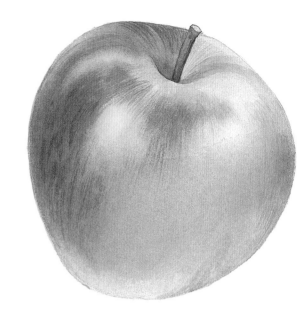

去除暈染後的硬邊

1 沾濕去色筆，用紙巾抹去金屬箍上的水珠。

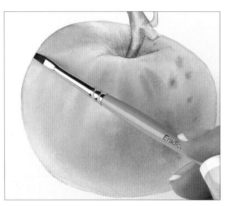

2 利用筆尖，從水果內部開始，由內而外，不斷以短促、傾斜的角度反覆刮刷。

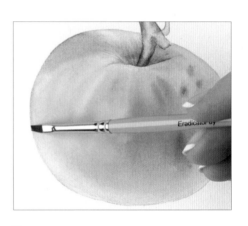

3 就像這樣，一步步為整個蘋果去邊。

柔化花紋

去色筆也能用來柔化表面刷痕，無論畫紙或乾或濕都能進行。弄濕去色筆後，便可以開始在你想要柔化的範圍內「扭來扭去」。但記住，每隔一段時間就要清洗一下，以免某些部位被重複上色。

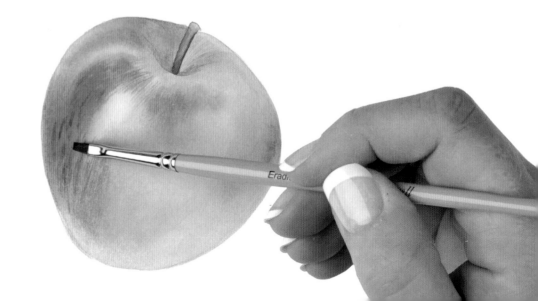

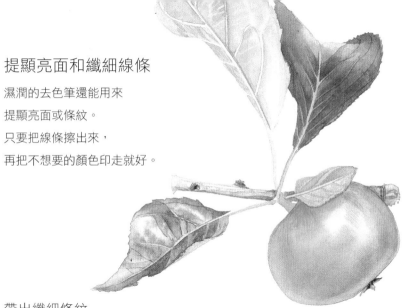

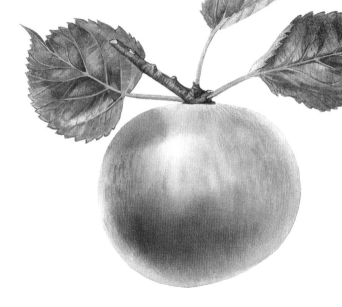

提顯亮面和纖細線條

濕潤的去色筆還能用來
提顯亮面或條紋。
只要把線條擦出來，
再把不想要的顏色印走就好。

帶出纖細條紋

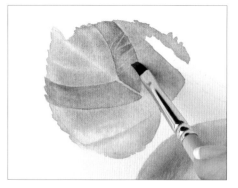

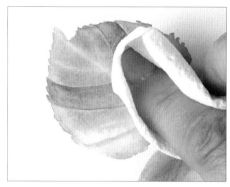

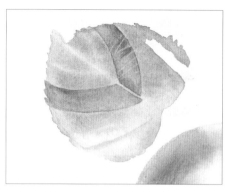

1 在畫紙全乾時，弄濕去色筆，運用筆側把顏色挑走。完成每一道條紋後都要清洗筆刷。

2 準備乾淨的紙巾，印一下剛剛處理過的範圍。

3 乾掉以後，接下來就可以添加別的細節，例如在葉脈間加深顏色，使線條更加明顯。

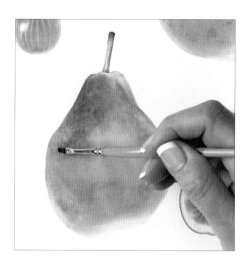

帶出質地

在使用完其他技巧帶出質地以後，可再用去色筆來操作一下。記得先等畫紙乾掉，而且要弄濕筆刷，以免畫紙磨損。

弄濕去色筆後，在西洋梨的表面「扭來扭去」，便能製造斑駁的效果。

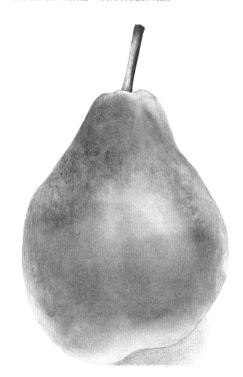

條紋的修細和提顯

一旦條紋的陰影畫得太粗，我們可以利用去色筆從線條的一側作修正。我們往往會害怕在太細節的地方移走顏色，但其實到了這階段，顏料都浮在畫紙上層，要移走它相對來說反而沒那麼困難。

Tip

我們也可以等到作品快要完成前才做細部調整。但要記住，每完成一個步驟後都要先等一等，讓畫紙乾掉後再進行下一步。

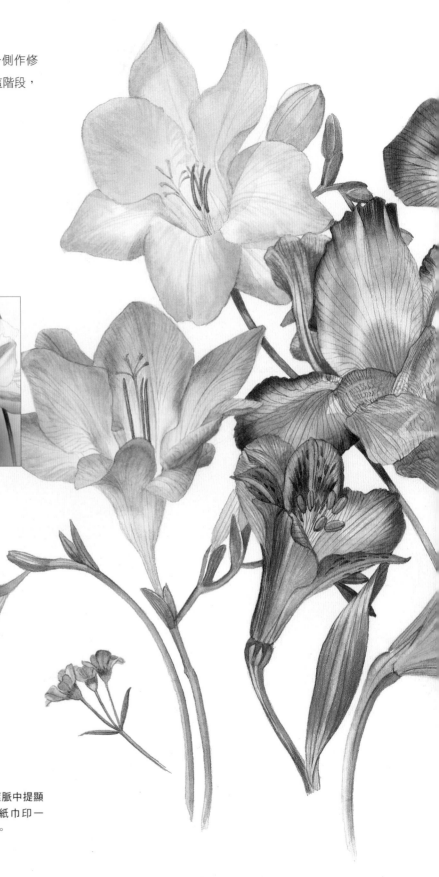

葉脈的修細

1 使用去色筆，從葉脈的一側把顏色「雕琢出來」。

2 準備乾淨的紙巾，在畫紙上印一下。

移除在亮光中的葉脈

用相同方法，從葉脈中提顯亮光，完成後用紙巾印一下，就像前面一樣。

就算葉脈不見了，
仍可以再提顯出來

假使我們上色時不小心遮住了
某些細紋，仍可以用去色筆輕
輕地再把它提顯出來。

1 等水彩乾掉後，弄濕去色筆，利
用筆側再次擦出細紋，或提顯更寬
的葉脈。

2 這時候，被擦過的水彩已經鬆
動，趕快用紙巾將它印走。

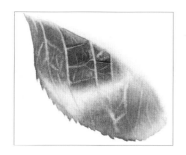

3 然後在整片葉脈的兩側小心上
色，加深表面，便大功告成。但還
是要注意保留亮面。

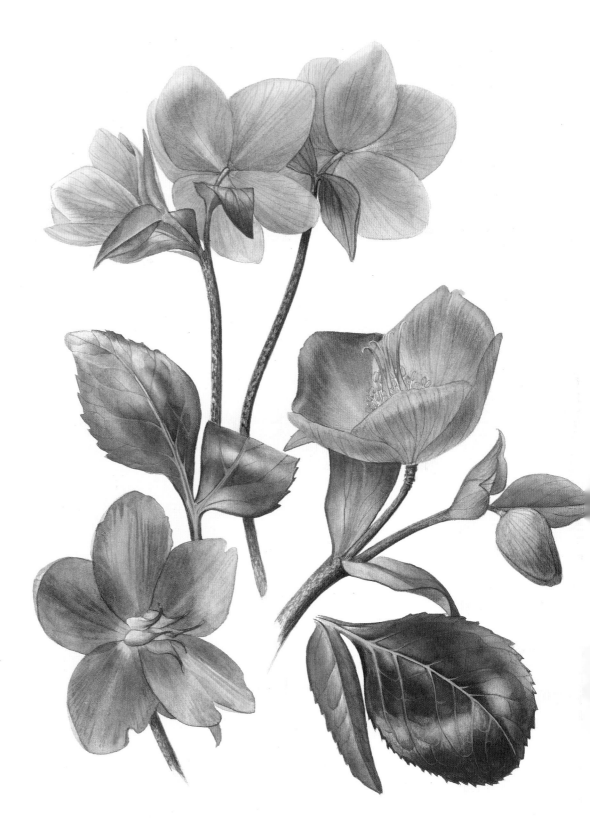

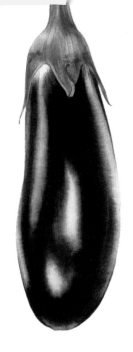

補救辦法

再多的訓練、規劃和耐性，都難以做到絲毫不差，盡善盡美。但還好，補救水彩畫並非如我們想像中那麼難。但要注意得一步步進行修補，而且每用完一種技巧後都要等一等，讓畫紙乾掉再進入下一步。

修正過度著色

要為暗色系水彩加深顏色的難度非常高，往往容易著色太多。這時候，最好立刻停下來，採取必要的修正步驟。我們可遵循下列步驟，先移除上層顏色，然後依照剩下來的色彩狀況，評估如何重新上色。

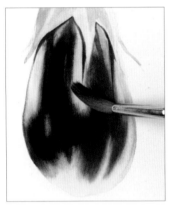

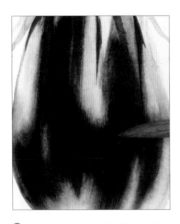

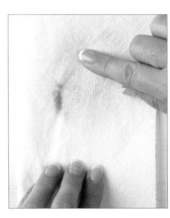

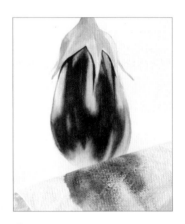

1 使用較粗的畫筆（比方說8號筆）為整片範圍鋪上清水。鋪水方向最好從淺到深，以免不小心讓較深色的部分擴散開來。

2 等一兩分鐘，顏料會稍稍鬆動，此時再用筆尖磨擦表面，好讓它進一步脫離畫紙。

3 在該範圍鋪上雙層紙巾，用力壓下去。

4 拿起紙巾，過量的顏料已被移走，等畫紙完全乾掉後便能重新作畫。

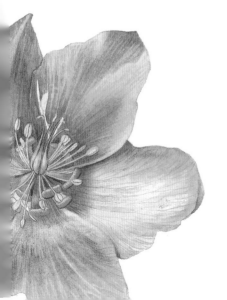

使用拋光石

假使某地方已經過度著色，但又想在上面加點細節，可先用拋光石進行磨滑，便能避免畫紙受損。

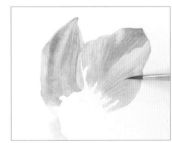

1 在畫紙全乾時，鋪上薄棉紙或紙巾，用拋光石用力磨擦。

2 現在便可開始添加細節。

移除不適當的白霜

我偶爾會在水果表面塗上白色，為它製造一層粉霜，但問題是，我常常會不小心著色過深。這時候只要用畫筆在表面輕輕「攪」幾下，便能移除太厚的顏色。

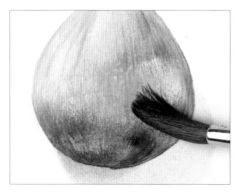

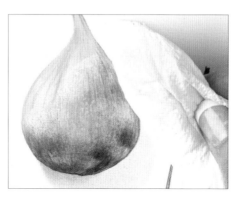

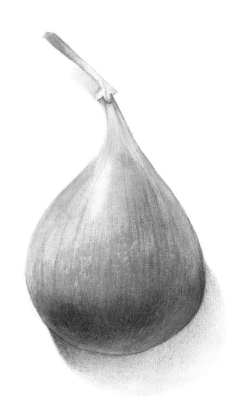

1 使用較粗的畫筆，把水分「攪」進有問題的地方。

2 準備乾淨的紙巾，把顏色印走。重複操作幾次，每次都要用新紙巾。等畫紙乾掉後，便能重新上色。

挽回亮面

題材的亮面被弄不見了，不用擔心，可以拿去色筆在原有亮面輕擦幾下，再把周圍加深，強化對比效果。
但要記住，這技巧只限使用一次，否則畫紙會磨損、表面變粗。

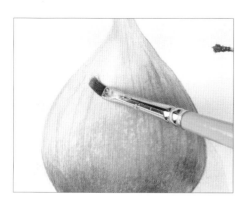

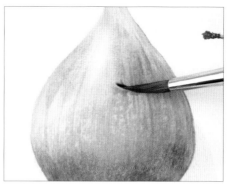

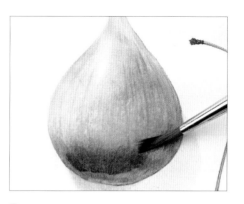

1 弄濕去色筆，在想要復原的表面擦動幾下，再用紙巾把顏色印走，做法跟上面一樣。

2 把整顆水果重新打濕，為亮面範圍兩側加深顏色，強化對比。

3 繼續加深別的部分，進一步突顯亮光。

移除水痕

有時候，第二層鋪染會不小心蓋到原本那一層，從而出現水痕。但水痕一般都不會太深，所以只要用畫筆的筆尖來修補就好。

1 認清楚需要處理的範圍。

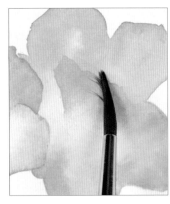

2 用濕潤的畫筆把該範圍弄濕，使顏色鬆動。

3 準備好紙巾，把顏色印走。

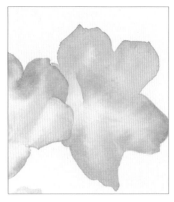

4 重複步驟1至3，直至水痕消失為止。

移除意外汙漬

或許你像我一樣神經兮兮，容易被嚇到，或者畫畫時習慣把東西亂放，那便會常常不小心讓水彩滴下來，有時候還會掉在顯眼的地方。我們可以在市面上買到一款產品，它有很多名字，有時候稱為「魔術擦」，其實是一塊摻有超細微研磨成分的泡綿，沾濕以後，只要在畫紙上輕輕擦幾下，就能擦掉汙漬。

Tip

盡量避免使用漂白過的科技泡綿，否則多次使用後會嚴重傷害畫紙。此外，因為它帶有研磨成分，所以也不要在畫紙上擦太多次。它只適合在作品完成後，用來移除礙眼的汙漬。

1 弄濕魔術擦，稍稍用力把汙漬擦走。

2 用紙巾把該範圍吸乾。

3 這時候汙漬應該被擦走了。你也可以照第82頁的做法，用拋光石把畫紙磨平。

控制過多的水彩

有時候顏料不小心蘸太多，一下子流下來，甚至溢過圖畫範圍，便可照下列步驟進行修正。

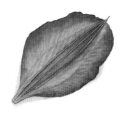

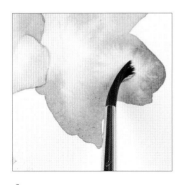

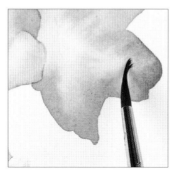

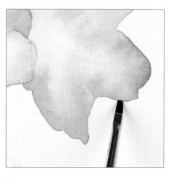

1 用濕潤的平筆，由外而內把水彩拖回來。

2 用乾畫筆分散顏色，然後先讓畫紙徹底乾掉。

3 乾透以後，再用去色筆進行柔邊（見第78頁）。

4 用紙巾把該部分印乾。

移除暈染上的水漬

如果不小心讓水滴在剛完成的暈染上，顏色便會被推向一邊，留下水痕。我在下面示範該如何淡化水漬。請依循下列步驟，但在重複操作前記得要等一陣子，先讓圖畫乾掉。

1 使用乾的平筆，從水漬中間開始拖起。

2 某些顏色因被水滴推開而堆積起來，這時候可用乾淨、濕潤的畫筆，抹走過多的顏色。

3 使用筆尖，分散周圍的水痕，把顏色混進裡頭。

4 先讓畫紙乾掉，再來繼續畫畫。

修正硬邊（或不均勻的邊界）

有時候，我們很難剛好把全部的顏色畫在某個形狀之內。不是鋪水太過，就是鋪水太少。無論是哪一種情況，我們都要修正不均勻的邊界，這對畫植物畫十分重要。請參考下列幾個簡單步驟，完成後記得先等一等，讓畫紙乾掉再繼續畫。

1 趁圖畫還濕時，用濕潤的畫筆順著邊界，從頭到尾潤一次，便能修正不均勻的地方。

2 等畫紙乾了以後，用去色筆擦除色彩太深的部分，擦的時候要由內往外。

3 用乾淨的紙巾印乾邊界。

4 先讓畫紙乾掉，如果還不夠柔、不夠均勻，可以再來一次。

用刀片刮走頑固斑痕或汙垢

這技巧需要仔細操作，可先在別的紙上多練幾次，直至熟悉為止 。刀片要盡量跟畫紙平行。而且最好先等作品完成再弄，因為畫紙表面一旦受損，便不宜再上色了。

1 使用刀面，用力刮走斑痕。

2 把碎屑掃走，或用橡皮擦擦一下。

3 處理完的部分可蓋上紙巾，用拋光石磨滑一下（見第82頁）。

4 現在清理好了，畫紙受損的地方也已經修補過。接下來要注意不要讓它沾到灰塵或顏色。

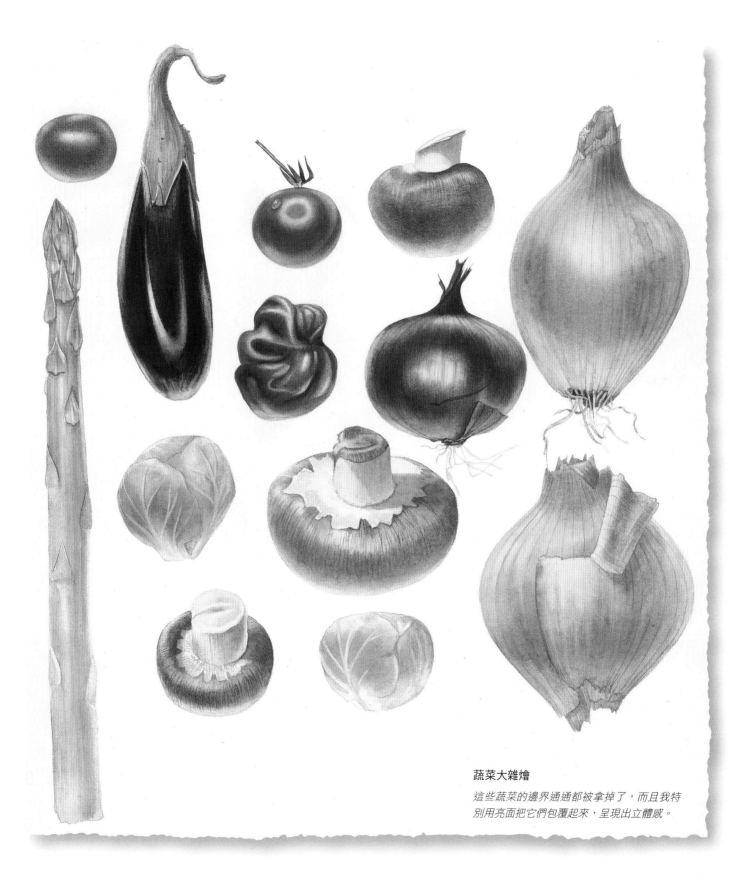

蔬菜大雜燴

這些蔬菜的邊界通通都被拿掉了，而且我特別用亮面把它們包覆起來，呈現出立體感。

刻畫細節

所有最重要的細節都是從觀察得來的。你要先熟悉植物，仔細觀察花紋還有紋路的粗細和方向。最好先在草稿紙上練習以正確角度握筆，熟悉細紋的畫法。刻畫細緻花紋已經不易，要把線條畫得粗細一致，更是難如登天。但你愈是模仿出植物的真實樣貌，你的作品便愈加逼真動人。

葉脈

我們乍看葉片上有許多深色紋路，其實都只是葉脈兩側的陰影。把它拿到燈光底下，葉脈被照亮了，便會看到較暗的地方其實是葉脈旁邊凹下去的部分。假使從不同角度看過去，還會發現更多的凹痕或透明的紋路。在別的時候，有些地方看起來像葉脈，但其實只是一束束細緻條紋。

平行線的畫法

先把畫紙轉個方向，換成畫橫線的樣子。然後手靠在工作桌上，用筆尖來畫。

 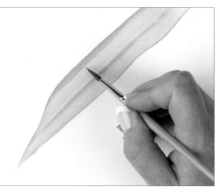 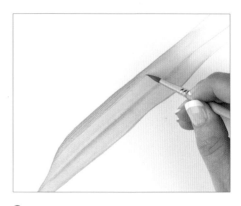

1 手要夠穩，把條紋一筆筆畫上去，能畫多長就畫多長。我發現可以讓掌側靠在紙上，然後轉動手腕，這樣畫起來會比較容易。

2 照這方法陸續畫出條紋。畫筆盡量保持穩定，與線條方向成垂直，僅用筆尖觸碰畫紙。盡量不要讓線條斷在同一點上。

3 接著從前面斷掉的地方，繼續一筆筆畫下去。中間可稍停一下，蘸滿水彩再開始。記得保持畫筆直立，只用筆尖來畫。

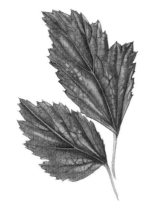

在葉脈兩側添加細影

葉脈被提顯出來後（見第79頁），或許需要在其中一側添加陰影或凹痕。陰影只會落在光源對面，這一點要注意觀察。假使燈光從左照來，凹痕或暗面就一定在右。我通常會先把同樣粗細的條紋一次畫完，避免較細的部分後來被弄髒。

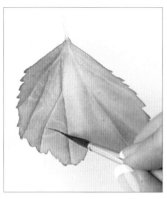

1 用4號筆的筆尖，在每條主脈的一側畫上陰影。再用乾淨、濕潤的畫筆來柔化這一側。

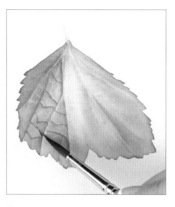

2 主脈乾掉以後，以同樣步驟畫上較細條紋。

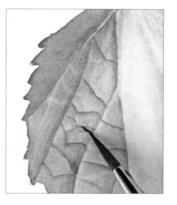

3 一邊畫上葉脈陰影，一邊作柔化。畫完以後，再進入更細節的部分，必要時可換較細的畫筆。

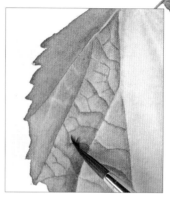

4 等畫紙乾了以後，可在葉脈帶暗面的一側，薄薄地鋪染一層綠色。

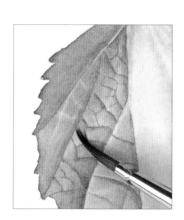

5 至於亮面的一側，則可鋪染一層非常稀薄的鈷藍色。

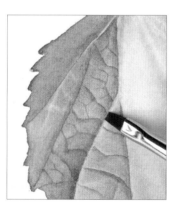

6 如果有畫出界的地方，可先用去色筆進行修邊，再用紙巾把該部分印乾。

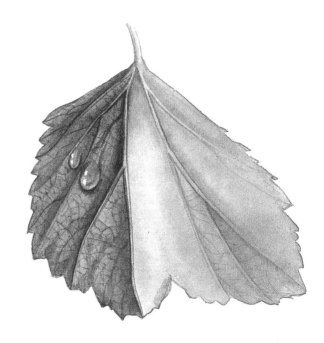

淡雅的條紋

要畫出非常淺色或朦朧的紋路並不簡單。我們可按下列方法來柔化細紋,但時間必須掌握得剛剛好。一開始先使用較強的顏色,但調色時要注意加重水分,條紋畫好後大約等十秒鐘,再用乾淨、濕潤的畫筆刷過表面。這時候線條依然可見,但條紋兩側變得淡雅且略帶朦朧。

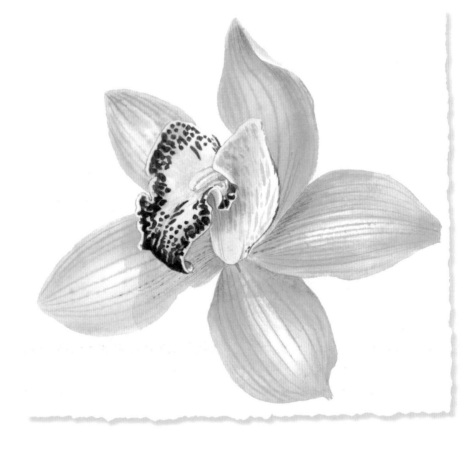

用來繪畫的花朵最好能保存好幾天,
中途不會起太大變化,
這樣我們才有足夠的時間作觀察,
順便練習不同細節的畫法。

1 先用筆尖刻畫條紋。

2 等水彩差不多乾了以後,用乾淨、濕潤的畫筆刷過表面,便能柔化線條。

3 重複操作,直到畫完全部條紋為止。

水珠

我在上課時，學生很喜歡畫水珠。它沒有看起來那樣難畫，而且很好玩。

我通常會用2號畫筆，但你也可以用比較粗的，只要把筆尖弄細就好。

Tip

在畫水珠前，必須先仔細觀察
實物的光線、顏色和陰影。

為葉面加上水珠

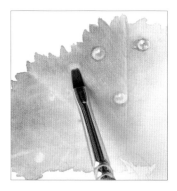

1 先用去色筆擦走一小片顏色，大小跟水珠一樣。

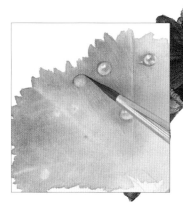

2 準備稍深一點的綠色，用較細畫筆的筆尖，在水珠暗面的一側勾畫邊界。先等這部分乾掉再繼續。

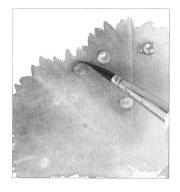

3 接下來在水珠內部塗上較明亮的綠色。在等水彩乾掉的同時，在水珠的一側畫上投影。

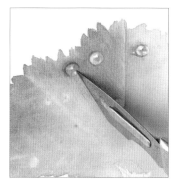

4 等畫紙完全乾掉以後，用刀片挑出水珠上的亮點。

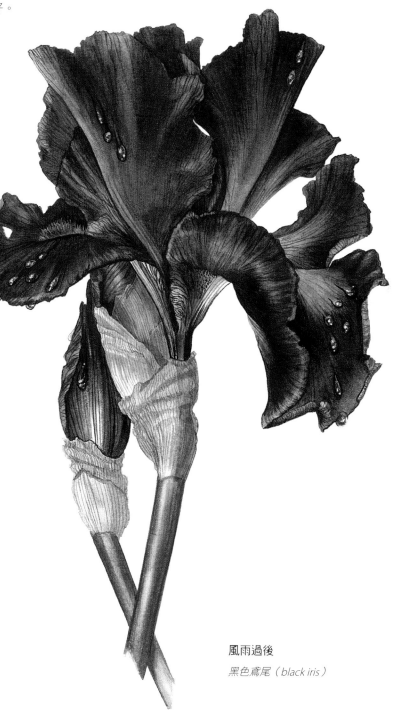

風雨過後

黑色鳶尾（black iris）

花莖

一幅植物畫是好是壞，全看花莖畫得如何。不管花畫得多好，都有可能因為一根抖動不定的花莖而毀掉。關鍵不全在於手要夠穩——我們還可以利用某些技巧，讓花莖畫得更順、更漂亮。底下是我的建議。

細莖

花莖如果太過纖細，就不用勉強把兩邊都畫出來。否則你只會想沿著花莖中間填色，而非仔細按實物寬度來畫。所以，我會建議你只畫出其中一邊，然後輕輕在筆尖上用力，調好正確寬度後，再沿著花莖一路畫下去。這做法比較簡單，而且神奇的是，畫起來也比較準確。

對頁：

日本銀蓮花習作

*這幾朵銀蓮花
長在我花園裡，
是晚夏時分的
最佳作畫題材。*

銀蓮花莖的畫法

1 調好顏色後，用4號或6號畫筆，順著鉛筆痕由上至下輕輕畫下去。

2 順著花莖前面的部分，畫出兩條平行線——其中一條畫在線上，另一條則畫在左邊一點點。兩條線都盡量一筆畫完。另一種方式是：在筆尖上稍稍用力，看到筆劃跟花莖一樣寬之後，便順順地畫下去。

3 用乾淨、濕潤的畫筆，在平行線中間刷下去，把水帶到較下面的地方。或按另一種方式：用乾淨的筆尖沿著莖心一直刷下去，藉此提顯亮光。

4 重複步驟2，一直畫到花莖底部。

5 隨花莖顏色變化加上不同顏色。必要時也可以調整莖部粗細。

6 等它乾掉以後，再用濕潤的去色筆來修邊（見第78頁）。

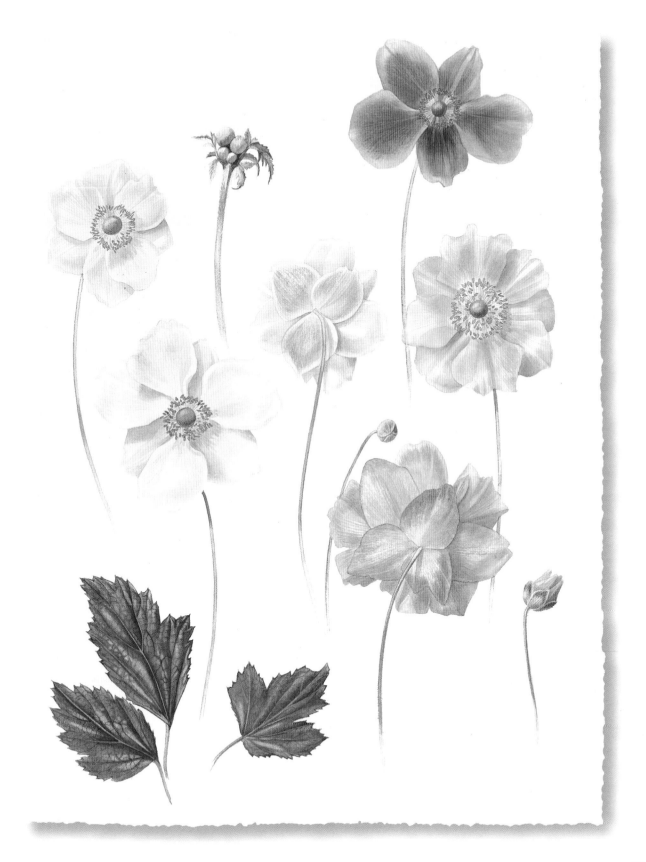

粗莖

粗莖比細莖好畫,但最好把莖部畫得比原來稍細一點,以防有出錯或手抖的情況。注意觀察花莖上的光照、兩側是否有反光等等。定好亮面位置後,就可以轉動畫紙,按你順手的方向開始上色。

我下面是橫向從左至右的畫法,但你自己也可以多試幾次,找出最適合你的方向。用較粗的畫筆來鋪上清水,然後上色。下面花莖有一側是亮面,另一側則有反光。

對頁:

孤挺花(amaryllis)的不同部分

我喜歡玩構圖。
剪下來的孤挺花很特殊,
用它來作構圖十分有趣。
我們的眼睛總是離不開花朵,
而很少注意到較平凡的莖部。

孤挺花莖的畫法

1 調好顏色後,便用較粗的畫筆,在一段花莖上鋪上大量清水。我在這裡用的是8號筆。把畫筆弄乾,拖走多餘水分。

2 蘸滿顏色後便從莖心一直刷過去,留下兩側作為亮面。

3 按所需顏色逐步加深,然後讓水彩靜置片刻。

4 用乾淨、濕潤的畫筆作柔邊,沿莖部兩側刷過去,反覆多做幾次。

5 趁圖畫還沒全乾,在莖心再刷上較強的顏色。然後等它乾掉。

6 沿著花莖,用筆尖刻畫平行細線,帶出紋理。

7 圖畫徹底乾掉後,擦掉鉛筆痕,鋪上清水,再上另一層顏色。這樣便能加深莖部顏色,柔化細節。

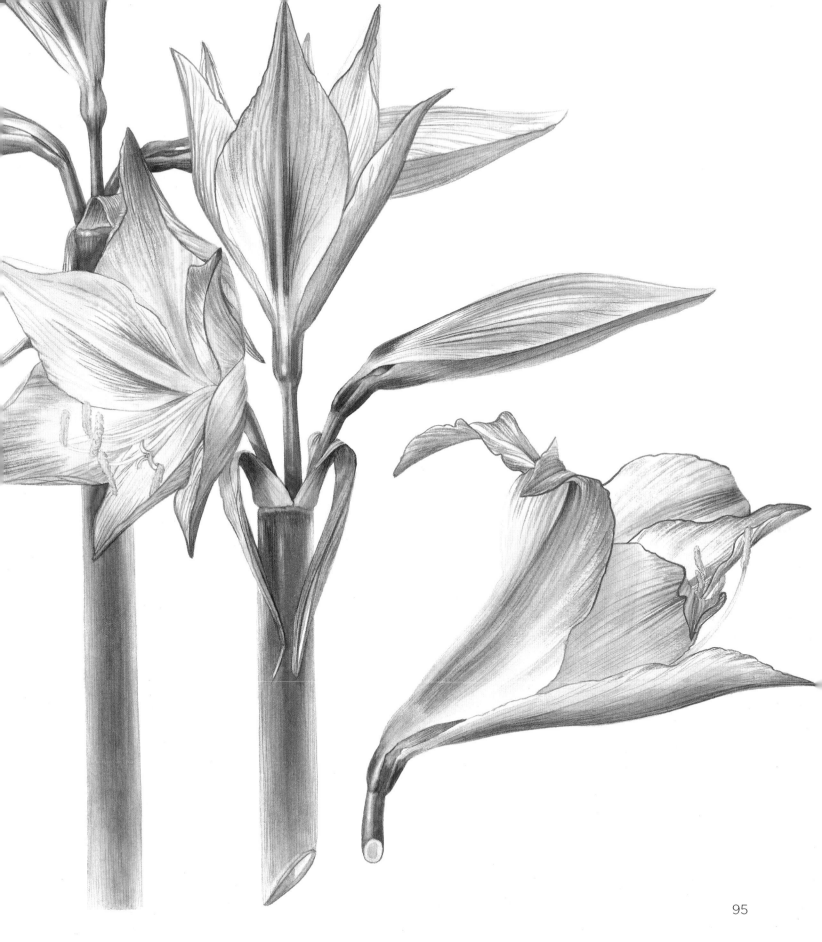

中莖

如果題材花莖的粗細中等，那就跟粗莖一樣，要觀察受光方向，記住亮面所在位置。假使亮面不夠清楚，便要換一盞較亮的燈。最好是讓光線明顯地從一個方向照來，這樣花莖畫起來才會有圓柱形的立體效果。

海芋（callas）花莖的畫法

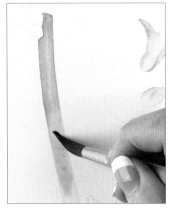

1 調好顏色，在莖上鋪水，開始上色。由上而下沿著莖部著色，然後立刻進行下一步驟。

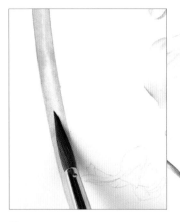

2 趁水彩末乾，用乾淨、濕潤的畫筆提顯中間亮面。如果亮面不夠明顯，那就再做兩、三次。

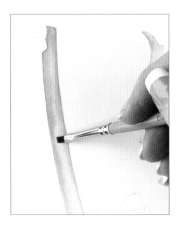

3 用濕潤的去色筆沿莖部進行修邊，順便接上乾、濕顏色不一的地方。

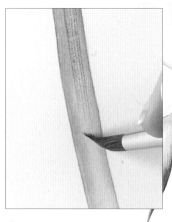

4 乾掉以後，再加上細節。這裡我用的是6號筆，用筆尖來刻畫纖細直紋。線條末端可用濕潤的畫筆作柔化，製造逐漸消去的效果。

刺莖和莖節

花莖的自然分節可分成一節節來畫，這樣會更均勻，也更整齊。小心觀察植物，不要搞錯較粗的位置。畫法大致上跟中莖一樣，只是要在接合點先停下來，提顯亮點，之後再繼續。

玫瑰刺莖的畫法

用2號畫筆的筆尖蘸取顏色，放在刺尖上（圖1）。把顏色拖回莖部（圖2、3）。清洗畫筆，提顯較亮的細節（圖4）。以同樣方法畫完莖上所有的刺。最後可再用乾刷法在刺上作修飾。

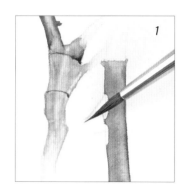

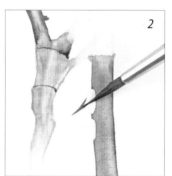

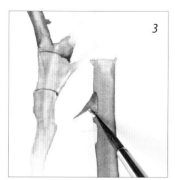

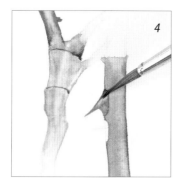

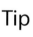

Tip

畫畫時要不停轉動畫紙，
使畫筆保持在拖向莖部的方向。

皺摺、褶痕、凹邊

夏季總有不少鮮花綻放，但常常佈滿皺摺，或往外凹。它們上面有太多細節，必須學會用某些方法加以捕捉。我們每一次都只處理一小部分，等該部分完成、乾掉以後，再來畫下一部分。

為粉紅蜀葵的花瓣添加細節

前幾層採用濕畫法進行鋪染（見第54頁），然後等畫紙乾掉。

1 每次只處理一小部分，使用比花瓣略深一點的顏色，用2號筆的筆尖畫出兩道皺摺。

2 清洗畫筆，然後弄濕，在皺摺中間拖過去，便能柔化線條。如有必要則重複操作。

3 接下來，用相同方式畫花瓣邊上的細微褶痕。

4 再用筆尖完成其他條紋。注意在通過凸面時要變彎，才能表現褶痕在凹凸表面該有的樣子。

5 在較粗的褶痕中間或後面加上陰影。

6 使用乾淨、濕潤的畫筆，為陰影邊緣進行柔化。

7 有需要的話，可使用濕潤的去色筆，稍稍再提顯局部光澤。用乾淨的紙巾把顏色吸走。然後等畫紙乾掉。

8 亮面上的條紋如果被擦掉了，那就再補回來。以同樣方式處理每一部分。較暗的地方可採用乾刷法（見第76～77頁）。

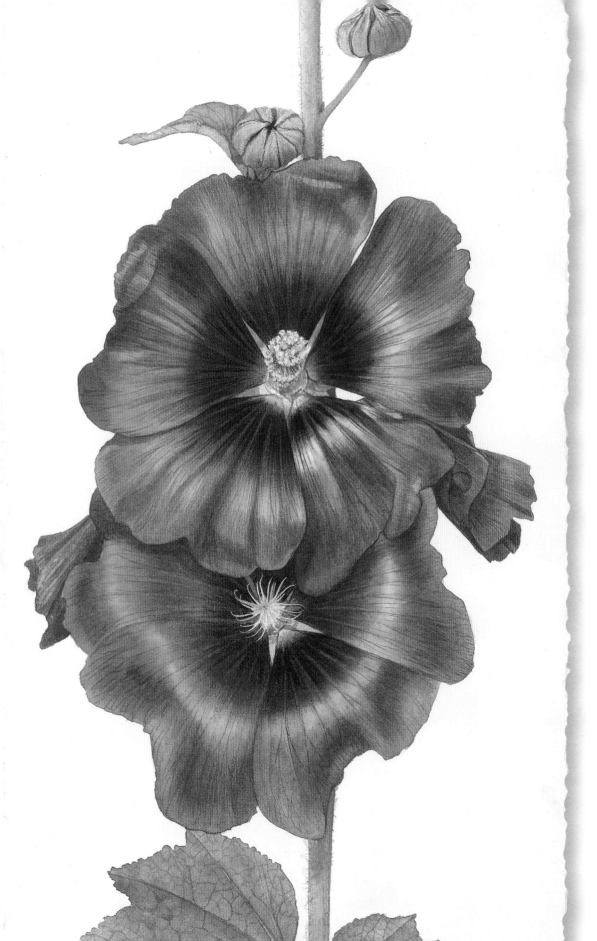

粉紅蜀葵的細節

合瓣

花瓣的類型千奇百怪，令人目不暇給，而且常常需要按其特有的方式加以描繪。合瓣就是個怪東西，我們一方面需要把所有花瓣一次畫完，另一方面又要保留各自的獨特性，這一點讓人左右為難。下面是我採用的方法，但它並不好掌握，需要多加練習。

Tip

在開始之前，先把所有顏色混合好。

牽牛花（petunia）合瓣的畫法

1 為整朵花刷上清水，但只在其中一半塗上顏色。花瓣中心是亮面，因此要留白。

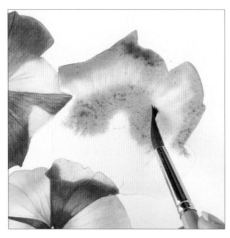

2 以平筆把顏色拖向亮面，進行柔化。讓水彩自然散開，進入另一半還沒上色的地方。

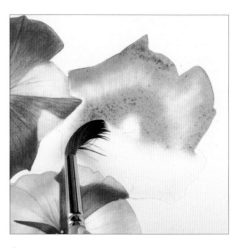

3 水彩散開完後，再對內側作柔邊。然後等畫紙乾掉。

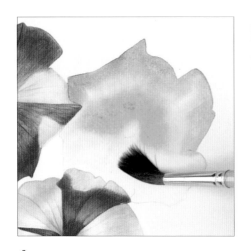

4 乾透以後，重新將整朵花打濕。

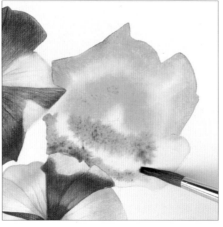

5 開始為花瓣下半部點上顏色。稍後兩邊作柔化，便能接得天衣無縫。

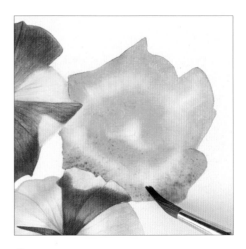

6 以乾淨、濕潤的畫筆，輕輕地把兩邊接上。等圖畫乾了以後，再開始一步步添上細節。

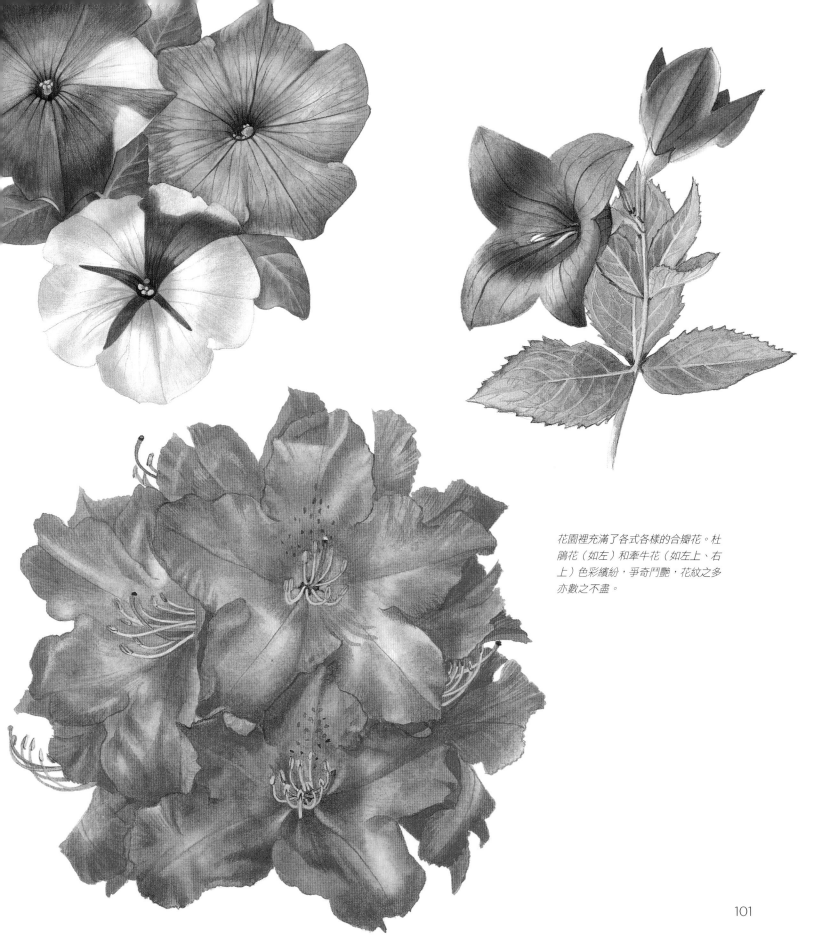

花園裡充滿了各式各樣的合瓣花。杜鵑花（如左）和牽牛花（如左上、右上）色彩繽紛，爭奇鬥艷，花紋之多亦數之不盡。

鋸齒緣

「到底要怎樣畫鋸齒緣呢？」這或許是學生在課堂上最常提出的問題。訣竅是在第一層鋪染時就把它畫上去，但要注意不能畫得太長或太寬。第一層暈染乾掉以後，再照下列步驟來畫。記住，每一筆都必須拉向葉面，不能反過來，否則會把鋸齒愈畫愈長。

冬青（holly）鋸齒葉緣的畫法

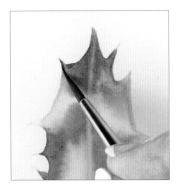

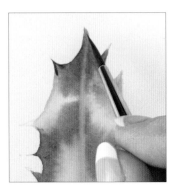

1 第一層暈染乾掉以後，用筆尖蘸上顏色，放在第一個尖刺上，把水彩往回拖向葉片。再用乾淨、濕潤的畫筆往主葉方向進行柔化。

2 沿著葉緣畫下去。如果齒緣太寬，每次只要處理其中一邊就好。

3 剛剛著色的地方一旦乾了，就可以回過頭來加深顏色。

4 也可以順便修邊，再用濕潤的畫筆來作柔化。

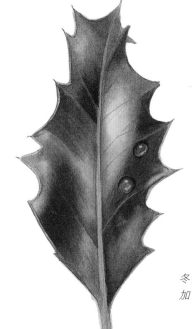

5 調一些淺綠色。用筆尖蘸取水彩，抹在第一個尖刺以外的地方。再沿著一個個尖刺畫過去。

6 結束以前，僅用最前面的筆毛輕輕點在每個尖刺上。這裡通常用的是金棕色。

冬青葉畫好了，上面還加了兩滴水珠。

刺狀表面

水果的刺面不好畫，需要有耐心，還要下筆準確。畫筆最好一直保持直立。我發現從刺尖往底部畫過去會比較容易。此外，亦可在刺尖位置提顯亮光，同時為底部加深輪廓，這樣便能產生前縮效果。

畫紅毛丹（rambutan）

1 打濕水果表面，塗上較強顏色。

2 趁水彩未乾，用筆尖把軟刺梳理出來；如刺尖較細，可考慮用4號或6號筆。

3 清洗畫筆，用濕潤的筆尖在水果表面提顯亮光，軟刺便會出現。

4 圖畫乾掉以後，再使用濕潤的去色筆，進一步提顯亮光。每隔一段時間，就要用紙巾清理一下筆尖上的顏色。

5 先讓畫紙乾掉，然後調深一點的顏色，把軟刺底部勾畫出來。

6 等它乾了以後，再用一次去色筆來提顯亮光。磨掉一些顏色，用紙巾擦走，重複多次，直至整個水果表面完成為止。

7 把顏色調得更強、更深一點，用筆尖畫出軟刺陰影，但要避開亮面部分。

8 使用更深的顏色，進一步勾畫底部和軟刺輪廓，順便帶出刺尖。

不規則和複雜的細節

面對一朵朵的花簇，上面有畫不完的細節，令人望之卻步。所以我會先做好前置作業，讓後續畫起來更輕鬆。就像下面的青花菜那樣，傳統做法是一朵朵花慢慢去畫，很不容易；我呢，會選擇先鋪上水彩，再逐步加入細節，這樣便輕鬆多了。

青花菜的畫法

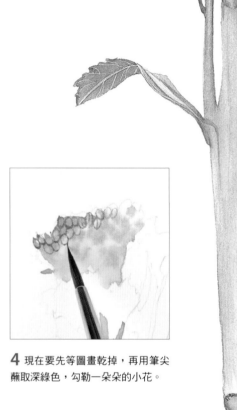

2 趁圖畫還濕時，把較深色的陰影點上去。

3 綠色的基底還沒乾掉，可以繼續在上面著色。

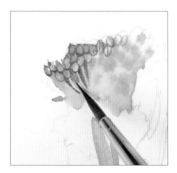

1 先為整個範圍鋪上清水，把顏色調濃稠一些，然後點在圖畫上。我這裡用的是一種清新的淡綠色。

4 現在要先等圖畫乾掉，再用筆尖蘸取深綠色，勾勒一朵朵的小花。

5 在莖隙較仔細的地方，加上非常深色的負空間。最後再進一步添加其他細節。

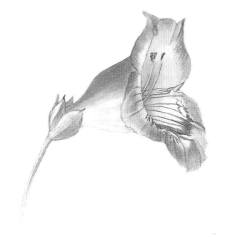

花心

花朵的生殖器官非常細緻，往往是最難處理的部分。如果它比花瓣淺色，
就要在畫畫前先用留白膠遮起來（見第73頁）。
如果顏色較深，那就要等到圖畫完成、
所有鋪染都乾掉以後，再用較細的
畫筆把它畫上去。或者，你也可以
在圖上作提顯，勾出輪廓，
如以下示範那樣。

釣鐘柳（penstemon）花心的畫法

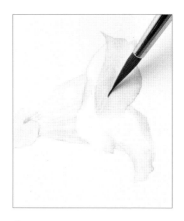

1 在花朵上先做第一層鋪染，趁它
還沒乾掉，把較明顯的花絲先提顯
出來。等它乾掉。

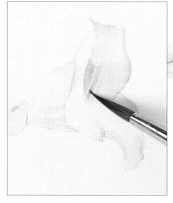

2 乾了以後，加上背景顏色和陰
影，把雄蕊襯托出來。等它乾掉。

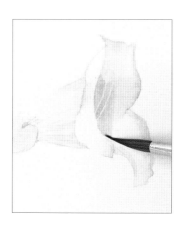

3 繼續完成花冠內的陰影。等它乾
掉。

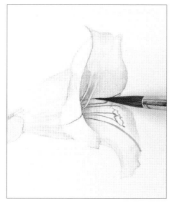

4 乾了以後，便可開始畫花紋。如
有需要，也可進一步勾畫花絲輪廓。

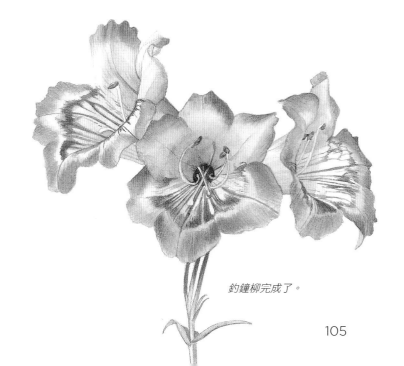

釣鐘柳完成了。

105

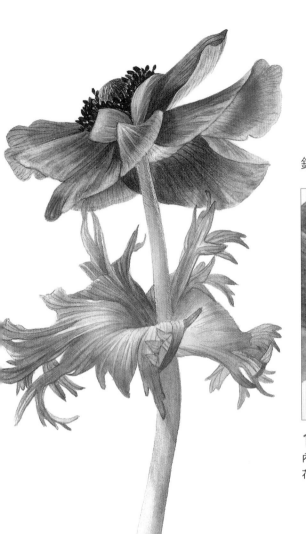

銀蓮花花心的畫法

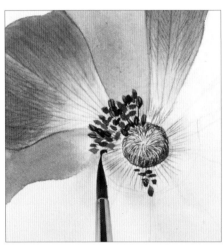

1 先在花心表面鋪染一層淡淡的淺綠色。在調色內加進一點點紫色，把花絲畫出來。最後再畫上花藥。

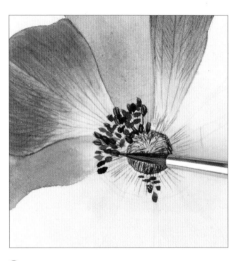

2 等乾掉以後，便開始勾畫花藥輪廓，其中一些較深色，另一些則要前縮。

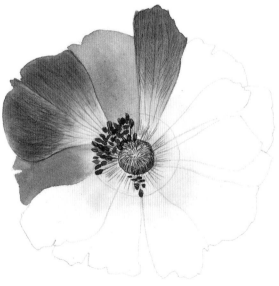

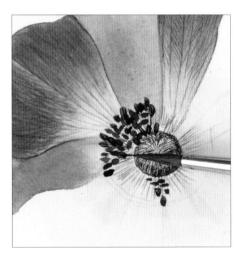

3 把花絲連到花藥表面，使兩者接上。

玉簪花

有些花只露出部分雌蕊或花藥，我們必須把它們畫出來，而且要放在正確位置上。它們通常非常淺色，需要特別注意。

為了小心刻畫細節，我這裡用了2號畫筆，顏色則採用柔和的中色調，將冷色系混進暖色系裡，便能好好表現在白紙上。

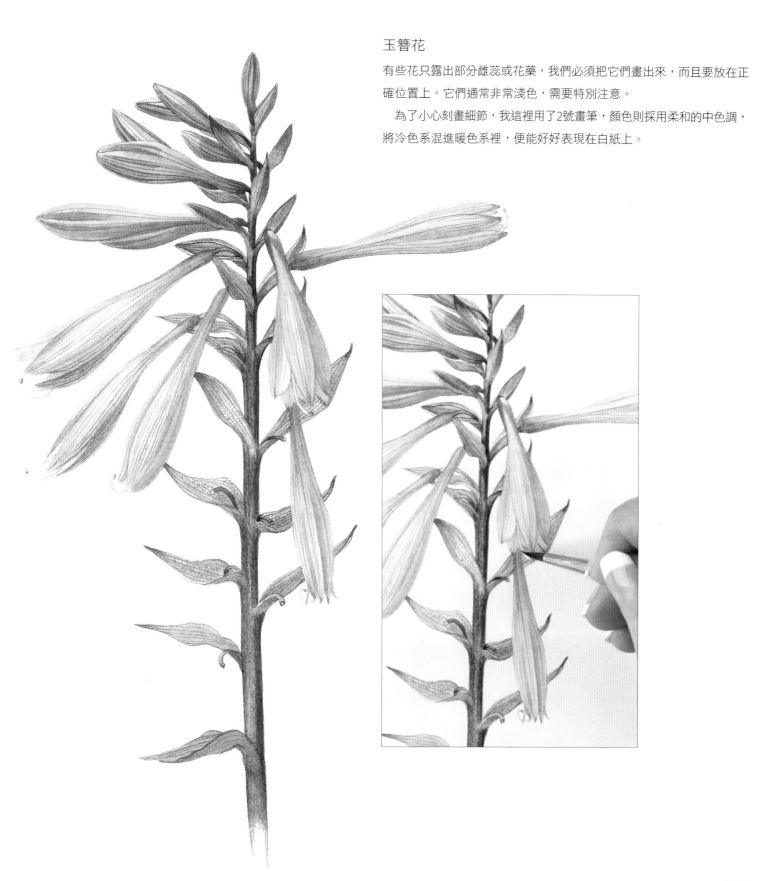

果籽和果核

觀察植物內部結構,把它加進習作,不但能提升你畫作的美感,也能使它更具實用價值。秘訣是:千萬不能過度著色,以免損害畫紙。

櫻桃果核的畫法

櫻桃切成兩半後,便露出鮮艷顏色,還有那細緻、多汁的果肉,是水果習作額外延伸的好題材。這時候果核還是濕濕的,所以要記得在底色上多加幾筆,讓光澤顯露出來。畫這一顆果核時,我用了玫瑰深紅和法國群青,再加入一些申內利爾深黃。一般來說,從這三種基本顏料便可調出很棒的棕色。在果核完成前,也可在它周圍畫上一條非常纖細的邊線,藉此勾出輪廓,進一步把它突顯出來。

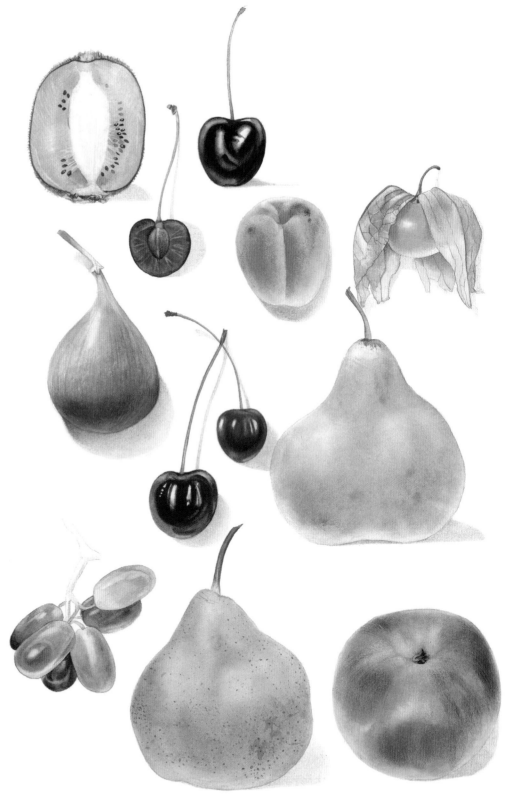

奇異果籽的畫法

1 在底色乾掉以後，圍繞果芯畫上一點點深色的小菱形。

2 注意某些菱形要留一些小亮面，然後勾畫亮面周圍的輪廓。

3 另外一些剛好在切開的果肉底下，所以顯得較細長、較淺色。

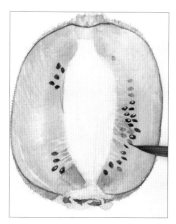

4 某些果籽要勾邊，另一些則把柔邊留著就好。

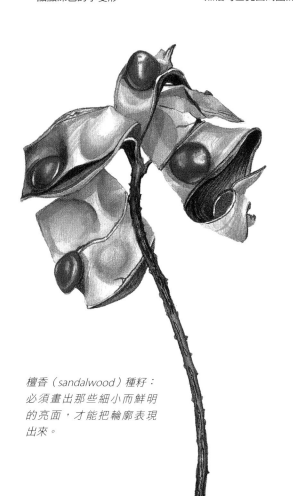

檀香（sandalwood）種籽：必須畫出那些細小而鮮明的亮面，才能把輪廓表現出來。

杏仁的畫法

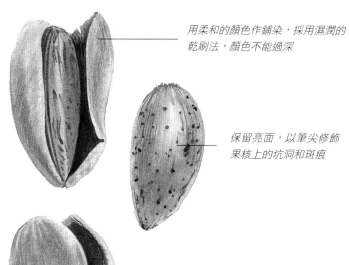

用柔和的顏色作鋪染，採用濕潤的乾刷法，顏色不能過深

保留亮面，以筆尖修飾果核上的坑洞和斑痕

絨毛面可用乾刷法表現出來（見第128～129頁的桃子畫法）

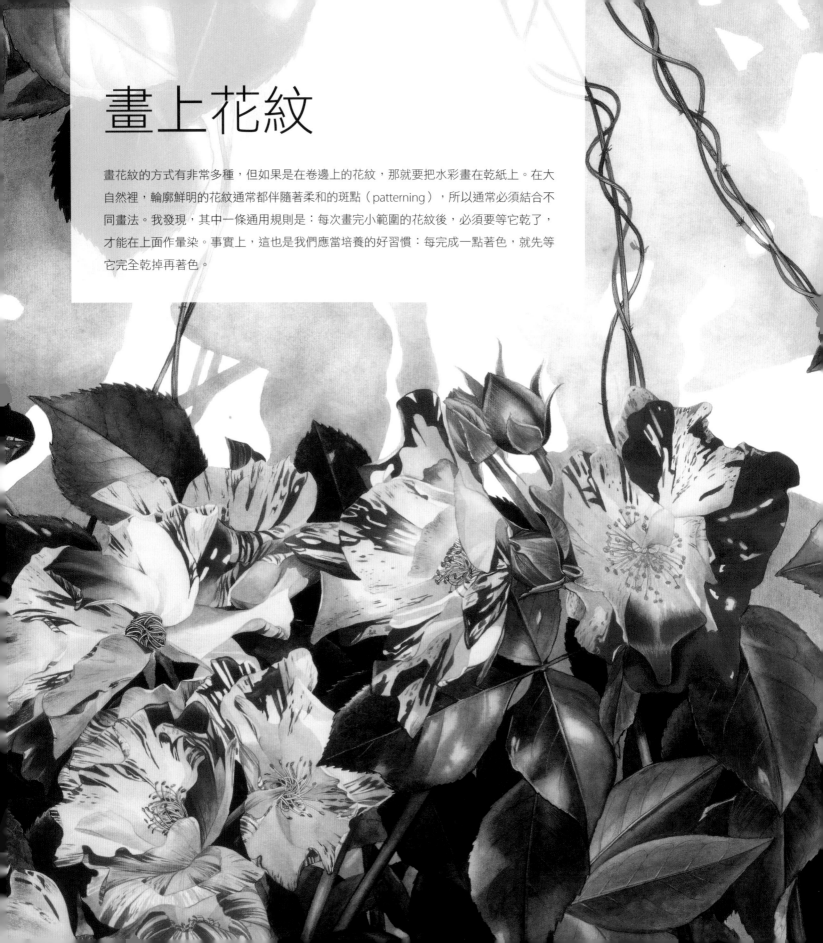

畫上花紋

畫花紋的方式有非常多種，但如果是在卷邊上的花紋，那就要把水彩畫在乾紙上。在大自然裡，輪廓鮮明的花紋通常都伴隨著柔和的斑點（patterning），所以通常必須結合不同畫法。我發現，其中一條通用規則是：每次畫完小範圍的花紋後，必須要等它乾了，才能在上面作暈染。事實上，這也是我們應當培養的好習慣：每完成一點著色，就先等它完全乾掉再著色。

細緻花紋

右下角的玫瑰品種，人稱「為你痴狂」。下面是我為它畫上細節的步驟。每一片花瓣都可用同樣方式來畫。關鍵是仔細觀察，才能畫出寫實的作品。

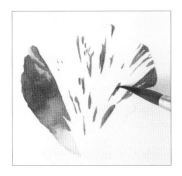

1 先處理主要花紋，首先塗上左邊較大範圍的顏色。使用4號畫筆，畫花紋時如遇到任何亮面，都要記得提顯出來。然後慢慢加上其他較小的斑紋。

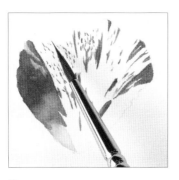

2 現在改用2號筆作較細緻的點綴。以筆尖蘸上較淺的顏色，畫上柔和的斑點。最後再以筆尖的最前端輕輕觸碰畫紙，便能讓斑點淺淺地淡出。

3 先讓畫紙徹底乾透，再以4號筆打濕圖畫表面。色彩會因此稍稍鬆動，範圍內的顏色也會變得更加柔和。

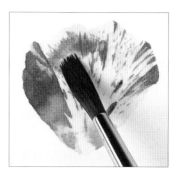

4 趁圖畫還濕，點上較淡的粉紅色，再以濕潤的平筆把顏色往裡帶，順便達到柔化的目的。邊界的地方亦可再輕輕刷一下。

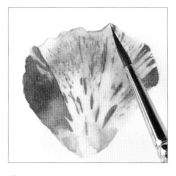

5 在等待水彩乾掉的同時，可用筆尖勾出棕色邊線。再以清水在界內作柔邊，讓部分顏色滲進花瓣裡。

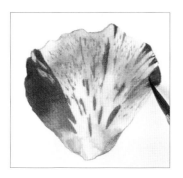

6 用筆尖輕輕地額外刷上幾筆，把花瓣最深色的部分強調出來。

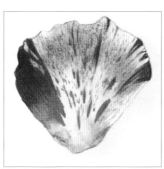

7 沿著其中一邊加上投影，花瓣便大功告成。

Tip
你也可以照同樣方法，把別的顏色加進來。

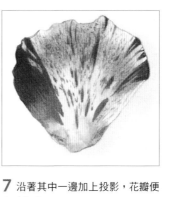

左圖是我較大型的作品《朝南牆壁》的一部分，靈感來自於我家的花圃。

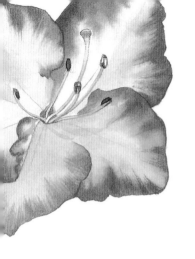

大膽的花色

在芸芸的植物花紋當中，有一些尤其不好畫。可是，只要稍稍提點一下，即使是再大膽、再複雜的花紋也能夠畫好的。

　花瓣上的妝點是植物的固有特質，所以我通常會把它夾在兩層鋪染中間，讓它成為植物整體的一部分，而非後來的添加。

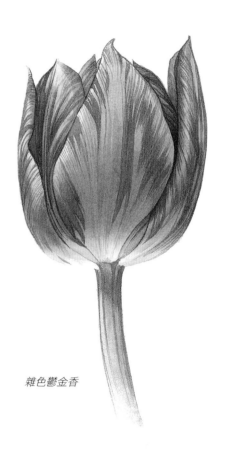

牽牛花花紋的畫法

我們現在畫的是一大朵花，花色大膽、明暗分明，頗具挑戰性。我在下面畫出牽牛花的花紋，底色用了申內利爾檸檬黃，加一點酞菁藍；花紋部分則用玫瑰深紅，混入永固紫（dioxazine purple），以及少量的鈷藍色。

雜色鬱金香

準備背景

1 在其中一半鋪上清水，鋪染一層淡淡的混合黃色。提顯亮面的部分。

2 乾掉之後，稍稍作一點顏色變化，也可在不同地方乾刷上較深的黃色。

3 等圖畫乾了，便把鉛筆痕擦掉。

花紋的畫法

4 以乾畫法塗上紅色。從花瓣中央開始，一步步畫出去。

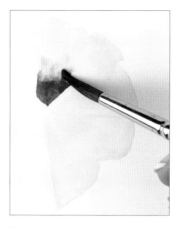

5 立刻用濕潤畫筆進行柔邊。帶出亮面，然後趁它還在泛光時……

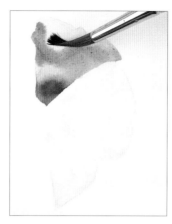

6 ……蘸取更多顏色，加在這層鋪染的邊邊上，逐步畫向花瓣邊緣，然後在顏色旁邊刷上清水，為花紋作柔邊。

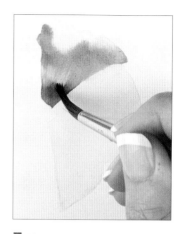

7 第一層紅色乾掉之後，用乾畫法朝中心加深顏色。

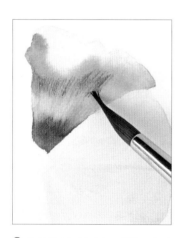

8 在其他亮面的地方，繼續用乾畫法刷上花紋。

9 不斷用乾畫法加深紅色，然後在跟黃色相接的地方，以濕潤的畫筆進行柔邊。

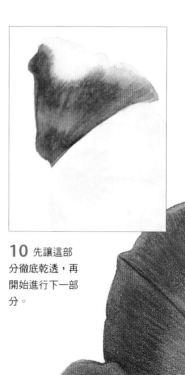

10 先讓這部分徹底乾透，再開始進行下一部分。

下一步是為花瓣添加條紋。

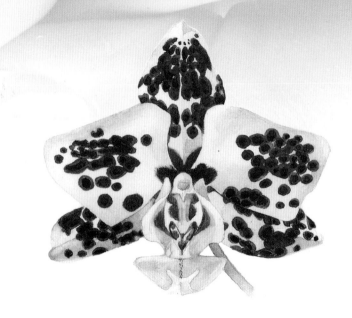

大膽花紋的畫法（蝴蝶蘭（phalaenopsis orchid））

蘭花既開得慢，也開得久，是練習複雜花紋的絕佳題材，我們可在幾星期內不斷反覆進行觀察。

右邊這朵蘭花來自於一位收藏家。為了畫出那些醒目而柔和的紫色斑點，我用了太陽紫（helios purple），加上法國群青、永固紫，還有紫羅蘭色（bright violet）。

1 我們先來處理白色花瓣。在其中一塊花瓣鋪上清水，調好淺淺的中調色，為花瓣畫上陰影。

2 另一塊花瓣也是照同樣方式來畫。畫好後先等它乾掉。如果看到背景上有任何別的顏色，也把它加上去。

3 畫紙乾透以後，擦掉鉛筆痕，用濕潤的去色筆進行修邊。

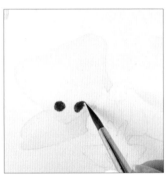

4 我們來準備第一種混色：太陽紫，加上紫羅蘭色；另外再加入一點法國群青，顏色會稍稍加深起來，這是第二種混色。先用第一種較淺的顏色來畫，把紫色斑點整齊地呈現出來。

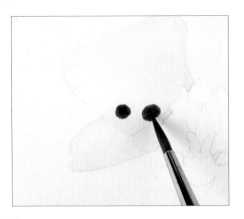

5 第一種顏色乾了以後，再點入第二種較深的顏色。兩種顏色應有所間隔，但在接合的地方又要略帶模糊。

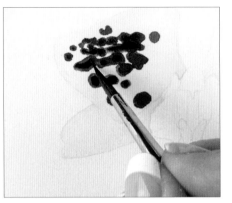

6 繼續用同樣方式畫完所有斑點。一次先完成一塊花瓣，等圖畫乾了再來畫另外一塊。

Tip

花紋要盡量接近植物原來的樣子。

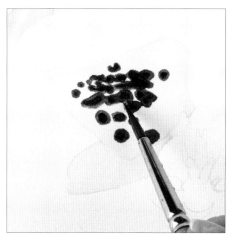

7 完全乾掉以後，再用乾淨、濕潤的畫筆來進行柔邊。每刷完一筆都要清洗，保持畫筆徹底乾淨。

8 在畫紙還濕的時候，用紙巾在斑點上印一下，讓邊緣看起來更加自然。

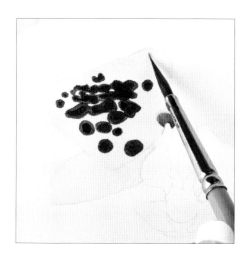

9 畫完這塊花瓣之後，如有需要，再在紫色斑點周圍仔細地加上陰影。

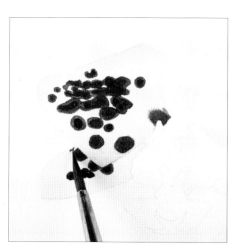

10 繼續畫其他花瓣。利用底下花瓣的斑紋來襯托上層花瓣中較淺色的邊界。

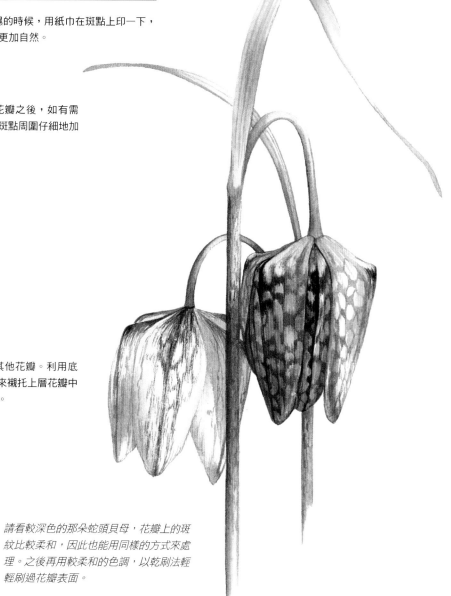

請看較深色的那朵蛇頭貝母，花瓣上的斑紋比較柔和，因此也能用同樣的方式來處理。之後再用較柔和的色調，以乾刷法輕輕刷過花瓣表面。

提顯斑點

毛地黃瓣內的斑紋淡雅清新，令人心曠神怡。只要依照下列步驟，你就能畫出這些柔和斑點，而且毋須使用留白膠或移除劑。記得動作要快，在提顯亮面時，畫筆必須保持乾淨、濕潤。可是畫筆也不能太濕，以免水分堆積，粉紅色被趕到一邊。

毛地黃斑點的畫法

 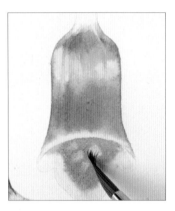 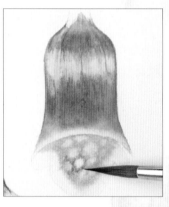 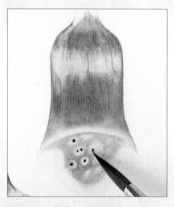

1 在合適範圍內鋪上清水，再塗上底色。

2 趁圖畫還濕，使用乾淨、濕潤的筆尖，把淺色的斑塊提顯出來。用畫筆不停打小圈圈，動作要快。然後等它乾掉。

3 完全乾掉以後，用乾刷法勾出斑塊之間的輪廓。塗色動作要夠小，畫筆應接近全乾。

4 再調另一種濃重的深色，使用4號畫筆，以筆尖在斑塊中心添上小點。我這裡用的是法國群青、申內利爾紅，加入少許黃色。

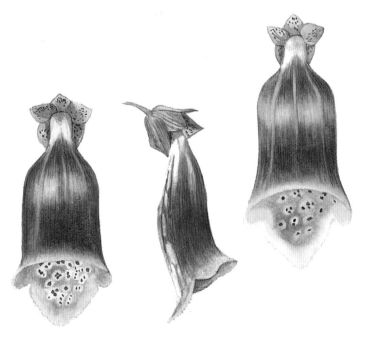

我們就用這方法畫完毛地黃的所有斑點。必須注意，這些斑紋並不規則，而且愈靠近基部，萼片上的斑塊就愈不明顯。

116

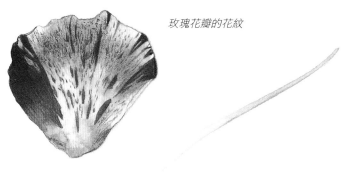

玫瑰花瓣的花紋

隱約的花紋

我們用下面這方法，就能直接在表面著色，不用特別再加水把顏色沖淡。此外，畫出來的斑紋一樣輕柔、若隱若現，卻能更容易被固定下來，這也是這方法的優點之一。我也曾用同樣技巧來處理玫瑰、貝母和香豌豆（sweet pea）上的淡薄花紋，只要額外加一層淺淺的乾刷就好。

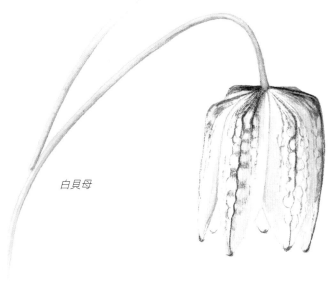

白貝母

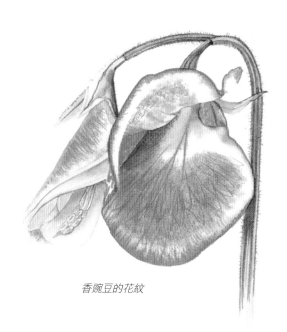

香豌豆的花紋

添上淡雅的暗紋

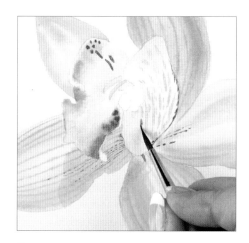

1 使用4號尖筆，每次只畫一小片花紋。

2 在花紋還濕的時候，用乾淨的紙巾在上面印一下，便能稍稍淡化斑漬，使之若隱若現。

3 這就是花紋最後呈現在花瓣上的樣子。

帶出質地

植物本身的質地千變萬化，從毛茸茸的絨面到光的亮面都有。我們雖難以用水彩逐一表現，但只要用對技巧，多少還是能把它畫好。我習慣有什麼就用什麼，甚至會大膽地用白色來呈現質地。我知道，某些畫家會說我們不應該使用白色，但每次一聽到「不應該」，就會勾起我的反叛心理，我覺得你就盡情地多作嘗試吧。

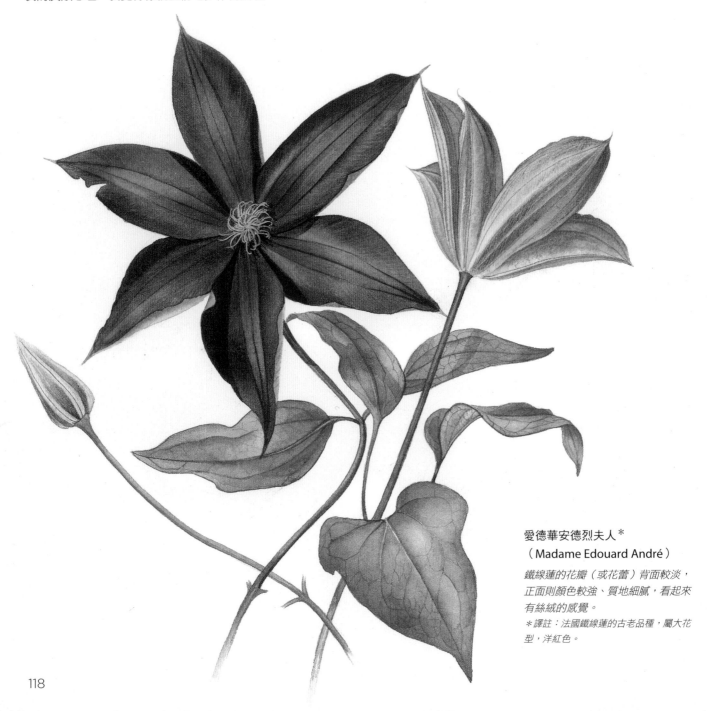

愛德華安德烈夫人 *
（**Madame Edouard André**）

鐵線蓮的花瓣（或花蕾）背面較淡，正面則顏色較強、質地細膩，看起來有絲絨的感覺。
＊譯註：法國鐵線蓮的古老品種，屬大花型，洋紅色。

絨毛質地

溫桲表面帶有毛茸茸的質感，是我畫過所有植物畫中最難以表現的。我只能奉勸你：必須持之以恆，不要輕易放棄。我們必須一層一層地慢慢刷上去，結果才會令人滿意。

在水果上塗出毛絨絨的質地

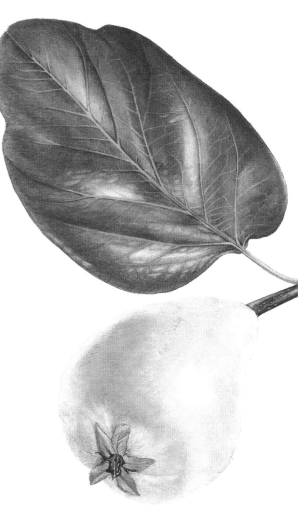

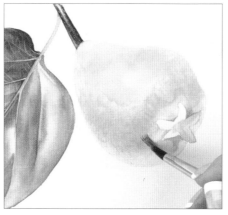

1 仔細觀察水果表面，注意絨毛朝向哪一邊。將少量檸檬黃混入鈦白色（titanium white）裡，然後用6號筆進行乾刷，每一筆都只刷短短的，多重複幾次，逐步帶出質地。

2 運用相同技巧，在表面再鋪上一層黃色。跟上一步相反，我們將少量鈦白色加進檸檬黃裡。一步步鋪上顏色（我一共上了4層），直至顏色夠深為止。

絲絨質地

我們可用類似乾刷的技巧來帶出絲絨質地。但要注意，最後要用筆側來刷，而非平筆。

為鐵線蓮帶出絲絨表面

以乾刷法仔細著色，然後立即刷上清水（圖1）。這樣便能柔化乾刷，使顏色略帶朦朧。然後再一步步加深顏色，每一層著色完都要先等它乾掉，直至達到想要的效果為止。最後稍稍修飾一下亮面的兩側（圖2）。

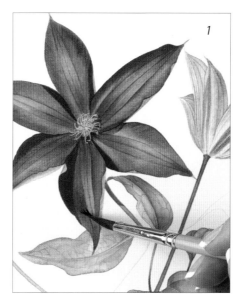

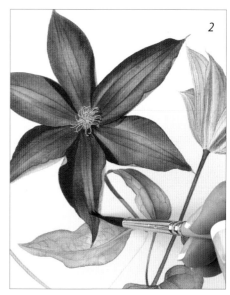

纖毛質地

很多植物都佈滿細毛，有些不用放大鏡還看不到。我們要在作品完成前把細毛加上去，才能精確表現植物，也更有現實感。

大部分的人都會建議你用一支非常細的畫筆，筆尖只有一、兩根筆毛。但我們其實也可以用粗一點的筆，只用筆尖最前面的部分即可，好處是不用常常來回蘸取顏料。

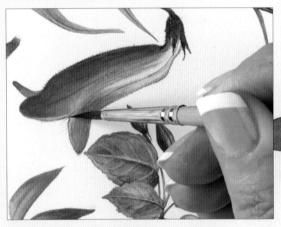

右圖是釣鐘柳，我們選用中調色，混入少量粉紅，然後用2號畫筆的最前端為植物逐一添上纖毛。我通常會橫放畫紙，每一根毛都是從尖端畫向底部，我認為這樣會比較好畫。

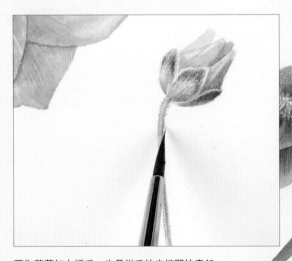

要為花莖加上纖毛，也是從毛的尖端開始畫起，一直畫到底部，這種畫法比較容易。

蓬鬆質地

銀柳上的一個個小花苞蓬蓬鬆鬆的，畫起來非常好玩。我們很難用水彩來
呈現這種質地，但可參考以下技巧，畫起來會比較簡單。

1 在著色範圍鋪上清水，可
稍稍超過邊界一點。

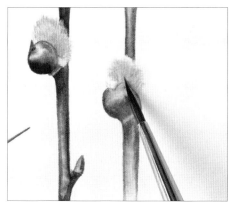

2 調好灰色顏料，用筆尖蘸
色後輕輕點在水層中央。讓顏
色自然散開，稍稍靜置。等它
乾一點以後，不斷搖曳乾淨而
濕潤的筆尖，在這片「烏雲」
中拖出一絲絲的淺灰色線條。

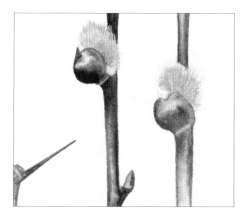

3 最後以2號筆的筆尖，在
「烏雲」以外輕輕彈出更多
的細毛。

銀柳和溫梓枝條

*嘗試以不同枝條為題，畫一幅習作，你會
發現原來棕色必須調得非常深，跟那些蓬
鬆的白色柳絮恰好形成強烈對比。*

波浪表面

我們觀察玉簪花或聖誕紅時，一想到要畫葉面上的褶痕，還有那些凹凹凸凸的小坑洞，很難不讓人卻步。我選擇先處理葉面上的一小部分，畫好以後再繼續下一部分。照這樣的方式來把結構逐一完成，才不致於不小心搞錯細節。下列步驟是其中某一小部分的畫法，完成以後要先等它乾掉再來繼續下一步。

1 以乾畫法在波浪中間畫上小坑洞。一次只要畫幾個就好。

2 趕快用乾淨、濕潤的筆尖來作柔邊，然後等它乾掉。

3 加強坑洞內的陰影，使葉片顯得更深，然後等它乾掉。

4 現在用乾畫法，在主脈內，分別在一個個小坑洞的兩側填上陰影，然後用濕潤的畫筆進行柔化。它同時能柔化葉脊和小坑洞。

表面起霜

我們有兩種做法：一種是趁早在水果表面鋪色，在第一層暈染時便把顏色加進去；一種就是在後來才作加強，讓畫紙反映光澤。我們輕輕鋪上色彩，任它自然乾掉，在乾掉前不能隨意去動它。

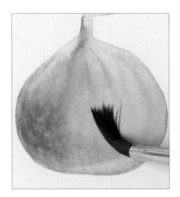

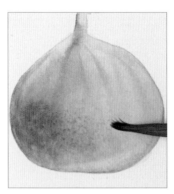

1 先塗上基本顏色，保留亮面和反光部分。乾掉以後，再把整顆水果打濕。

2 在畫紙仍濕潤時，抹上薄薄一片鈷藍。等藍色靜置下來，之後就能看到表層起霜。

我在葡萄表面加了柔和的灰、藍色調，藉此達到起霜效果。

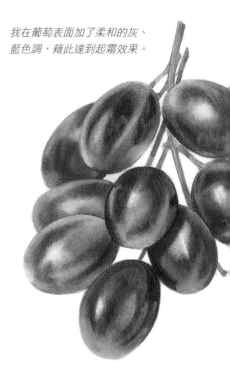

葉面泛光

產生光澤的秘訣是：必須以畫紙本身作為亮面，在柔化四周顏色的同時不能
動到它。為題材打光，盡量使光線明顯，以便準確畫出亮面位置。

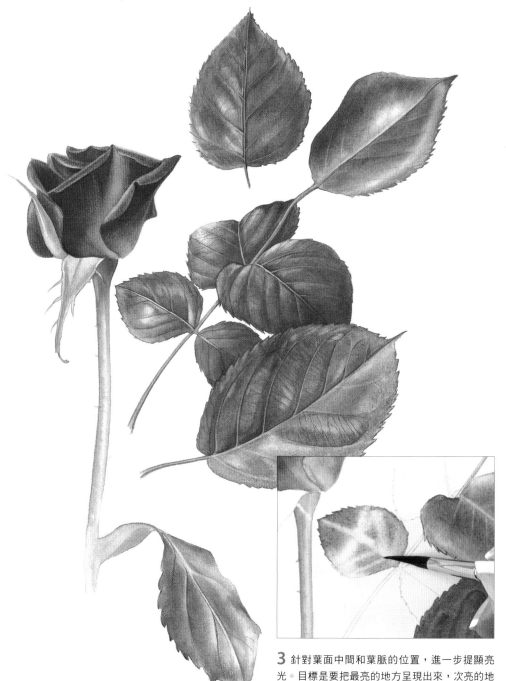

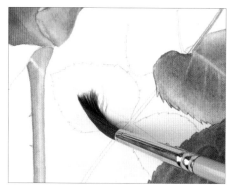

1 先在著色範圍內鋪上清水。等水分滲透以後，
再多刷點水，直至畫紙開始泛光。

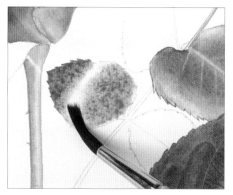

2 在亮面兩側開始點上顏色。等待數秒，然後弄
濕一支乾淨畫筆，從中間亮面刷過去，一方面為
了柔邊，另一方面亦藉此保持光澤。

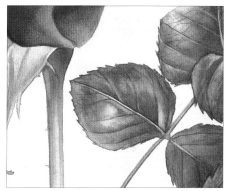

3 針對葉面中間和葉脈的位置，進一步提顯亮
光。目標是要把最亮的地方呈現出來，次亮的地
方則稍稍給它柔化一下。

4 乾掉之後，再以乾畫法和乾刷法繼續加深顏
色。

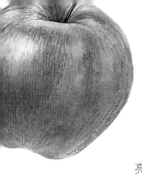

表面光澤

我喜歡畫泛光的表面，畫得好時會很有成就感。秘訣是讓水分和顏料自行發揮，盡量不要干預鋪染，讓它自然靜止和流動。最主要是得注意不能讓亮面跑掉，所以重點在於第一層鋪染。著色前要先均勻打濕畫紙，亮面處要保持水分充沛。

蘋果亮面的畫法

我們先在調色盤調好紅、綠兩種顏色。

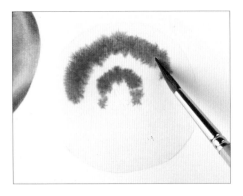

1 在整個水果範圍內鋪上一層清水，水分要均勻、充足，直至畫紙開始泛光。等水層完全靜止下來後，避開亮面塗上紅色，讓它自然滲進水層。你會發現，如果想讓水層吸取較多顏色，那著色時間就要久一點。

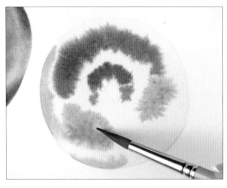

2 動作要快，趁第一層水分還沒乾掉前，立刻點上綠色，避開亮面，能點上多少便點多少，然後趕快進入下一步。

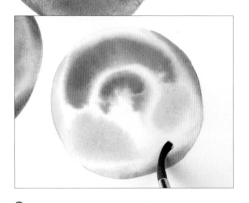

3 讓色彩自然散開，再用乾淨、濕潤的畫筆掃過亮面，為剛剛上色的部分進行柔邊。每刷一筆都要清洗畫筆，目標是要呈現光滑、均勻的亮澤。顏色慢慢開始靜止下來，這時候便放著，讓畫紙完全乾掉。

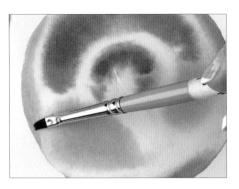

4 乾掉以後，弄濕去色筆，移走蘋果邊上積聚的顏色。不要太用力擦，只要讓顏料稍稍起來就好。

5 等它乾了之後，再用橡皮擦把鉛筆痕給擦掉。

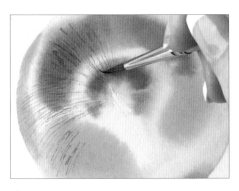

6 現在用2號或4號畫筆，以筆尖蘸取紅色，開始畫從蘋果中心延伸而出的輻射狀紅線。把細微紅絲拖進亮面去。等顏色乾掉。

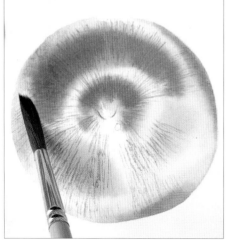

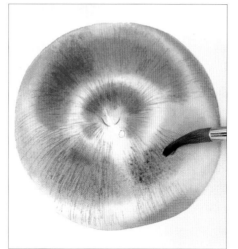

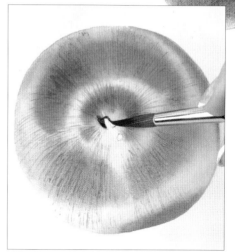

7 用乾畫法，為蘋果加深顏色。再用清水作柔邊。剛剛畫的線條便會夾在兩層顏色裡。

8 沿著蘋果四周繼續加色，直至顏色夠深為止。每完成一部分都要先等顏色乾掉，再接著畫下一部分。

9 用法國群青混入申內利爾紅，調出濃重的深色後，在果柄周圍塗上暗影。

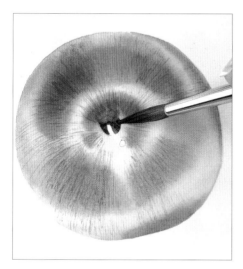

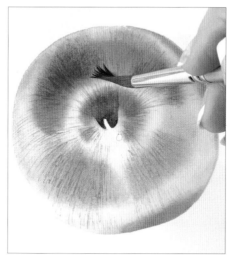

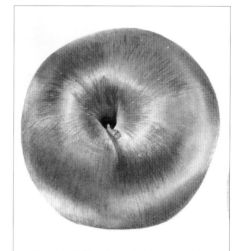

10 用乾淨、濕潤的畫筆作柔邊，把部分暗影顏色拖進水果裡。

11 再用乾刷法加深紅色，順便帶出蘋果表面質地。

12 最後，用稍深的綠色和紅色，為蘋果鼓起的部分加上陰影。每次著色都要畫在乾畫紙上，之後都要用乾淨、濕潤的畫筆，仔細地作柔化。

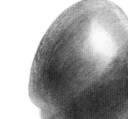

坑坑巴巴的表面

某些水果表面坑坑巴巴的，需要花更多時間和耐心，才能把它畫好。我在下面示範畫柳橙的方法。由於步驟很多，畫起來也累，我一般會預計要花兩、三天的時間才能完成。要注意把題材放好，不能動來動去，光線也得保持穩定。

Tip

我們使用留白膠，要注意它不能久放。經過幾個禮拜以後，留白膠會變更黏而難以移除。所以如果畫畫時間必須拉長，我們要記得在把畫紙收起來前，先移除留白膠，以後有需要的話再重新塗抹。

柳橙表面的畫法

1 在水果表面塗上一點一點的留白膠，把亮面留起來。

2 用瓶蓋上的附針，把部分顏色從白點拖出來，同時加上較細的斑點。

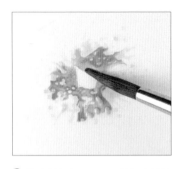

3 等畫紙乾掉以後，在整個水果範圍內鋪上清水，拖走多餘的水分。然後開始為水果表面著色。我這裡用的是橘紅色（red orange）加上赭紅色（quinacridone red）。

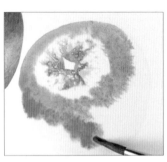

4 避開亮面和反光部分，繼續為水果上色。畫到較下面的地方時，可點上較深的橘色。

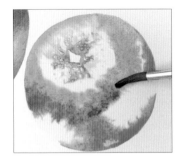

5 在調色盤裡加進一點點法國群青，用來畫陰影的部位。必須注意，亮面的濕度必須保持跟水彩一樣。我們所有的著色都必須畫在濕紙上，在第一層鋪水還沒乾掉前完成。

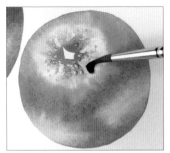

6 現在用平筆把部分顏色拖到亮面上，使前後顏色接上，但要注意保留質地不一樣的地方。

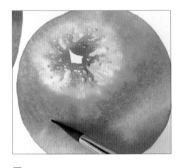

7 趁顏色還沒完全乾掉，使用乾淨、濕潤的畫筆，從慢慢靜止下來的水彩中提顯出一個個小亮點。

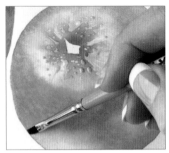

8 等畫紙乾透之後，再用濕潤的去色筆，擦走堆積在水果邊上的顏色。然後再等它乾掉。

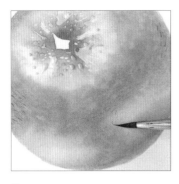

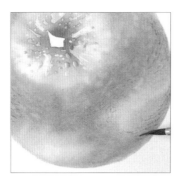

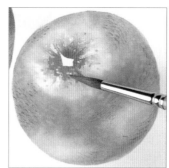

Tip

在某些地方，花紋也許較不明顯。我們只需要在清楚的地方加上花紋。

9 使用前面陰影的調色（見步驟5），運用筆尖，為某些小凹洞側邊較暗的部分添上影子。

10 改用較亮的橘色，在水果底部加上較明亮的影子。

11 使用同樣的橘色，加深水果頂部，同時也在小凹洞中間加上小點。

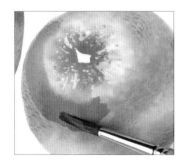

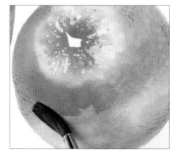

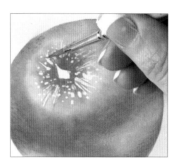

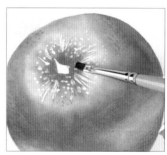

12 圖畫乾掉以後，以乾畫法輕輕地加深水果表面的顏色。一次只處理一個範圍。

13 每一層著色都要用清水作柔邊。先等這部分乾了，再進行下一步。我們可以照這樣一層層作鋪染，直至顏色夠深為止。

14 等圖畫乾掉以後，就可以把留白膠擦掉。然後改用2號筆，勾畫清楚頂部那些小亮光。

15 用濕潤的去色筆，移除不想要的斑痕。也可以用它來柔化某些亮光。

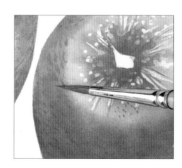

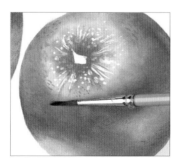

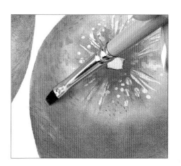

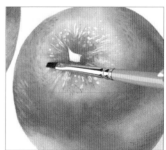

16 改用2號筆的筆尖，強化小凹洞的陰影。

17 乾掉以後，為水果表面掃上一層淡淡的橘色，再以清水作柔化。

18 用去色筆擦出細微亮光，再用紙巾把顏色印走。

19 有需要的話，也可以用去色筆柔化某些硬邊。最後再用綠色，為柳橙頂部畫上果柄。

絨毛表面

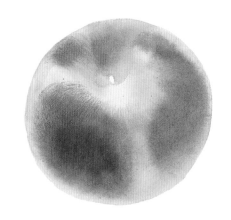

要畫出水果的絨面，必須同時運用許多技巧。一開始必須鋪上非常多的水分，再拖掉堆積起來的水窪。要是不小心塗在乾掉的地方，那就先移除硬掉的顏色，等它乾了之後再重新鋪一層清水。此外，當我們最後要使用乾刷法時，記得要等畫紙完全乾掉，而且在真正動筆前最好先在草稿紙上試畫幾次。

桃子絨面的畫法

在畫這桃子時，我分別用了玫瑰深紅、赭紅色、法國群青、檸檬黃、橘紅色以及鈷藍色，從這些顏色混合出桃子特有的不同色調。

1 為整個水果表面鋪上清水，在桃子較亮的地方點上加水調稀的鈷藍色。

2 乾掉以後，用濕潤的去色筆作柔邊，淡化四周輪廓。在等顏色乾掉的同時，準備各種調色。

3 顏色備好以後，再次打濕整個範圍，塗上各種顏色。讓水彩自然散開，再把顏色混接起來。

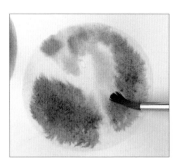

4 運用平筆，把顏色拖到恰當的位置。每一筆柔化以後都要清洗畫筆，把它弄乾。

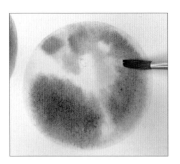

5 用畫筆帶動水彩，順著桃子的形狀來運筆，不要讓顏色碰到邊界。

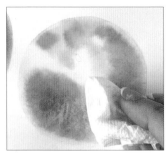

6 在顏色還沒完全乾掉前，用紙巾印一下，便能帶出水果表面質地。接下來準備較深的調色。

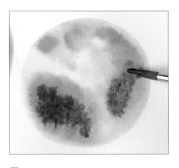

7 等畫紙徹底乾了，我們來重新打濕整顆桃子，但注意不能超過原來的邊界。現在用稍深的調色，重新為桃子點上顏色，方法跟先前一樣。在接近邊緣時，顏色要略為淡化。

8 用乾淨、濕潤的畫筆作柔邊，然後等它乾掉。

9 這時候，你也可以調一種較濃稠的鈦白色，運用乾刷法，在一開始上藍色的地方零星地刷上白色。

10 再以乾刷法強化其他顏色。

11 繼續用同樣技巧，帶出水果頂部的細紋。

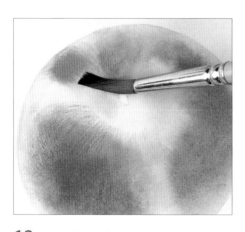

12 如果有色彩太重的地方，便用濕潤的畫筆來柔化它。

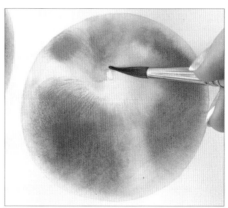

13 在桃子頂部凹陷處填上一點綠色（混合兩種藍色和黃色而成）。

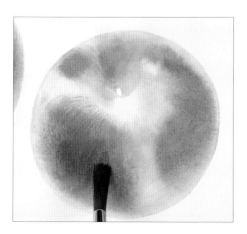

14 繼續在桃子表面乾刷，藉此加強顏色、添加質地。在有需要的地方鋪上淺黃，最後再加上中間部位的細節，便大功告成。

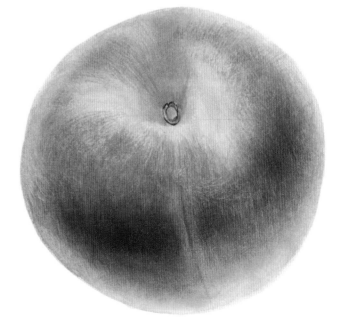

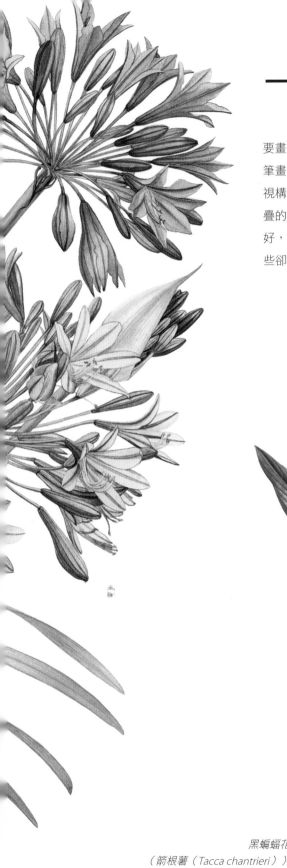

一莖多花

要畫好一莖多花的植物，秘訣在於先後順序的安排。我會從最前面的花開始，用鉛筆畫下來後，接著再反過來畫後面的花。但我們不一定總是採用這種排序，一切要視構圖而定。把花朵全部畫上去後，每次只為其中一朵上色。在花朵互相靠近或重疊的地方，我會先畫好後面的花，再來處理前面的部分。這樣才能把花朵的邊界畫好，不會後來又被鄰近的花干擾到。此外還要注意光暗：某些花瓣被光線穿過，某些卻完全陷入黑影之中。

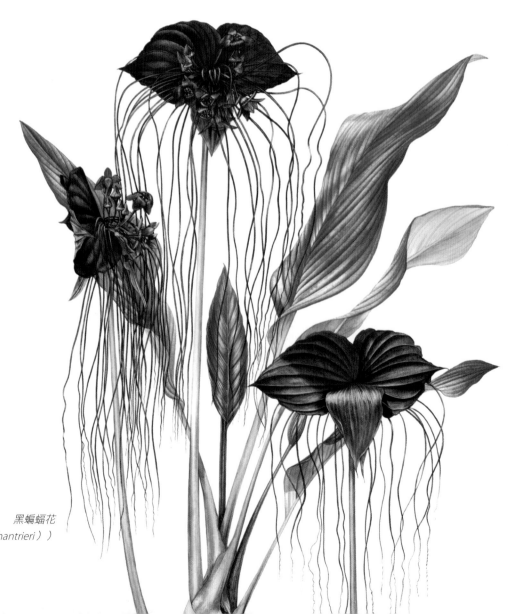

黑蝙蝠花
（箭根薯（Tacca chantrieri））

130

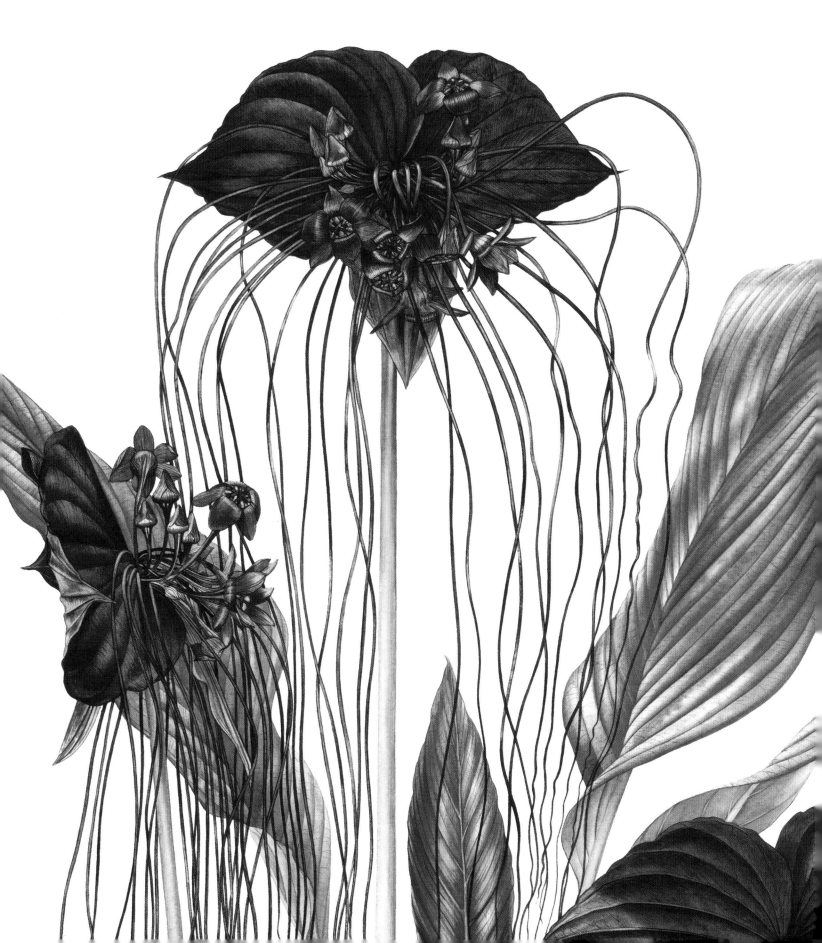

風信子的畫法

先調好兩種顏色：一是鈷藍色加入一點酞菁藍；二是永固紫。

我每次都只先畫其中一簇花，這樣才不會被搞得眼花撩亂。

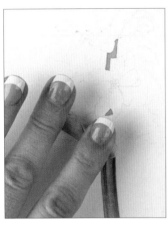

1 先描繪花朵外型，畫得愈準確愈好，再用泥膠滾過筆痕，移除過多的石墨。

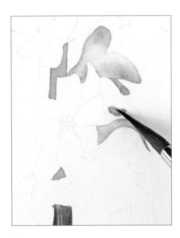

2 為背景鮮花著色。一朵一朵來，先打濕，再點上顏色。

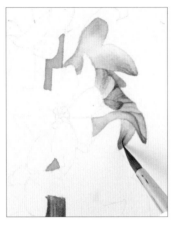

3 乾了以後，使用2號筆的筆尖，還有剛剛調好的較深的紫色，以乾刷法加上細節。

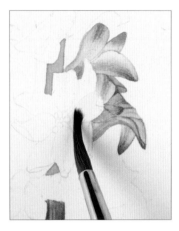

4 等圖畫乾掉之後，開始畫前景的鮮花。首先，我們在花朵範圍刷上清水。

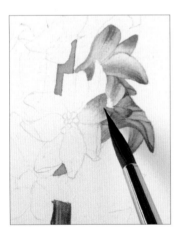

5 再使用6號畫筆，以筆尖上色。

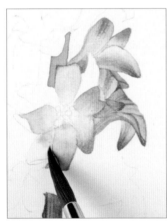

6 可先把分隔開來的花瓣畫好，等乾掉以後再來畫中間部分。順便把該有的亮面提顯出來。

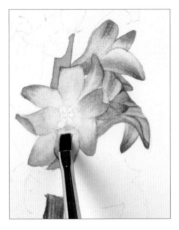

7 等它乾了，再使用濕潤的去色筆，帶出花心周圍的亮面。

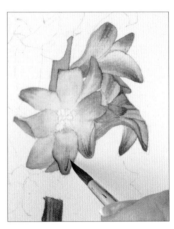

8 使用2號筆的筆尖，加上花瓣條紋。

9 可用同樣方法（或乾刷法）畫完餘下細節。先畫上雄蕊。

10 在花冠基部填上綠色，以些許清水柔化與花瓣交接的地方。乾掉以後，加入一些顏色在雄蕊後方作為花絲。

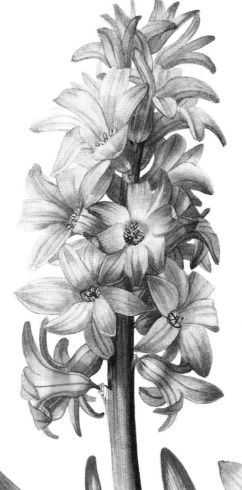

圖畫完成了。綠色顏料乾掉以後，我為花莖鋪上一層薄薄的紫色。

11 乾掉以後，準備暗面用的顏色（混合紫、藍、黃色而成），畫上投影和花瓣上的陰影。

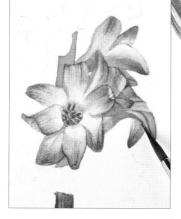

12 使用同樣的調色，深化背景花朵，藉此突顯前景鮮花的亮度。同時記得為陰影作柔邊。

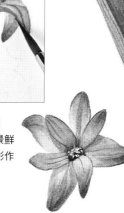

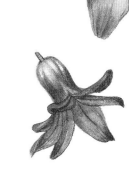

百子蓮（agapanthus）花莖的畫法

百子蓮的花莖相當纖細，把畫紙橫放會比較好畫。

這樣畫起來較順手，上色也較均勻。

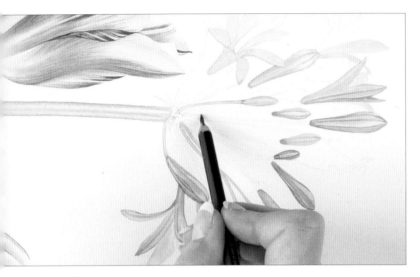

1 先描繪每朵花的花莖。不時對照植物，確保形狀和位置無誤。

2 使用較細的畫筆，以筆尖沿著其中一根花莖抹上清水。

3 沿花莖塗上綠色，保持邊界鮮明、俐落。

4 每根花莖前後明暗不一，可視情況重新調配顏色。

5 小心觀察各花莖的不同之處。有些花莖位於其他花莖後方，必須分成兩半來畫。

6 在接上花朵的時候，花莖稍稍變寬一點。

Tip

像畫這幅畫時，植物的前後排列較複雜，最好能事先想好繪畫的先後順序，或許有時候要先把前景畫出來。

對頁：這束花是由不同季節的鮮花組成，因此花了整整一年的時間才畫完。每次在構圖加入新花時，都要記得把亮面畫在同一側。

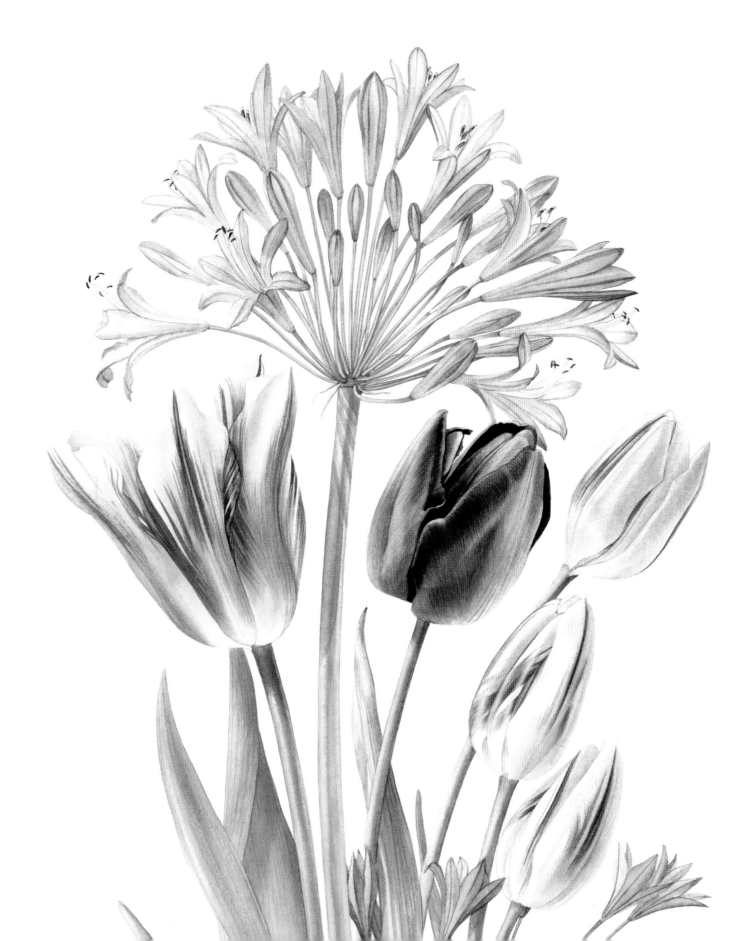

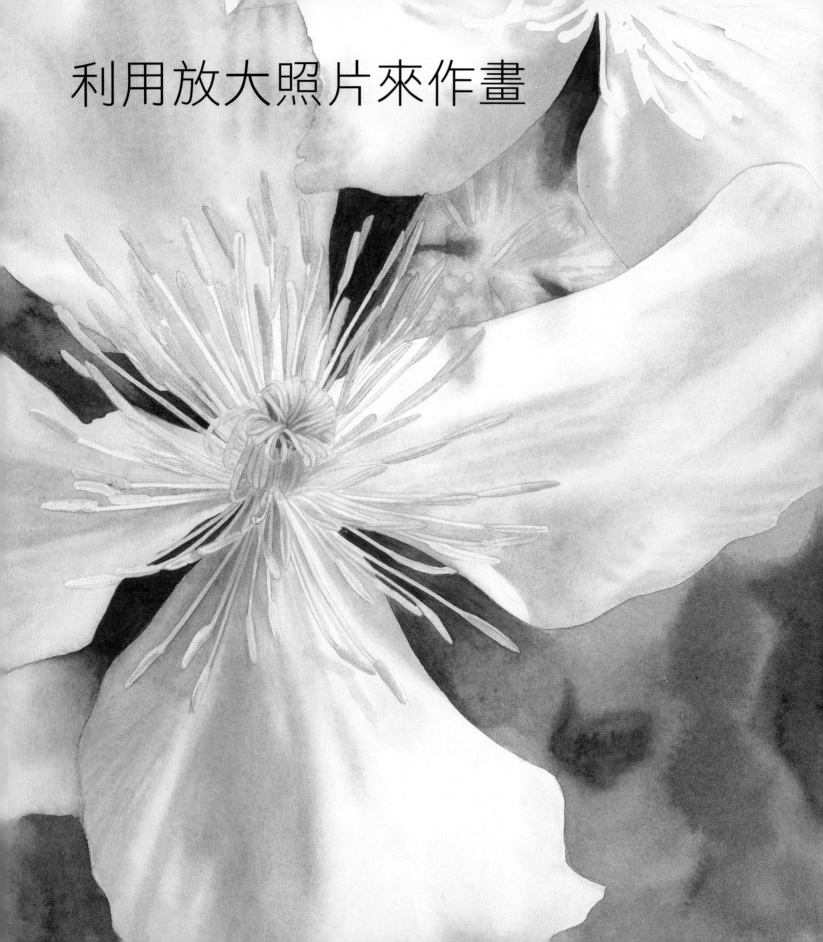

利用放大照片來作畫

鐵線蓮的放大畫法

一般來說，放大圖像非常不好畫，但我們可借助照片來把植物放大。我們本節就來看一下該怎樣做。在這一節裡，我們將有機會盡情使用濕畫法。我會在大片暈染的地方使用混合媒介液，以避免水彩太快乾掉。與此同時，也會示範怎麼混合多種顏色來畫白花。現在，我們先來用描摹法，把影像轉移到畫紙上（見第36頁）。

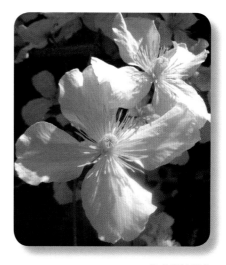

參考用的照片

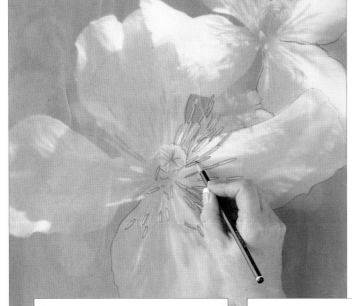

1 把描圖紙放在照片上，使用HB鉛筆，把你想要的部分描摹下來。

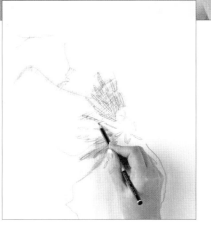

2 將描圖紙反過來，放在舊畫紙上，然後用2B鉛筆，在摹圖的地方掃上一層陰影。不要掃太用力，以免待會看不清底面的線條。

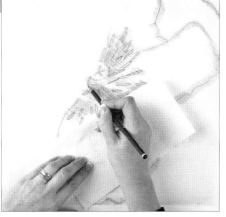

3 將描圖紙再反回來，在水彩畫紙上調好位置，放好，然後用4H鉛筆在線條上重畫一次，這樣便能將圖形轉移到畫紙上。畫畫的手應放在紙巾上，避免弄髒。

4 最好能不時掀起描圖紙，查看線條有沒有被印出來。但每次看完都要小心把描圖紙鋪回去。確定每個部分都有被轉移以後，便把描圖紙拿走，對著照片看一下是否正確。

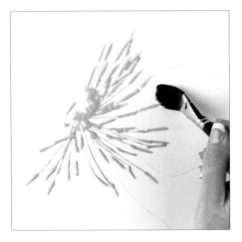

5 每次只畫半朵花，雄蕊的部分塗上留白膠。完全乾掉以後，以粗畫筆打濕整片花瓣。要好好把握時間，同時檢查花瓣上的水分是否均勻。

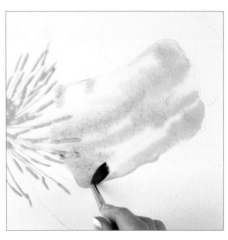

6 採用中色灰作為陰影主色（見第68頁），混入一點媒介液，然後使用8號筆來上色。可在不同地方稍稍添上一點藍或黃，讓陰影隱隱帶別的顏色。在水彩開始靜止時，使用乾淨、濕潤的畫筆刷一刷，把亮面重新提顯出來。再為灰色的範圍作柔邊。

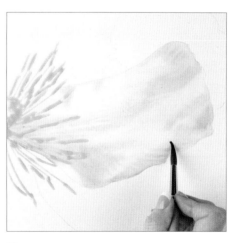

7 趁灰色還沒全乾，使用乾淨、濕潤的畫筆來提顯其他亮光，使瓣邊呈現皺摺。如有需要的話，可把主亮面再次打濕，用紙巾把顏色印走，進一步呈顯亮光。然後等畫紙乾掉。

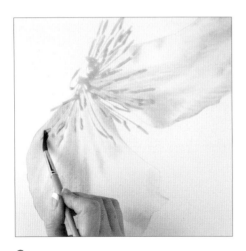

8 照此方法畫完其他花瓣。如果花瓣重疊，那就跳過中間的，先把兩邊花瓣畫完。再等畫紙乾掉。

9 花瓣乾掉以後，移除留白膠，使用6號筆來畫花藥，還有花心的其他細節。然後改用2號筆，以較淺的灰色來畫花絲上的陰影。如有需要可進行修邊。

10 現在改用較深的灰色，在花絲兩邊加上陰影。再將陰影柔化，融入花瓣裡。有必要時可再次加強顏色，然後再作柔化。

Tip

如果陰影太細，便不能在畫紙還濕時來畫，否則畫完就會不見。在這時候，我們只能處理主要的陰影和亮面。

Tip

先把所有雄蕊畫完，再進入下一步。

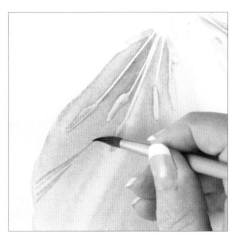

11 使用較深的中色灰，為花瓣加上更多細節。

12 趁條紋還沒乾掉，以濕潤的畫筆進行柔化，帶出隱約的效果。每一塊花瓣都照這樣做，然後等圖畫乾掉。

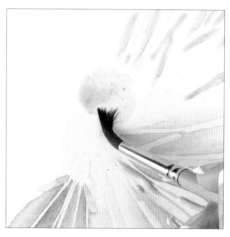

13 現在來畫花心裡成群的花藥。先把花心打濕，再點上調稀的黃色。如果花絲是在陰影裡，便把顏色調深一點，用申內利爾深黃加入赭金色（quinacridone gold）。

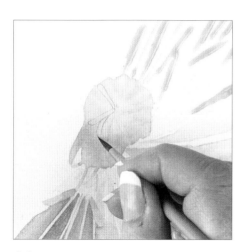

14 陰影部分使用稍深一點的黃色，花藥頂部可用乾淨、濕潤的畫筆來作提顯。全部乾掉之後，再用更深的調色，以筆尖勾畫花絲和花藥間的陰影輪廓。

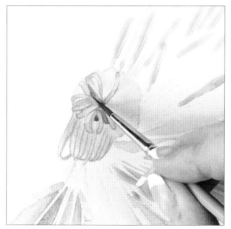

15 再以較強的黃色來加深和勾畫別的部分。可用灰棕色來畫中間的暗面。我這裡用的是前面兩種黃色，再加上一點鈷藍色和申內利爾紅。然後等圖畫乾掉。

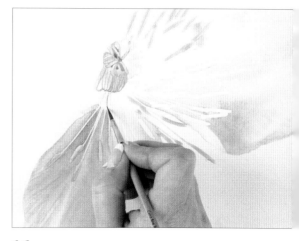

16 繼續加深、勾畫花心裡的別的部分。其他花瓣也是照這些步驟來畫：先塗留白膠，然後鋪染，然後勾畫細節。

等到花瓣全部畫好以後，再以濕畫法來配上柔和的背景。

顏色和調色

比起真的拿起畫筆來畫畫，練習調色或許對你更有幫助。 我建議你每天隨意選三樣東西來作對照，練習調色。過不了多久，你便會發現自己的調色技巧有了長足進步。

在調色時，大可拋開成規，憑直覺去做，你很快就會發現哪些顏色特別配。當然，你也可以遵從知名畫家的建議，但你早晚會發現自己特別喜歡的配色。

我們只要加水就能讓色調變淡。初學者往往以為水彩像某些媒材一樣，要加白色，但這是錯的。事實上，我很少用白色，或許除了某些時候要畫細毛、非常纖細的條紋、白霜，或偶爾需要調配比較陰沉、晦暗的顏色，才會用到它。

右圖：這是在我調色盤上的所有顏色。其中絕大部分是申內利爾的顏料，除了溫莎牛頓的螢光玫瑰（opera rose），還有新韓（ShinHan）的紫羅蘭色。

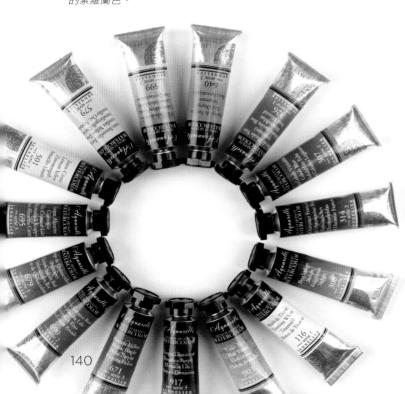

深黃色

檸檬黃

永固紫

藍紫色

赭金色

橘紅色

申內利爾紅

玫瑰深紅

茜草紅
（*Alizarin Crimson*）

赭紅色

太陽紫

法國群青

酞菁藍

鈷藍色

靛藍色（*indigo*）

螢光玫瑰
（溫莎牛頓）

紫羅蘭色
（新韓）

左圖：這是我主要用到的申內利爾顏色。此外還有一、兩種顏料是別家生產的，我覺得太好用了，實在難以割捨。

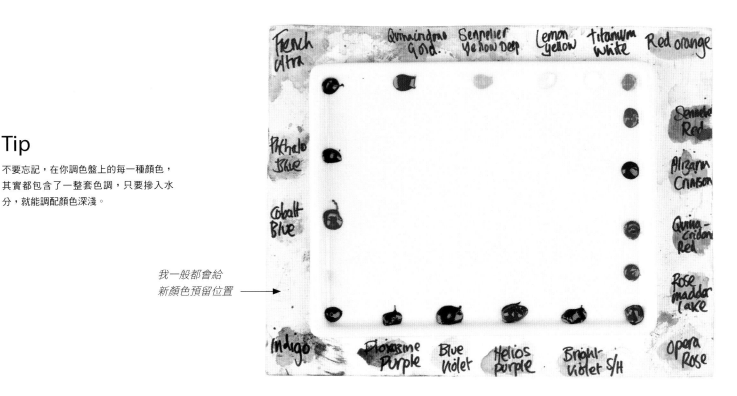

Tip

不要忘記，在你調色盤上的每一種顏色，其實都包含了一整套色調，只要摻入水分，就能調配顏色深淺。

我一般都會給
新顏色預留位置 →

我通常會在調色盤上把顏色分類好：紅的在一邊，藍的在一邊，黃的又在另一邊，偏紫的則在剩下來的那一邊。我把顏料擠在調色盤旁邊，中間一大片地方則留作混色時使用，並且在下面墊著硬紙板，寫上顏色名字。這樣做不僅方便我，也方便學生記認調色盤上的每一種顏色。

必須提醒你，以上只是我的做法，你大可照自己的想法來擺設。但最好是每次都保持一樣，這樣才能熟悉每種顏色的位置。如果有特別愛用哪些顏色，也可以把它們加到調色盤裡。

繪畫是完全個人的事，你要自行摸索、自行實驗。調色也是一樣。我們每個人看世界的方式都稍稍不一樣，對於顏色的詮釋也隱約不同。不知道有多少次，當我在欣賞某件作品時不禁讚歎：「顏色怎麼能詮釋得這麼妙？他（她）是怎麼做到的？」所以你也一樣，當你在擺設調色盤時，不妨對自己說：「好吧，看看接下來會發現什麼吧。」

Tip

你盡可嘗試不同廠牌的顏料，只是要記得選專業級的。這樣畫起來才會順，才能盡情享受繪畫的樂趣。

顏色索引

接下來在第144～177頁，
我會用以下簡稱來代表不同顏色。

深黃色（Yellow Deep）	YD
檸檬黃（Lemon Yellow）	LY
永固紫（Dioxazine Purple）	DP
藍紫色（Blue Violet）	BV
赭金色（Quinacridone Gold）	QG
橘紅色（Red Orange）	RO
申內利爾紅（Sennelier Red）	SR
玫瑰深紅（Rose Madder Lake）	RML
茜草紅（Alizarin Crimson）	AC
赭紅色（Quinacridone Red）	QR
太陽紫（Helios Purple）	HP
法國群青（French Ultramarine）	FU
酞菁藍（Phthalocyanine Blue）	PB
鈷藍色（Cobalt Blue）	CB
靛藍色（Indigo）	I
螢光玫瑰（Opera Rose）	OR
紫羅蘭（Bright Violet）	BRV

基本調色

如果你害怕調色，我會跟你說不必緊張，因為這是非常簡單的事。先學會基本技巧，然後不斷練習，就能駕輕就熟。水彩不過就是水跟顏料，只要比例掌握得好就可以了。初學者往往不是水分加得不夠，就是加得太多，所以一開始最好先練習調配單一種顏色。

先把調色用的畫筆弄濕，在顏料盤上揩抹幾下；或者，如果你是用管裝顏料的話，只要用筆尖輕輕點一下，不要用挖的。把顏料放在乾淨的調色盤上，混合出來的水彩要夠柔順、稍稍有點透明，但依然要呈顯出原來的顏色。把它刷在乾畫紙上，然後等它乾掉。

接下來再做一次，但這次要刷在濕紙上。注意乾掉以後的色調有什麼不一樣。跟乾紙比較起來，濕紙上的色調要淺得多。

調配棕色

我的調色盤上沒有棕色、灰色和黑色，所以要用基本顏色來把它們調配出來。請看下面三個心形，我把不同的基本顏色混合起來，調出各種棕色。現在你也來變換一下，便會發現能調出非常多種棕色，遠遠超過你的需要。

Tip

清水要保持乾淨，調出來的色彩才會鮮明。

在畫不同顏色時要先清洗畫筆，以免顏色受到汙染。

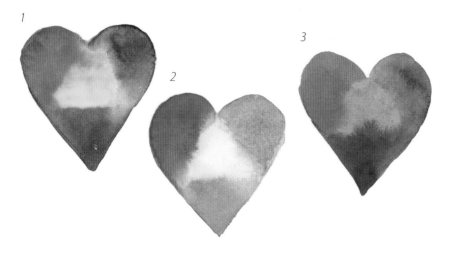

從三原色（紅、藍、黃）的不同組合調配出各種棕色。
1 申內利爾紅、深黃色、法國群青
2 玫瑰深紅、鈷藍色、檸檬黃
3 酞菁藍、赭金色、茜草紅

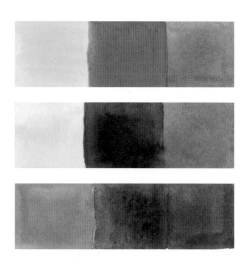

從對比色（opposite colour）調出各種棕色
（一種基本色配上跟它成對的合成色）。從上至
下，分別是：綠對紅；黃對紫；橘對藍。

調配灰色

調配灰色跟棕色是一樣的，都是使用三原色，只是藍色多加一點，比其他兩種原色更多。我把這種顏色稱為「中色調」（midtone）。就像棕色一樣，我們也可以用各種基本顏色來調出不同的灰色。只要記住要多加藍色就是了。

　　只要多加一點水，就可以把中色灰調淡，此外，為配合不同植物，可再多加一些其他的顏色。請看右圖，我分別在深中色和淺中色裡加入了黃色、綠色和粉紅色。

如上圖所示，我用了大量的法國群青，配上一點點的申內利爾紅和深黃色，便能調出中色調。

調配深色調

要調出最深的色調，做法還是一樣。把很深的三原色湊在一起，那就是深黑灰（dark deep grey），我一般就用它來當作黑色。如果我們調的是中色調，那就要記住多放藍色，要比其他兩種顏色更多；在這裡，我們混合多種顏料，但只需摻入一點點水就好。

如上圖所示，我混合了法國群青、申內利爾紅和深黃色，調出了深黑灰。

我常常還需要用到非常深的調色，所以會再加入永固紫，便是我所用過最深的中色調。

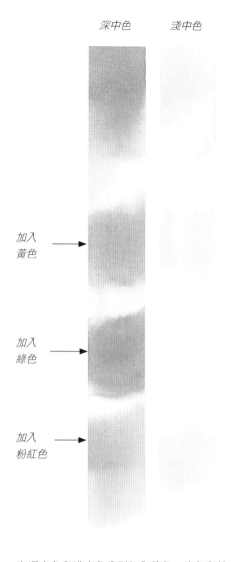

深中色　　　淺中色

加入黃色

加入綠色

加入粉紅色

在深中色和淺中色分別加入黃色、綠色和粉紅色。

Tip

不要在第一層暈染放靛藍，否則原來略帶淺藍的畫紙就會被染色，汙染到後來在鄰近位置提顯出來的亮面。

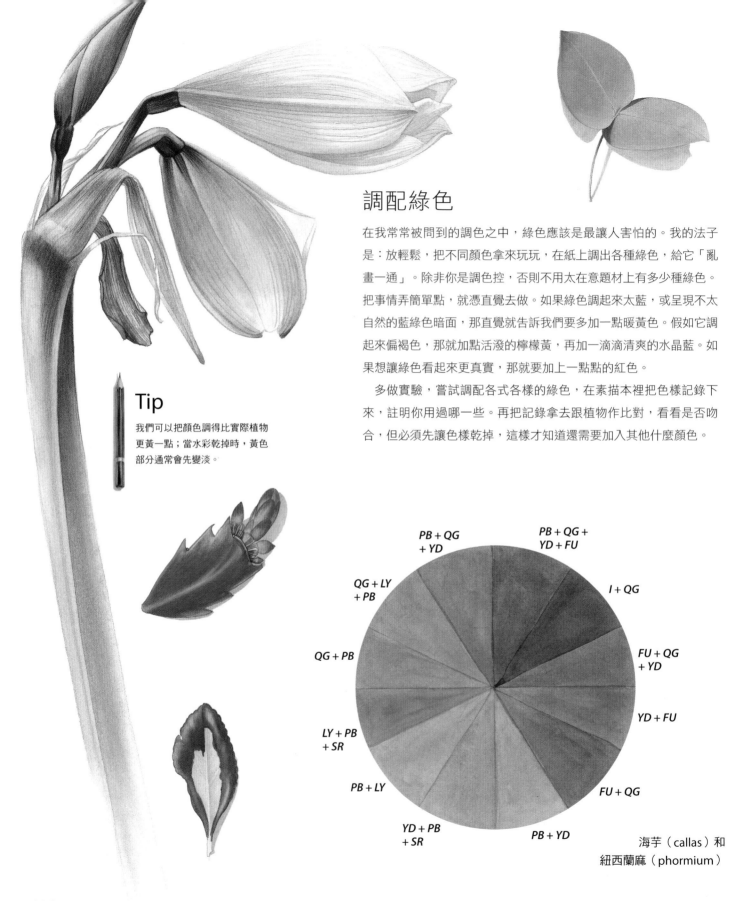

調配綠色

在我常常被問到的調色之中，綠色應該是最讓人害怕的。我的法子是：放輕鬆，把不同顏色拿來玩玩，在紙上調出各種綠色，給它「亂畫一通」。除非你是調色控，否則不用太在意題材上有多少種綠色。把事情弄簡單點，就憑直覺去做。如果綠色調起來太藍，或呈現不太自然的藍綠色暗面，那直覺就告訴我們要多加一點暖黃色。假如它調起來偏褐色，那就加點活潑的檸檬黃，再加一滴滴清爽的水晶藍。如果想讓綠色看起來更真實，那就要加上一點點的紅色。

　多做實驗，嘗試調配各式各樣的綠色，在素描本裡把色樣記錄下來，註明你用過哪一些。再把記錄拿去跟植物作比對，看看是否吻合，但必須先讓色樣乾掉，這樣才知道還需要加入其他什麼顏色。

Tip

我們可以把顏色調得比實際植物更黃一點；當水彩乾掉時，黃色部分通常會先變淡。

PB + QG + YD

PB + QG + YD + FU

QG + LY + PB

I + QG

QG + PB

FU + QG + YD

LY + PB + SR

YD + FU

PB + LY

FU + QG

YD + PB + SR

PB + YD

海芋（callas）和
紐西蘭麻（phormium）

144

接下來是調配各種綠色的示範，特別註明了我用了什麼顏色。你會看到，我通常都在調色盤裡放入一些藍色和黃色，只是比例並不一樣。調色盤上的顏色不必多，只要調出來的效果協調就好。

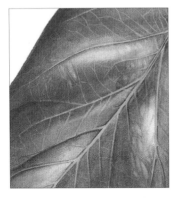

大量混合深黃色、酞菁藍、法國群青，還有檸檬黃。

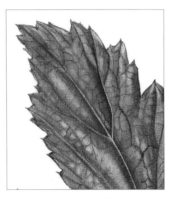

大量混合深黃色、酞菁藍、法國群青、檸檬黃，還有申內利爾紅。

中間較淺的是檸檬黃和法國群青的混色；外側則混合了酞菁藍、法國群青和檸檬黃。

這裡混合了檸檬黃、赭金色、酞菁藍，再加入一點點的申內利爾紅。

酞菁藍、檸檬黃，再加上法國群青。

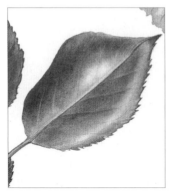

酞菁藍、檸檬黃、法國群青，再加上赭金色。

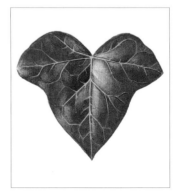

這種深綠色是混合了法國群青、酞菁藍、深黃色，還有檸檬黃。

這裡用了法國群青、酞菁藍、深黃色、檸檬黃，還有赭金色，調出中等色調。

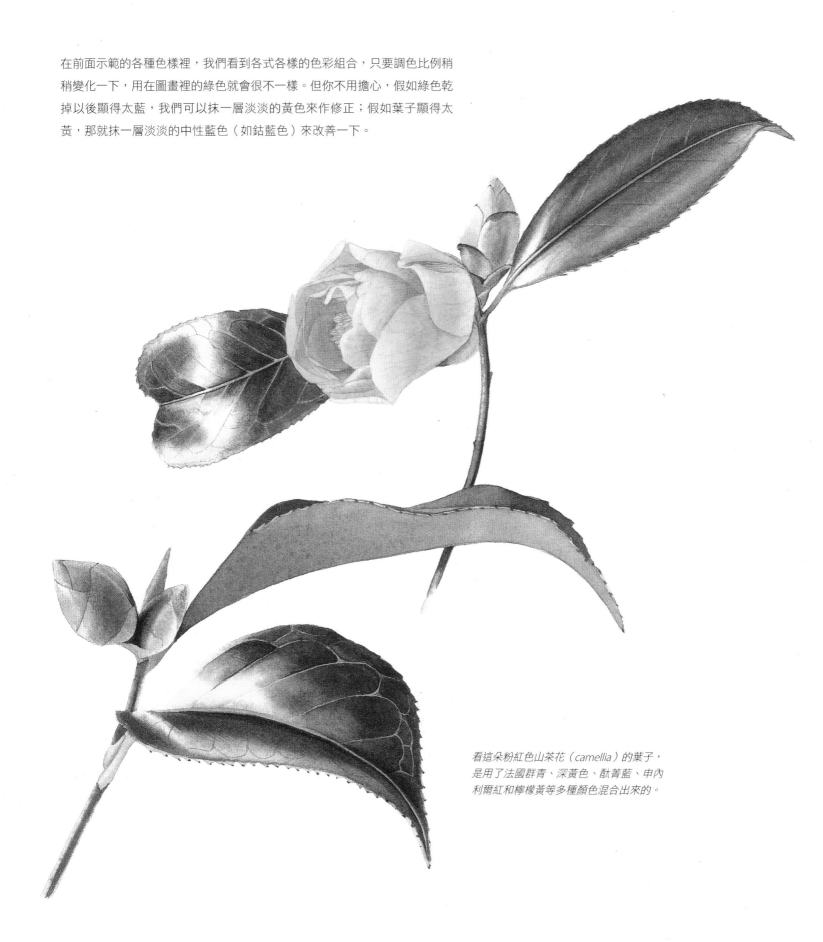

在前面示範的各種色樣裡，我們看到各式各樣的色彩組合，只要調色比例稍稍變化一下，用在圖畫裡的綠色就會很不一樣。但你不用擔心，假如綠色乾掉以後顯得太藍，我們可以抹一層淡淡的黃色來作修正；假如葉子顯得太黃，那就抹一層淡淡的中性藍色（如鈷藍色）來改善一下。

看這朵粉紅色山茶花（*camellia*）的葉子，是用了法國群青、深黃色、酞菁藍、申內利爾紅和檸檬黃等多種顏色混合出來的。

調配橘色和黃色

黃色和橘色很搶眼，調配這些顏色非常刺激。但要注意一點，一旦把黃色塗在用鉛筆畫過的地方，鉛筆痕就會從此擦不掉。所以當我們用鉛筆作草圖時，要記得只能輕輕地畫。

我畫黃色植物，通常會先由陰影畫起。如果是白花的話，就會混合中色灰、淡紫色（lilac），以及綠色。所有陰影都畫好、乾掉以後，上面再暈染一層黃色。黃色可額外多抹幾層使顏色加深，陰影看起來便不會渾濁。

橘色植物也是照同樣方法來畫，但陰影要再加深一點，才能在鋪染橘色以後依然顯現出來。

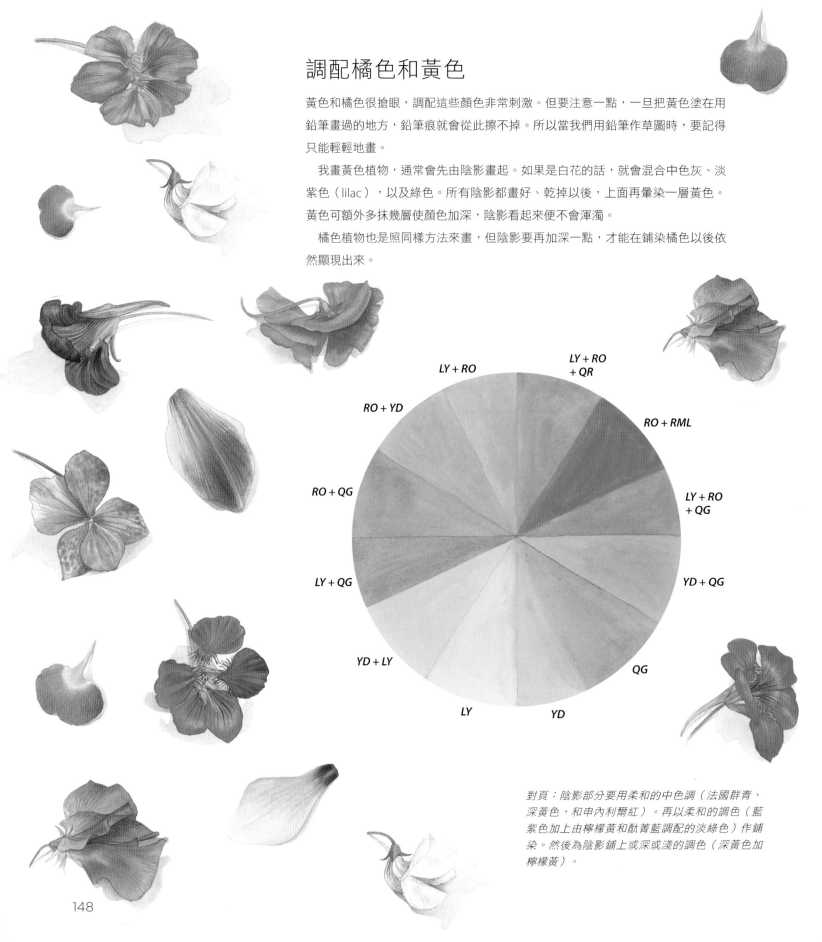

LY + RO

LY + RO
+ QR

RO + YD

RO + RML

RO + QG

LY + RO
+ QG

LY + QG

YD + QG

YD + LY

QG

LY

YD

對頁：陰影部分要用柔和的中色調（法國群青、深黃色，和申內利爾紅）。再以柔和的調色（藍紫色加上由檸檬黃和酞菁藍調配的淡綠色）作鋪染。然後為陰影鋪上或深或淺的調色（深黃色加檸檬黃）。

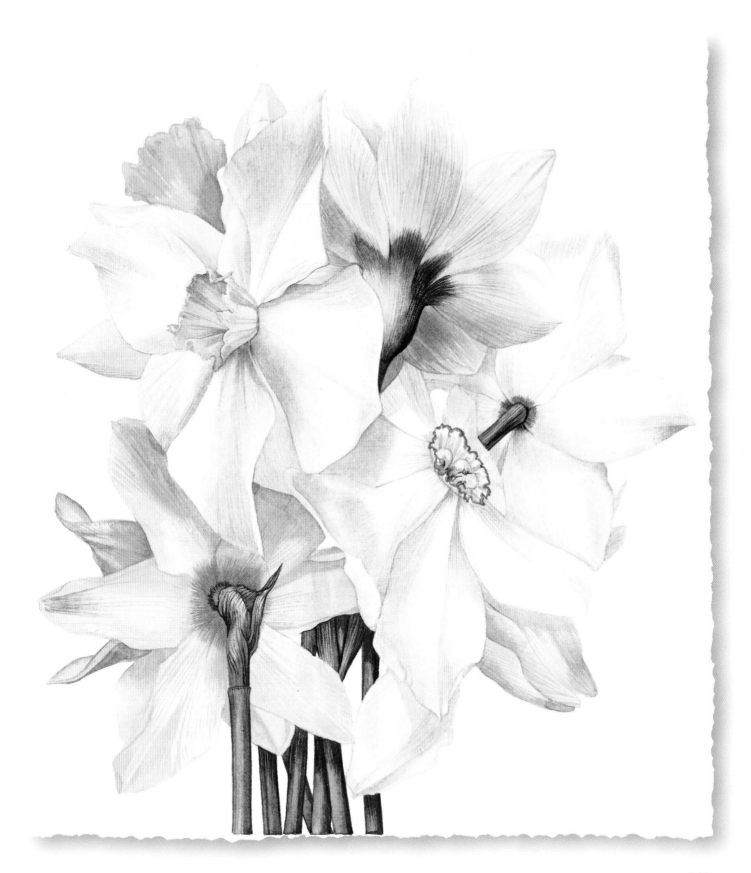

我到最近才把赭金色加進調色盤裡。只要加進一點點這種顏色，就可以馬上將黃色變作橘色。如右圖的水仙花，基部的紙質萼片就是運用赭金色來呈現的。

像這樣的花瓣，色彩非常淡，呈現幾乎透明的樣子，畫法是：先把背景的顏色調淡，刷上花瓣，然後等它乾掉，再暈染一層非常稀薄的黃色。這樣便能達到看穿花瓣的效果。

大部分黃花都帶有一抹綠色。我會調一種非常清新的綠色，趁黃色還濕時小心地把它加進圖畫裡。

如上圖所示，花瓣略帶透明，色調紛陳不一，在黃色以外仍見幾抹淡綠。

寶塔豬牙花（erythronium 'Pagoda'）很小，試著盡量保留其鮮黃色。在不斷加上陰影的同時，要注意不能遮掉太多亮光，為花瓣調配黃色時要盡量給人乾淨、清新的感覺。

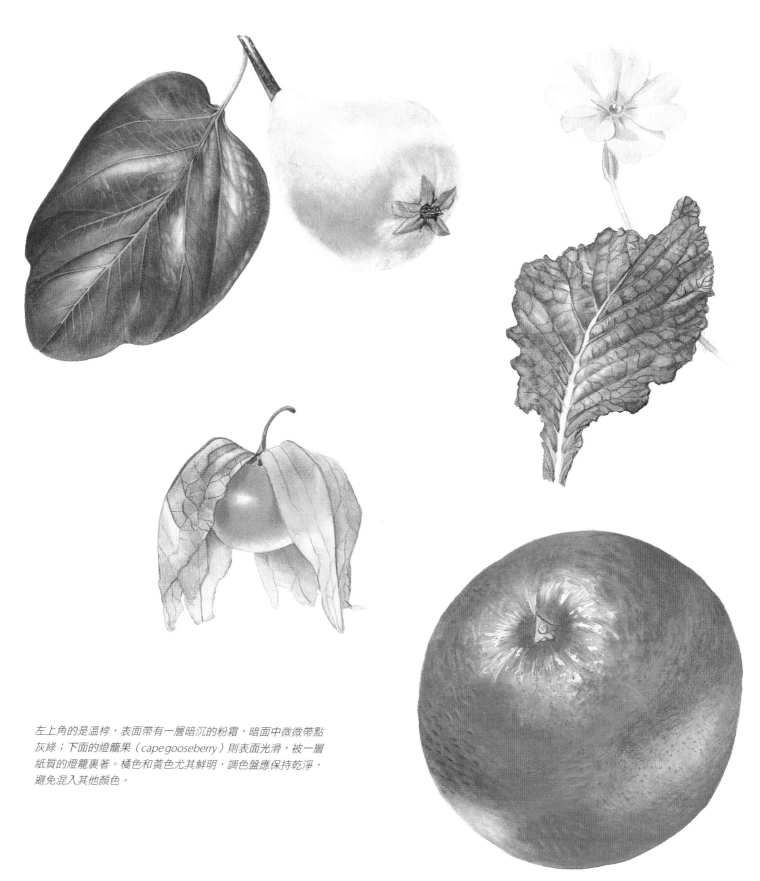

左上角的是溫桲，表面帶有一層暗沉的粉霜，暗面中微微帶點
灰綠；下面的燈籠果（cape gooseberry）則表面光滑，被一層
紙質的燈籠裹著。橘色和黃色尤其鮮明，調色盤應保持乾淨，
避免混入其他顏色。

調配粉紅色

我必須承認，粉紅色的花尤其讓我心動，對此我往往不能自己，因此在我眾多作品裡，粉紅色的畫特別多。我沉迷在粉紅色的世界裡頭，亦藉此發現許多繽紛悅目的粉紅色彩（如底下色輪所示）。我認為，粉紅色並不輸其他顏色，它同樣適宜作鋪染，即使在上面多鋪幾層顏色，其清新感依然不減。

跟前面的黃色一樣，使用鉛筆作草圖時要注意力道，否則在塗上粉紅色以後便再也不能擦掉筆痕。同時也要記住，粉紅色的染色能力極強，我們要用濕畫法，而且趁顏色還沒完全滲入紙張前就把亮面提顯出來。一旦畫紙乾了，想要移除粉紅色幾乎是不可能的事。所以建議你先在草稿紙上試色，等到調色滿意以後才真正動筆去畫。

Tip

在比對顏色時最好是拿實物來作對照，照片或印刷圖片都比不上實物的原色。

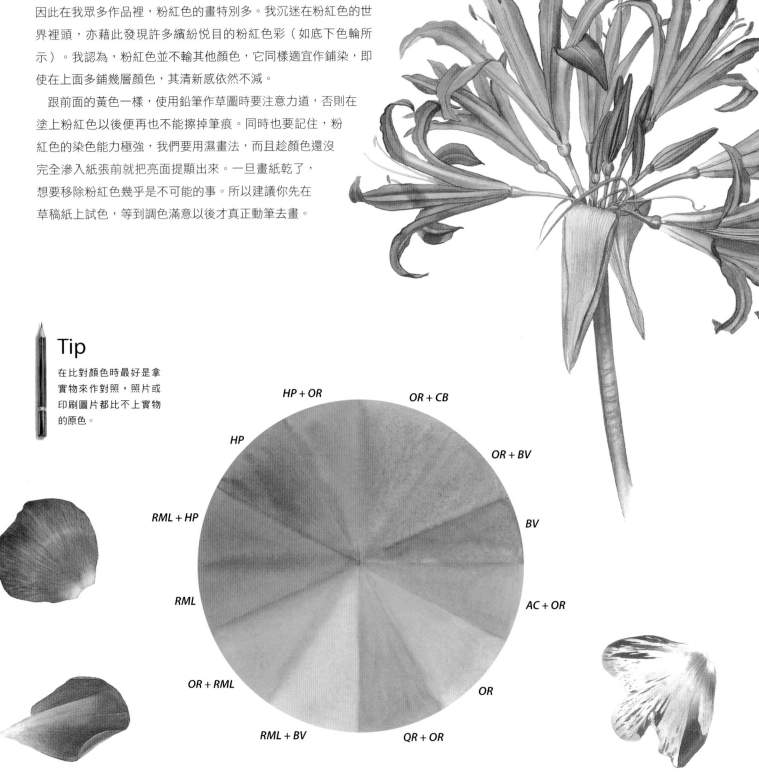

HP + OR

OR + CB

HP

OR + BV

RML + HP

BV

RML

AC + OR

OR + RML

OR

RML + BV

QR + OR

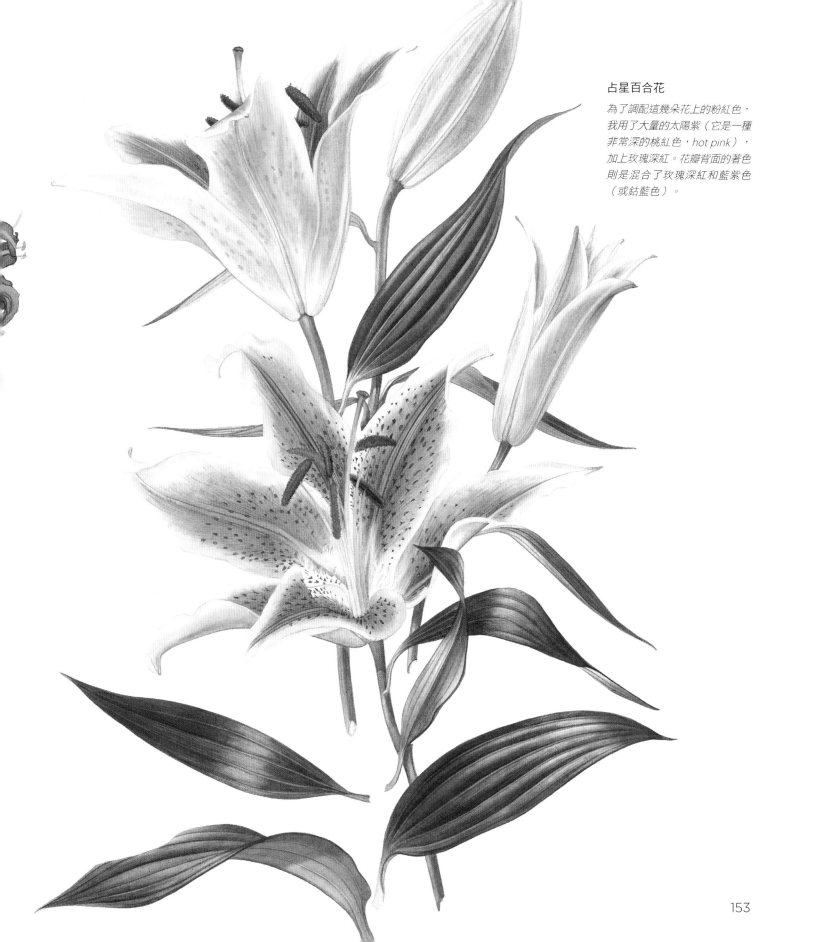

占星百合花

為了調配這幾朵花上的粉紅色，
我用了大量的太陽紫（它是一種
非常深的桃紅色，*hot pink*），
加上玫瑰深紅。花瓣背面的著色
則是混合了玫瑰深紅和藍紫色
（或鈷藍色）。

紅色或洋紅色（magenta）的花朵通常會用桃紅色作邊界，在調暗面顏色時要記住這一點。調配鮮粉紅色（red pink）就要在粉紅裡加上深橘，如果想調深桃紅色就要放一些鈷藍，這些都可以用作陰影。

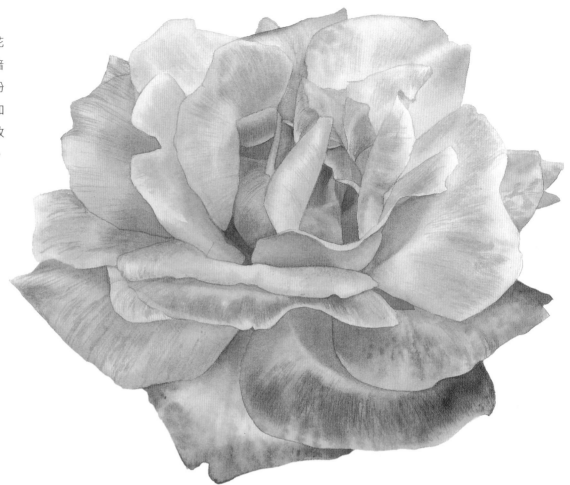

這朵玫瑰花的中心帶有很重的暖色，反映在周邊的粉紅色上。在這裡，我用的是檸檬黃和玫瑰深紅。

嚏根草（hellebore）

假如有較細的淡色或亮光，便要先用留白膠把它遮起來。就像對頁（右上角）的杜鵑花，雄蕊的部分就用了留白膠，等所有花瓣都上完色才把它弄掉。要畫投影，就在粉紅裡加一點鈷藍。花瓣上的亮面都是用濕畫法，在最淺色的範圍以外點上粉紅，這樣就能避免亮面染上粉紅。在整個過程中盡量留住亮面，最後如果覺得太亮的話再加一層鋪染即可。

蘭花的背面

對頁的是劍蘭（gladioli），我畫它的時候用了各種調色，包括：玫瑰深紅、赭紅色、永固紫，還有茜草紅。

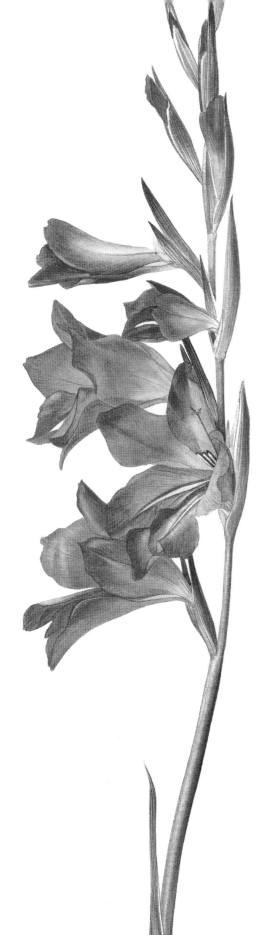

這裡的深粉紅色是用了玫瑰深紅。加水調釋以後便能用來畫較淺色的暗面，要畫奶黃暗面時則再多加一點黃色。

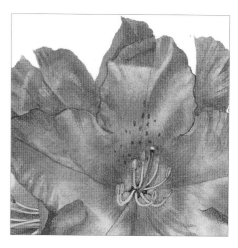

這朵杜鵑花美豔動人，畫它時，我混合了紫羅蘭、永固紫、玫瑰深紅、螢光玫瑰，還有一點點的鈷藍色。

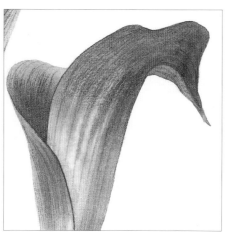

太陽紫和赭洋紅的差別不大，在這裡兩種都可以用。加一些玫瑰深紅，再加一點點的鈷藍色，便能呈現陰影的色調。

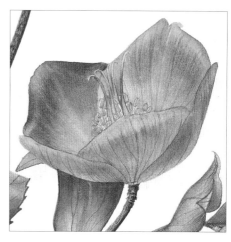

畫這朵嚏根草，我用了太陽紫和玫瑰深紅來調色，暖色部分加了點檸檬黃，陰影部分則是加鈷藍色。

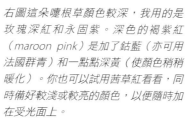

右圖這朵嚏根草顏色較深，我用的是玫瑰深紅和永固紫。深色的褐紫紅（maroon pink）是加了鈷藍（亦可用法國群青）和一點點深黃（使顏色稍稍暖化）。你也可以試用茜草紅看看，同時備好較淺或較亮的顏色，以便隨時加在受光面上。

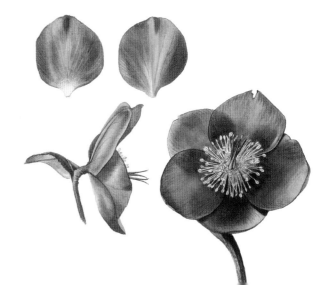

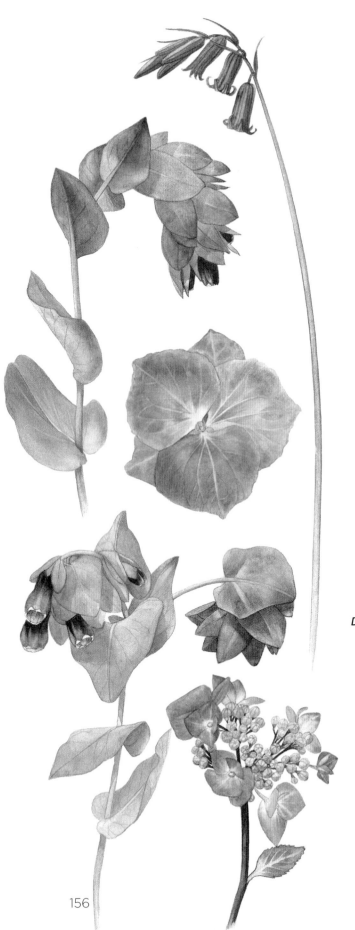

調配藍色

大自然偶爾也有藍色植物，但你會發現，它們更多時候是略帶粉紅、紫色，甚至是黑色，色彩優美而繁雜。好比繡球花（hydrangea）和飛燕草（delphinium），它們的藍花尤其動人。花朵上的藍色跟光照大有關係，往往稍縱即逝，令人難以捕捉。

在調配藍色時，先決定我們要調的是暖色還是冷色，再想清楚要用多一點的水來調淡，還是用多一點的顏料來調深。我喜歡用法國群青來調藍色，雖然我知道它會有結粒的問題。但事實上，花朵很少是完全光滑的，所以顏料結粒反而更能呈現它的質地和細節。要我放棄用法國群青幾乎是不可能的。

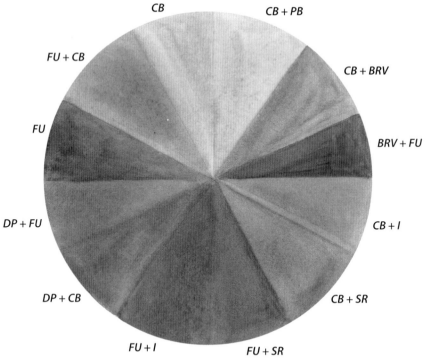

從小小的藍色習作中，我們發現大部分的鮮花都帶紫色
或淡紫色，而非一般所認為的藍色。

百子蓮的暗面呈現各式各樣的藍色。我通常會先把花苞的暗面調好，加水稀釋後，再按需要混入其他色彩。只要在深藍的混色裡加入一點點的永固紫，就能畫出藍黑色的暗面；如果要呈現更多的紫色，那就加一些些申內利爾紅或玫瑰深紅。

Tip

調配藍色時，色彩要常常保持乾淨、清新。顏色一旦出現渾濁，就要把它洗掉，重新再調一次。

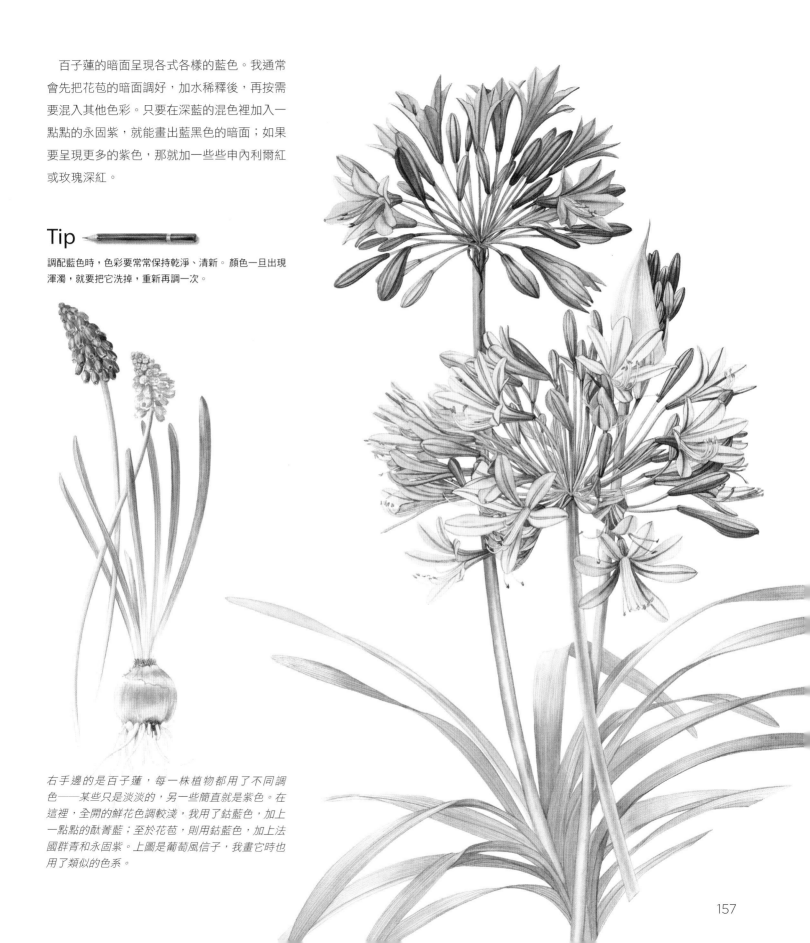

右手邊的是百子蓮，每一株植物都用了不同調色——某些只是淡淡的，另一些簡直就是紫色。在這裡，全開的鮮花色調較淺，我用了鈷藍色，加上一點點的酞菁藍；至於花苞，則用鈷藍色，加上法國群青和永固紫。上圖是葡萄風信子，我畫它時也用了類似的色系。

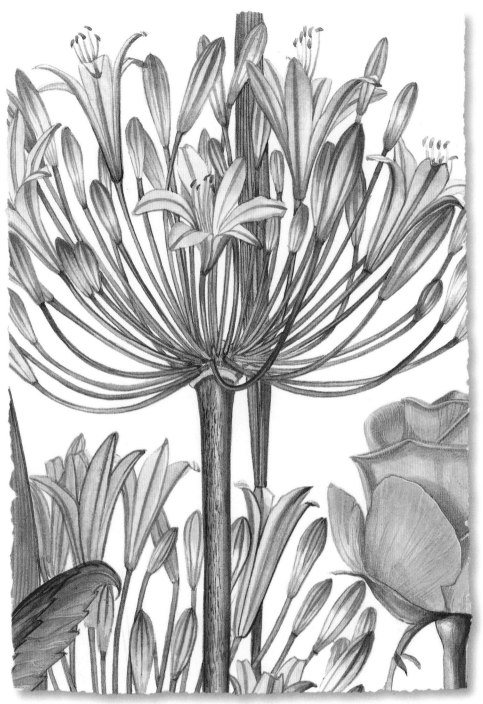

這些花園裡的小花形成了可愛的構圖。我在樓斗菜（aquilegia）上用了一些鈷藍色，葡萄風信子則用鈷藍加上永固紫。

藍色和粉紅配起來特別好看。百子蓮的藍色是由鈷藍色和玫瑰深紅調配出來，很適合放在粉紅色玫瑰的旁邊。

這張圖是我從較大型的畫作中裁剪下來的。過去的繪圖太過複雜，現在則變成了一幅幅的小習作。這種「搶救」非常有用，某些搶救出來的圖畫還能用來製作卡片。

看看對頁，微微的藍色、紫色、粉紅色，湊在一起多好看啊。構圖中的鮮花某些是從花農那裡買來，某些則是我在花園裡種的。右下角的龍膽花（gentian）只用鈷藍來著色，然後柔化，把它混進中間的紫羅蘭色裡。其他許多陰影部分也是用鈷藍色來處理的。

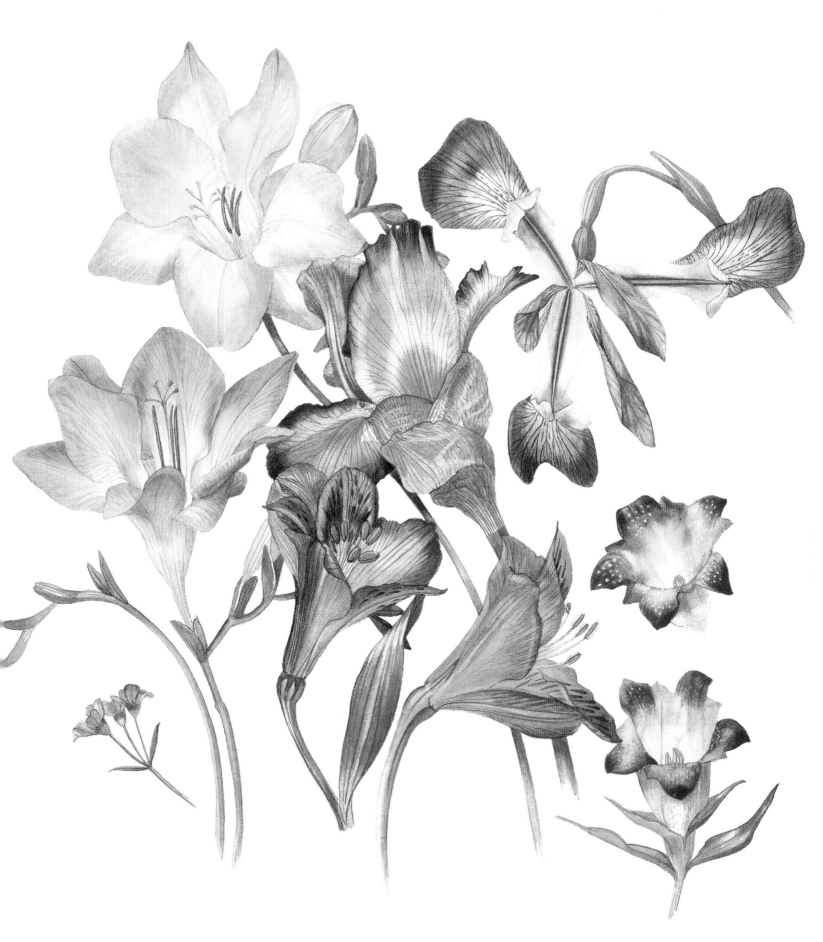

調配紫色

我的調色盤裡只有三、四種調好的紫色，其中大部分都是透明水彩。我特別喜歡新韓的紫羅蘭，它跟鈷藍色有點像。只要在這些紫色裡摻一點清新的藍色、紅色，或粉紅色，就能創造一整套紫色，包括鮮紫（mauve）及紫羅蘭色系。

只要加上一點點鈷藍，就能把紫色調得比較冷。如果加一些些法國群青，便是巧克力那樣的深紫；加一點點紅色和（或）黃色的話，就能調出另一種又濃又黑的紫色。以上種種混色千變萬化，無法一一細述，但要記得，就跟藍色一樣，假如發現顏色開始渾濁或暗沉起來，便要把它洗掉，重新再作調色。

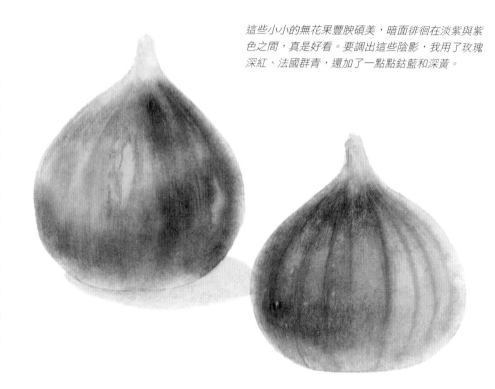

這些小小的無花果豐腴碩美，暗面徘徊在淡紫與紫色之間，真是好看。要調出這些陰影，我用了玫瑰深紅、法國群青，還加了一點點鈷藍和深黃。

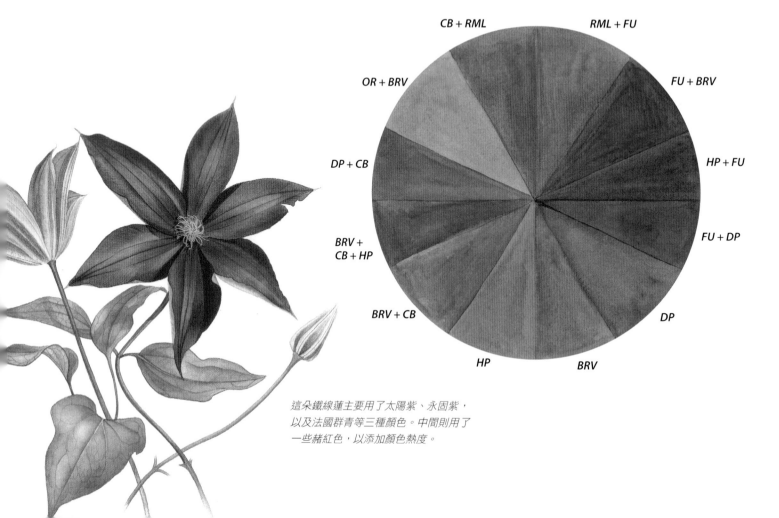

這朵鐵線蓮主要用了太陽紫、永固紫，以及法國群青等三種顏色。中間則用了一些赭紅色，以添加顏色熱度。

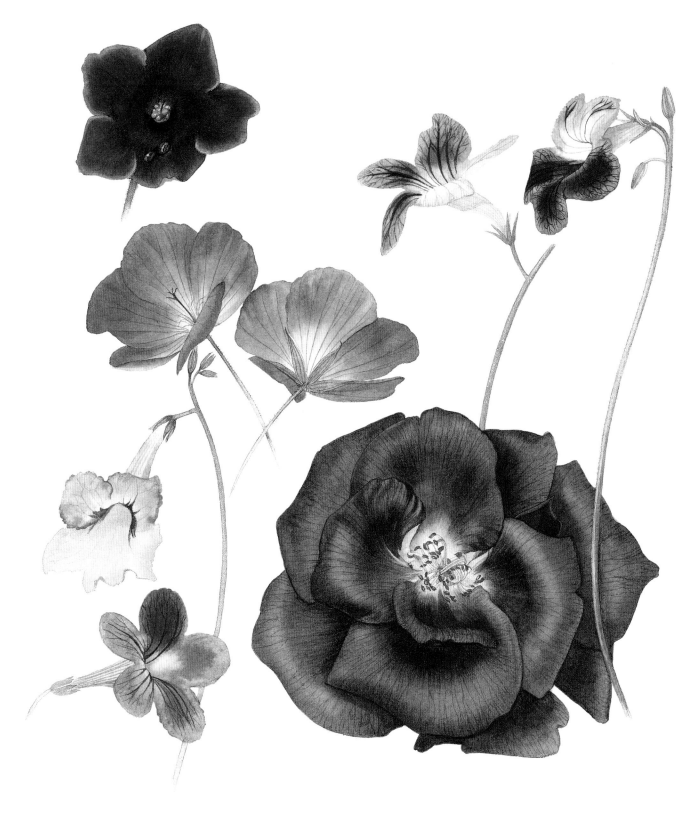

構圖中的植物一部分來自花園，一部分來自溫室。左上角的是非洲紫羅蘭（African violet），它的
深紫色調需要大量乾刷，可以用永固紫和法國群青來作調色。右下角的玫瑰混合了新韓紫羅蘭和永
固紫等兩種顏色。至於構圖中較淺的紫色，則是由鈷藍色和紫羅蘭色調配而成。

我往往會選定一種顏色，在同一幅畫裡到處都用一些，藉此把圖畫統合起來；如果每一朵花都帶有一點點某種顏色，就能增強設計，呈現花卉的整體感。這種顏色用量不必很多，就能達到令人滿意的效果。在此也順便再強調一次，調色盤最好能保持簡單，不需要加入太多顏色。

看一下對頁右上角的鐵線蓮，它最後以絨面作修飾，做法是：先以永固紫作為鋪染主色，然後分別把鈷藍色和螢光玫瑰乾刷上去。

Tip

假如要讓紫色鮮花泛光，可在表面乾刷一點點螢光玫瑰和（或）鈷藍色，就能帶出閃爍效果。

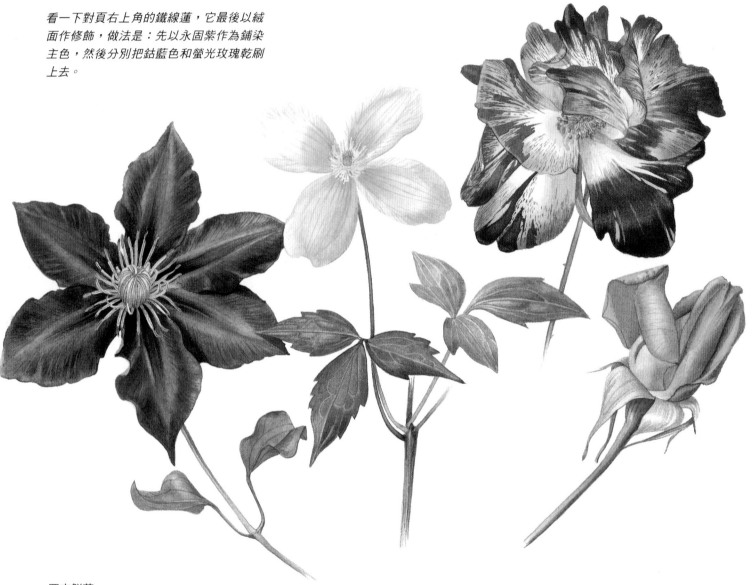

四支鮮花

上圖左手邊的是紫色鐵線蓮，我混合了永固紫、鈷藍色和太陽紫作調色，另以茜草紅來畫出花瓣中心的反光。

對頁：

紫色系列

加玫瑰鮮紅或紫羅蘭色可讓色調呈現粉紅；加鈷藍色則能讓色調變藍。

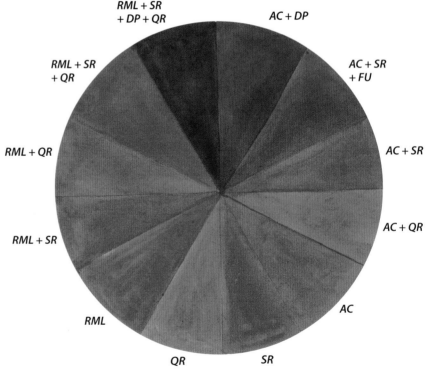

調配紅色

在調紅色時，我們最常用到的就是赭紅色和玫瑰深紅。這兩種顏料色彩鮮明，適合調配大部分鮮豔的紅色。

加入少量的法國群青，或再添上一點靛藍，就能呈現深紅花瓣之間較暗的陰影。假如想為顏色添加溫度，可在調好的紅色裡加入微微的黃色或橘紅。

這兩朵蘭花色彩強烈，我們畫它時先把第140頁圖中最深的紅色混合起來，同時加入深黃色。色調最深的地方，可以用較深的紅色進行乾刷；色調如果較淺，則等第一層鋪染乾掉後，再把粉紅色乾刷上去。

RML + SR + DP + QR AC + DP

RML + SR + QR AC + SR + FU

RML + QR AC + SR

RML + SR AC + QR

RML AC

QR SR

這朵鬱金香有兩層色調，先鋪上中紅色，記得盡量保留亮面。然後暈染一層深黃色，讓金邊浮現出來。等到這些顏色都乾掉以後，再用赭金色來使色調更暖和一點。

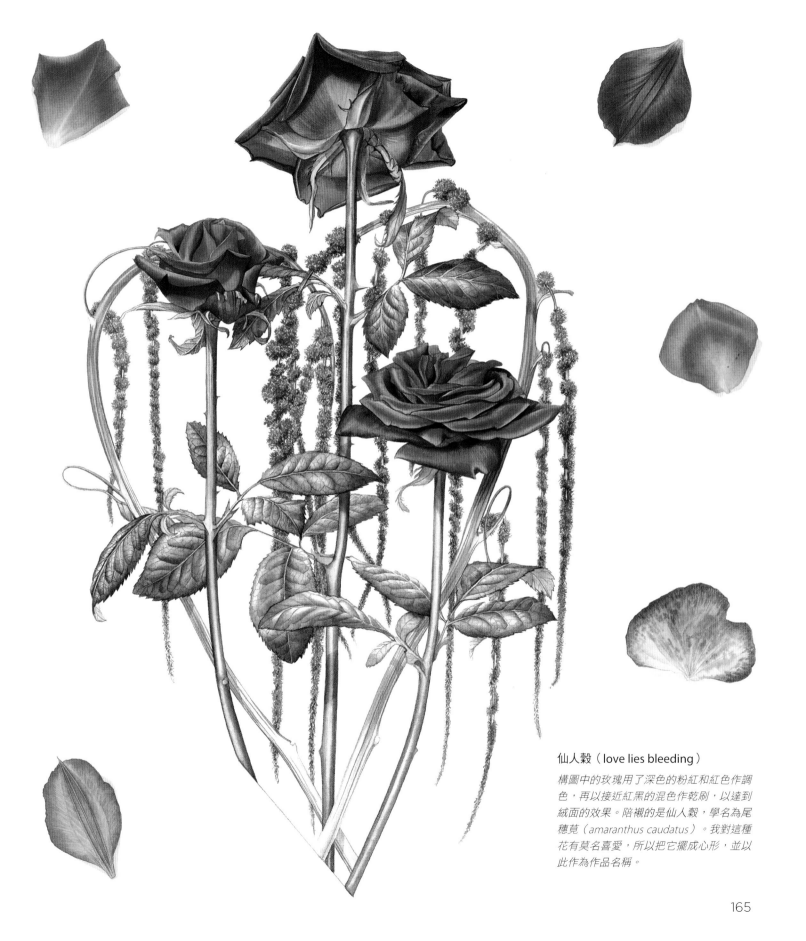

仙人穀（love lies bleeding）

構圖中的玫瑰用了深色的粉紅和紅色作調色，再以接近紅黑的混色作乾刷，以達到絨面的效果。陪襯的是仙人穀，學名為尾穗莧（*amaranthus caudatus*）。我對這種花有莫名喜愛，所以把它擺成心形，並以此作為作品名稱。

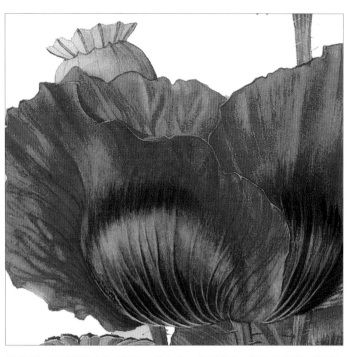

在畫這朵鸚鵡鬱金香（parrot tulip）時，我用盡所有紅色和粉紅的混色，包括赭紅色、玫瑰深紅和申內利爾紅的各種組合。

這些罌粟花則用了申內利爾紅、赭紅色、紫羅蘭色，還有永固紫。較深色的部分是加了茜草紅。

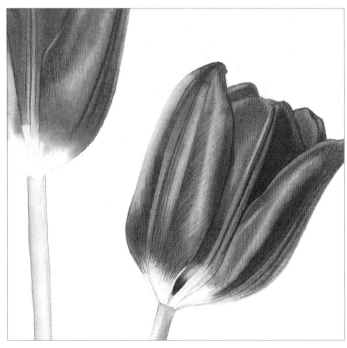

這顆洋蔥的調色主要是用申內利爾紅，加入一點點的黃色和鈷藍色。著色時避開中間和兩邊的亮面，便能達到立體效果。

這朵鬱金香的紅色尤其鮮豔，調色時我用了申內利爾紅和玫瑰深紅，再加上一點點檸檬黃。陰影的地方則是加了一些法國群青。

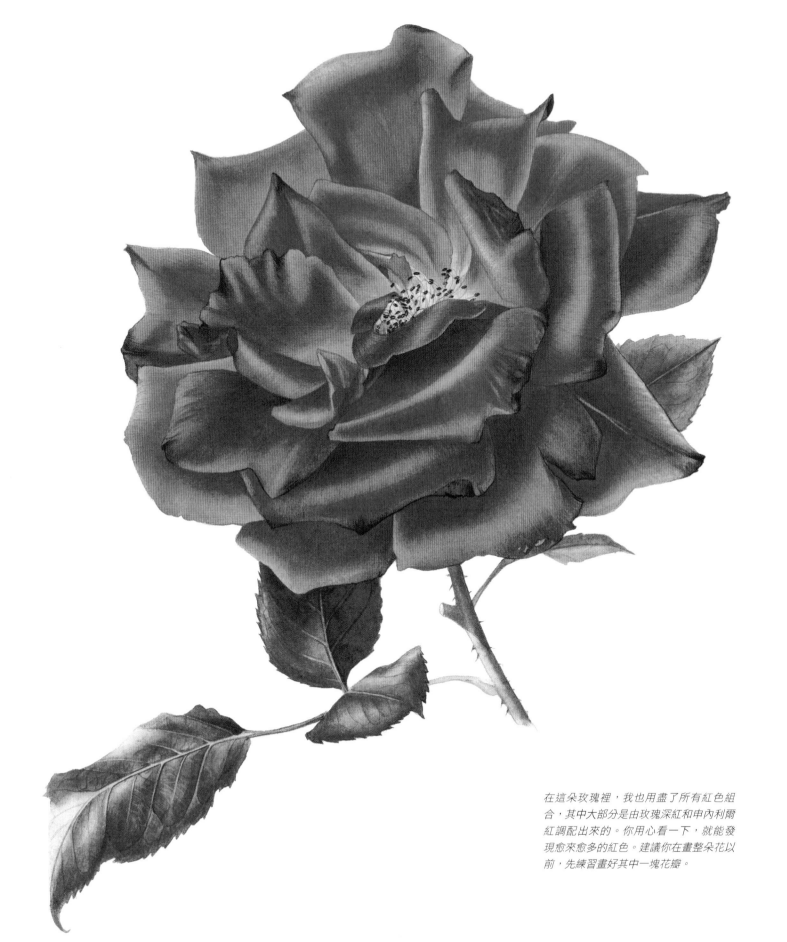

在這朵玫瑰裡，我也用盡了所有紅色組
合，其中大部分是由玫瑰深紅和申內利爾
紅調配出來的。你用心看一下，就能發
現愈來愈多的紅色。建議你在畫整朵花以
前，先練習畫好其中一塊花瓣。

調配黑色

調黑色並不像你所想的那麼可怕。把黑色的花拿到燈光下，就能看到它其實是深紫色或巧克力紅。調黑色，訣竅是大膽。不要怕顏料用太多，色彩調得愈深愈好。

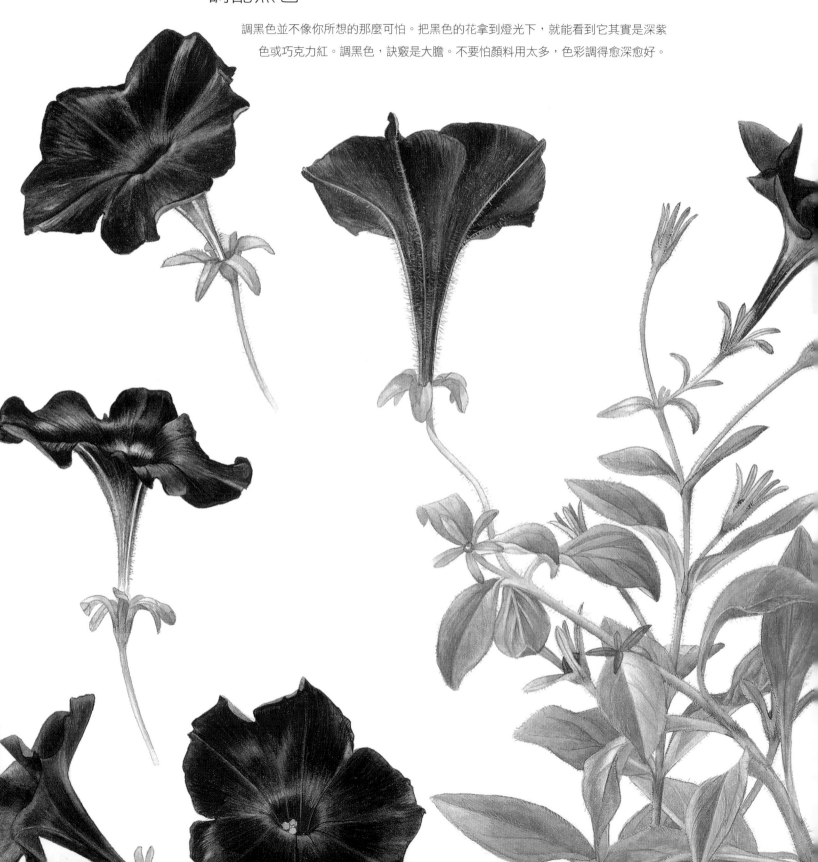

我通常用法國群青、申利內爾紅和一點點深黃來作調色。視題材需要，偶爾還會加一些紫色、粉紅或紅色。我會先鋪染兩層深色，乾掉以後再找出最深色的部位，繼續進行乾刷，直至顏色夠深為止。

看看這兩頁鮮花，為了鋪染一層又一層的黑色，每鋪一層都要先等上一層乾掉，所以等了很久；在較淺色的部分，則微微鋪染上粉紅和藍色。或者，也可以用乾刷法。

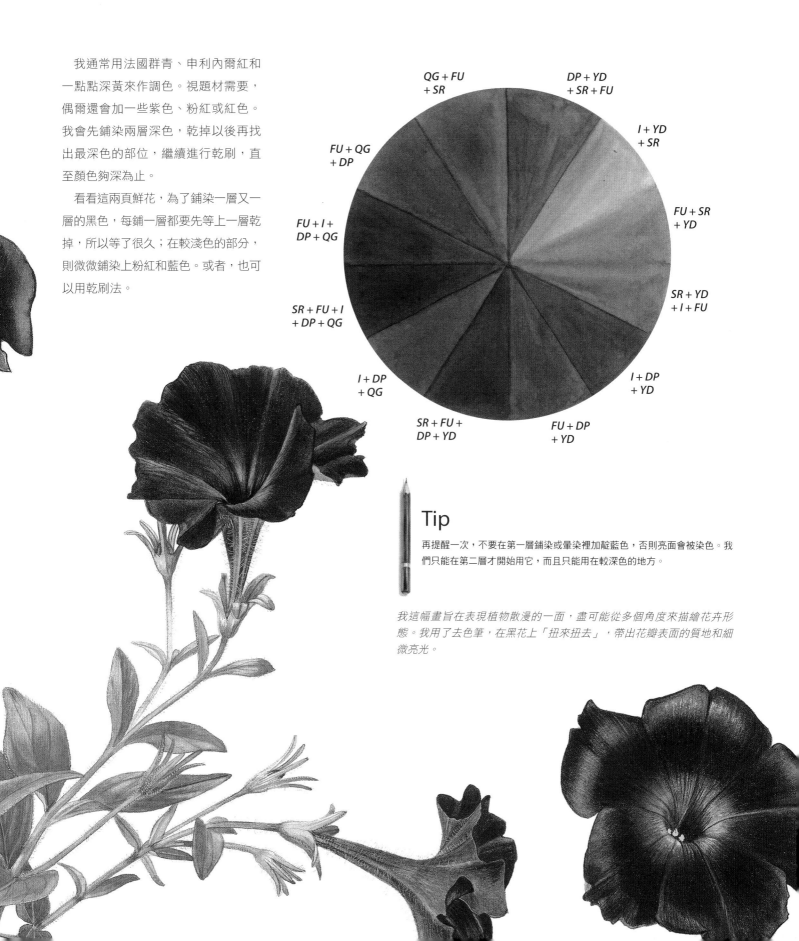

QG + FU + SR

DP + YD + SR + FU

I + YD + SR

FU + QG + DP

FU + SR + YD

FU + I + DP + QG

FU + SR + YD

SR + FU + I + DP + QG

SR + YD + I + FU

I + DP + QG

I + DP + YD

SR + FU + DP + YD

FU + DP + YD

Tip

再提醒一次，不要在第一層鋪染或暈染裡加靛藍色，否則亮面會被染色。我們只能在第二層才開始用它，而且只能用在較深色的地方。

我這幅畫旨在表現植物散漫的一面，盡可能從多個角度來描繪花卉形態。我用了去色筆，在黑花上「扭來扭去」，帶出花瓣表面的質地和細微亮光。

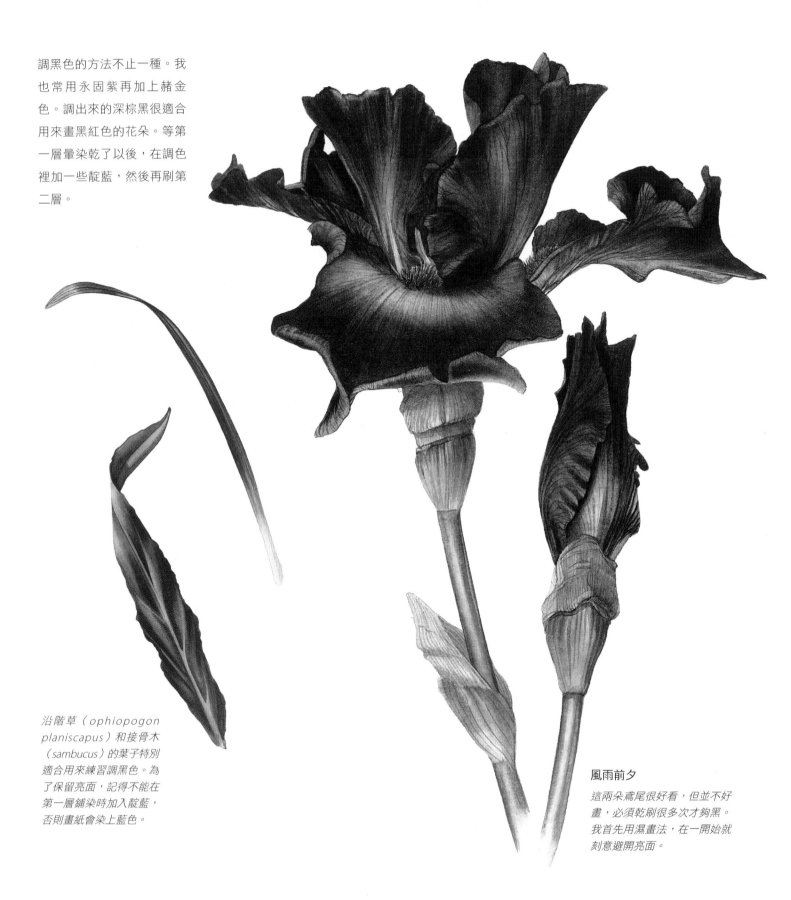

調黑色的方法不止一種。我也常用永固紫再加上赭金色。調出來的深棕黑很適合用來畫黑紅色的花朵。等第一層暈染乾了以後，在調色裡加一些靛藍，然後再刷第二層。

沿階草（*ophiopogon planiscapus*）和接骨木（*sambucus*）的葉子特別適合用來練習調黑色。為了保留亮面，記得不能在第一層鋪染時加入靛藍，否則畫紙會染上藍色。

風雨前夕

這兩朵鳶尾很好看，但並不好畫，必須乾刷很多次才夠黑。我首先用濕畫法，在一開始就刻意避開亮面。

170

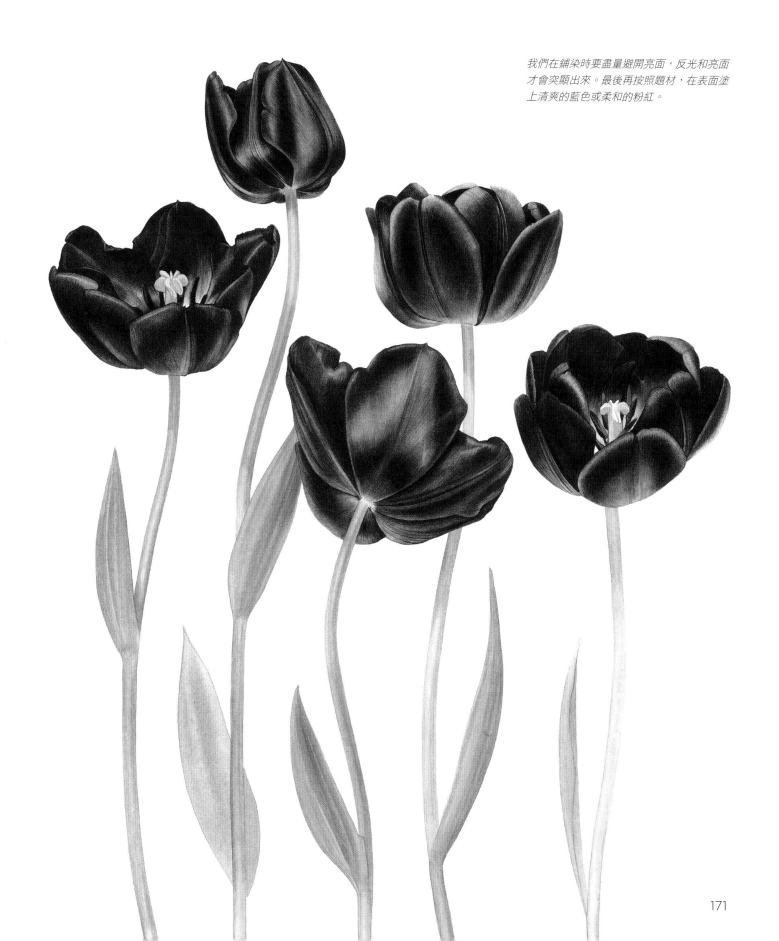

我們在鋪染時要盡量避開亮面，反光和亮面才會突顯出來。最後再按照題材，在表面塗上清爽的藍色或柔和的粉紅。

171

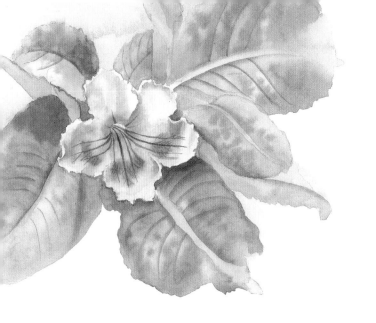

調配白色

在畫白色植物時，我們只需要記往一點：畫紙就是你的白色。我們可以用濕畫法，畫起來比較容易，因為顏色流動順暢會使邊界顯得柔和，最後效果亦較為柔順、較有真實感。另一個好處是，濕畫法能保護畫紙，顏色滲透較慢，因此提顯亮面的時間能被拉長。同時也較不容易出現水痕。

必須注意，我們畫的其實不是白色，而是圍繞白色的陰影，這是畫白色植物的秘訣。陰影的調色跟調黑色是一樣的，差別只在於水分要多加很多，把顏色調成淺灰色，或別的中色調。

用濕畫法時，要注意整塊花瓣都要鋪上水，然後塗上少量的中色調。只要混合藍、黃、紅，就能調出淺淺的中色灰。藍色要用比較多，其餘兩種顏色只加一點點就好。隨著暗面的變化，我們可在中色調裡再加入一些黃色、粉紅，或藍色。

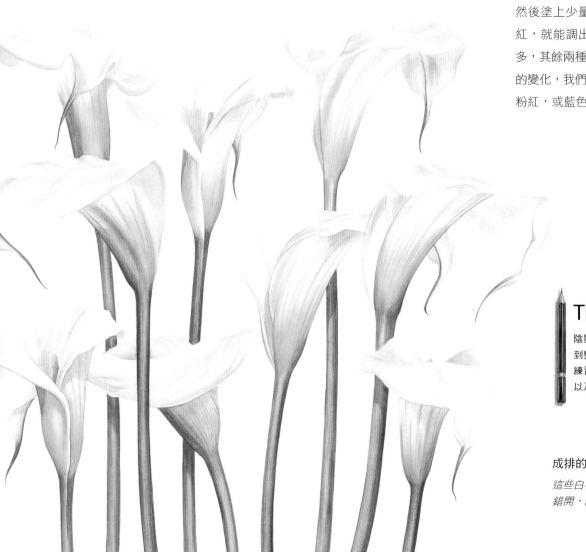

Tip

陰影著色時水分不能太多，否則會散開到整個打濕的範圍。用一片片花瓣進行練習，學習找到顏料和水的混合比例，以及它會擴散多遠。

成排的馬蹄蓮（zantedeschia）

這些白花頂部隱約呈現灰色，我把它們前後錯開，讓白色更能被襯托出來。

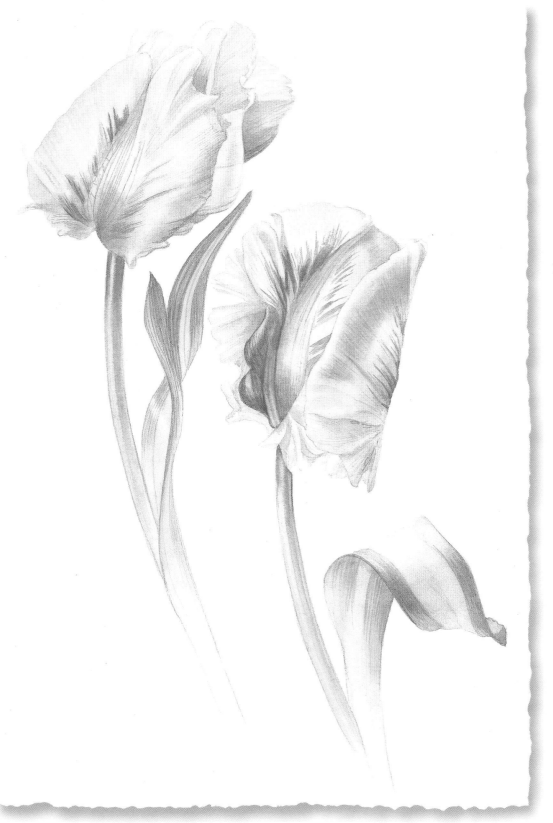

各種中色調的混合（見第
143頁）。

**鸚鵡鬱金香上的
白色和綠色**

*你在這裡可盡情大膽地畫
上陰影，但最好是先多加
練習，以免一時錯手，功
虧一簣。題材要打上足夠
燈光，提高陰影深度。*

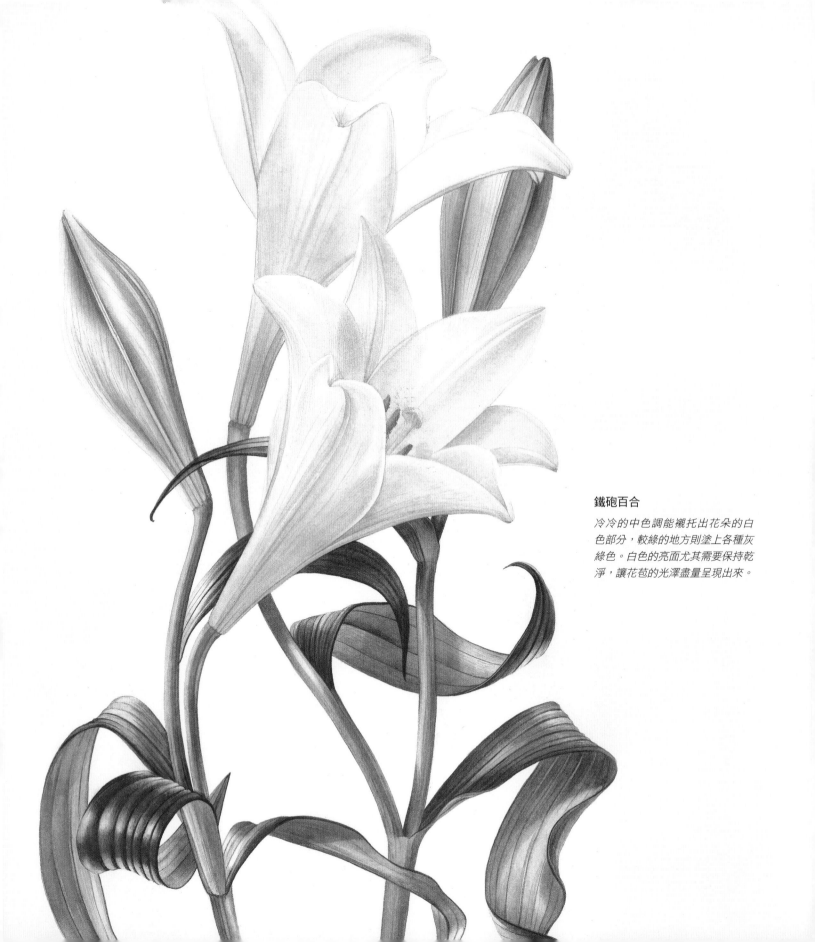

鐵砲百合

冷冷的中色調能襯托出花朵的白色部分，較綠的地方則塗上各種灰綠色。白色的亮面尤其需要保持乾淨，讓花苞的光澤盡量呈現出來。

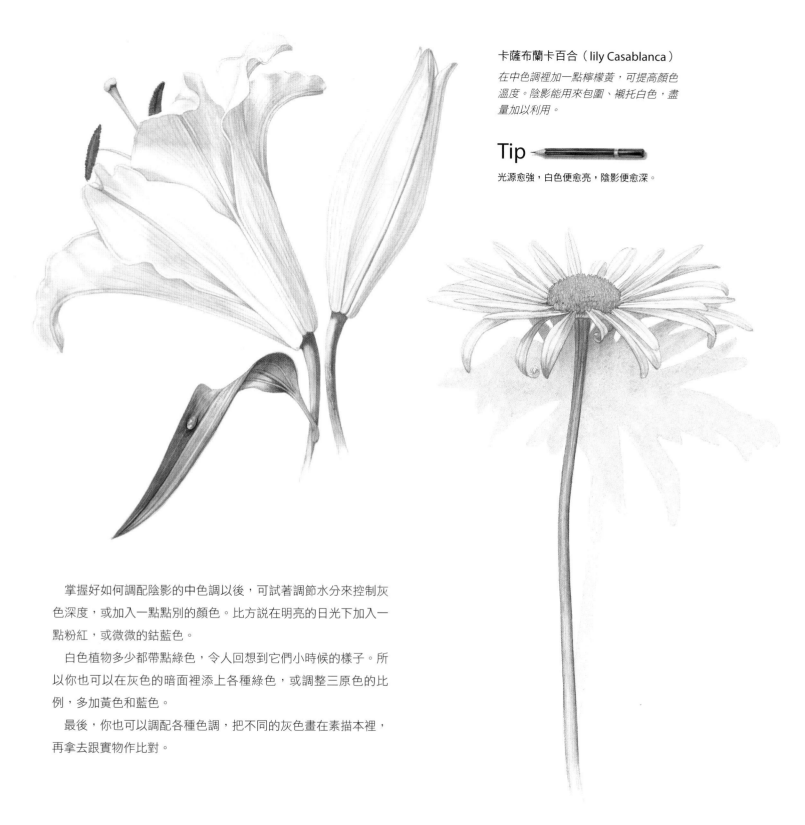

卡薩布蘭卡百合（lily Casablanca）

在中色調裡加一點檸檬黃，可提高顏色溫度。陰影能用來包圍、襯托白色，盡量加以利用。

Tip

光源愈強，白色便愈亮，陰影便愈深。

掌握好如何調配陰影的中色調以後，可試著調節水分來控制灰色深度，或加入一點點別的顏色。比方說在明亮的日光下加入一點粉紅，或微微的鈷藍色。

白色植物多少都帶點綠色，令人回想到它們小時候的樣子。所以你也可以在灰色的暗面裡添上各種綠色，或調整三原色的比例，多加黃色和藍色。

最後，你也可以調配各種色調，把不同的灰色畫在素描本裡，再拿去跟實物作比對。

雛菊

要呈現較冷的白色，可在中色裡加入一點點鈷藍。

調配棕色

調棕色非常好玩，同時也能藉此增進調色技巧。我可以在調色盤裡混合出千變萬化的棕色調，所以根本不用買預先調好的顏料。

　　只要混合三原色：紅色、黃色，再加一點藍色，棕色就會出來。另一種方法是把對比色加在一起，例如：紅色加綠色，或黃色加紫色，也一樣能得到棕色。

　　要讓生黃褐色（raw sienna）出現，可在調色裡加進一點紅或粉紅色，或到最後才混合紅色，鋪上一層暈染也可以。

懸鈴木的乾葉

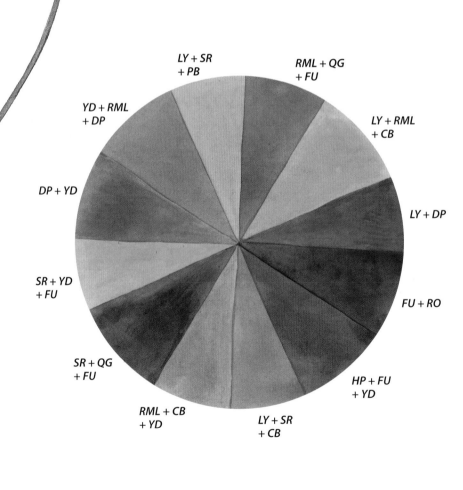

LY + SR + PB

RML + QG + FU

YD + RML + DP

LY + RML + CB

DP + YD

LY + DP

SR + YD + FU

FU + RO

SR + QG + FU

HP + FU + YD

RML + CB + YD

LY + SR + CB

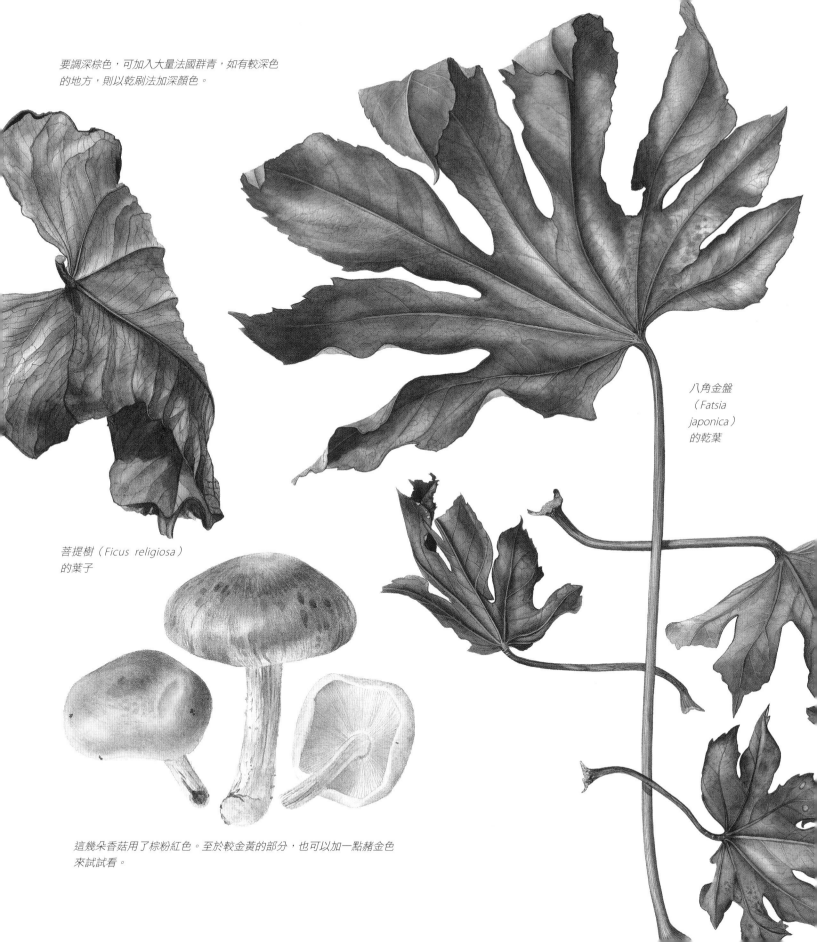

要調深棕色，可加入大量法國群青，如有較深色
的地方，則以乾刷法加深顏色。

八角金盤
（*Fatsia
japonica*）
的乾葉

菩提樹（*Ficus religiosa*）
的葉子

這幾朵香菇用了棕粉紅色。至於較金黃的部分，也可以加一點赭金色
來試試看。

構圖

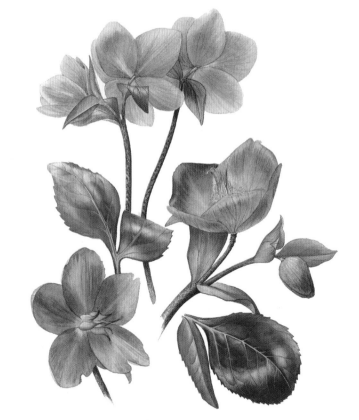

構圖本身就是一門藝術。你可以自然而然憑直覺去做，也可以不斷練習，知道什麼該做、什麼不該做，直至日起有功，得心應手。我大部分圖畫都是先設計好圖形，再依照它來放入植物。但這並非畫植物畫的一般做法，假如你比較想要遵守傳統，那最好還是保持構圖簡單、勻稱。

設計圖畫不一定要弄得很複雜。一開始先想好整體圖形，只要題材形狀能配合畫紙，無論是正方形、肖像畫，或風景畫都好。圖畫大小取決於植物的尺寸。先拿植物去跟畫紙比對一下，如果看起來不夠大那就改用別的畫紙。

我們要同時考慮植物的生長模式和特點。試著回答以下問題，這將有助於我們配合植物來作設計：

- 植物是挺直的還是下垂的？是扭曲的還是整齊的？是暗沉的還是透光的？
- 植物有在攀爬、蔓生，或成串垂下嗎？
- 莖部都是直直的嗎？還是有些地方是彎的呢？
- 葉子形狀如何？有什麼特點？
- 葉子和花是同時在植物上出現的嗎？還是一個跟著另一個呢？
- 如果你有打算在圖畫裡加入多種植物的話，那就要考慮它們的顏色和形態等等是否配合。請記得，在顏色或形態上的一些衝突，往往能帶來戲劇性效果，使圖畫更加有趣。

小心觀察植物，注意花紋和脈絡。不停左右轉動，找出它形態最豐富、最具美感的角度。你或許需要轉換兩個、甚至三個角度，才能精確描繪植物的生長和變化。仔細想想該如何結合不同角度，想好以後先把草圖畫出來看看。又或者，你可以想想如何表現植物的不同元素，它們在圖畫中該佔什麼位置。

你還要考慮題材的保存問題。你是否有足夠時間來畫實物？還是需要把它拍下來畫呢？想清楚以後，說不定你畫畫時會選擇比對照片而非實物。

在這幅聖誕玫瑰（hellebore）的構圖裡，兩個三角形重疊起來，而每個三角形內都有三種主要元素。如花苞、花莖等是較次要的元素，在這裡能起緩和作用。

對頁：

馬蹄蓮和竹子

看看這幅畫，竹子跟花是均衡對稱的。兩種植物交叉重疊，一個接一個的負形（negative shape）把視線引向莖部的交叉網絡，也就是圖畫的焦點。莖部的動態擺設又會引導我們的視線，讓我們重新注意上方的花朵。我們在圖中主要看到三株綠油油的花仙子，然後是不同顏色的馬蹄蓮：五株白、四株黑、三株粉紅，按照我的設計分別放上不對稱的位置。

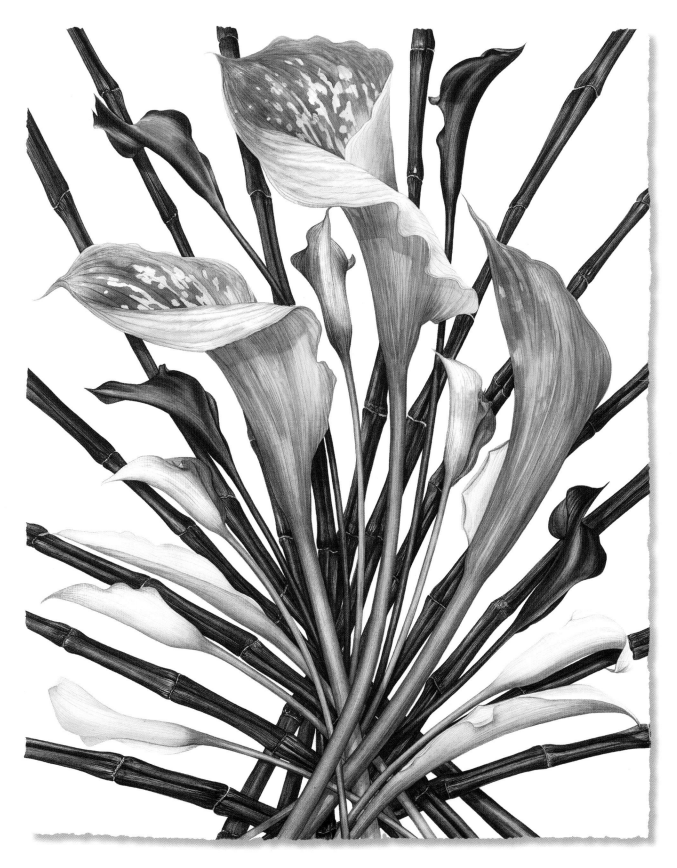

平衡

這是圖畫設計中的美學術語。你必須學習觀察，但也能借助某些技巧，就像下面提到的幾點。

創造平衡

1 先畫設計草圖，為各個元素填上不同色調。然後把草圖立起來，站遠一點看。你會看到有沒有分佈不均，哪裡太淺、哪裡太深。試著找出大小最剛好的搭配吧。

2 拿起草圖，對著鏡子來看。圖像一旦反過來，就更容易看出不勻稱的地方。

3 多畫幾次草圖，對植物題材認識愈深，便會愈清楚哪一種設計最好。

位置

植物的擺放位置相當重要。我們可以把它放在中間，當成「目標」，讓視線卡在畫紙中心。如果你畫的元素只有一種，是可以這樣做，否則，當你把一個個元素加進來時，最後的佈局就會改變，構圖就不會像先前那般生動。

你還要決定畫植物的角度。試看看先起稿，多畫幾個角度（如左圖），這樣才好決定植物該怎樣擺、怎樣才最好看。

視線

換言之，就是在觀看圖畫時，眼睛從一個個元素看過去的軌跡。我們的目的是要盡量設計視線，不知不覺間引導焦點，讓眼睛總是停留在圖畫之內。

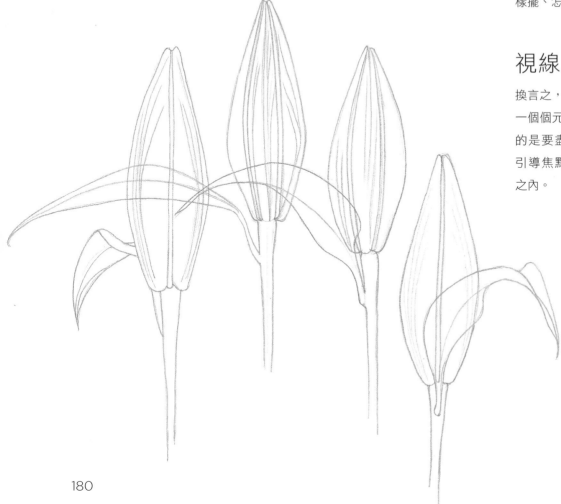

圖形或設計

在構圖時，我們偶爾可利用幾何圖形，藉此作為植物擺設的指引。
三個、五個等奇數往往較容易達到平衡，但如果植物是偶數，那
可能就要多加一個元素，甚至多加一點比重。

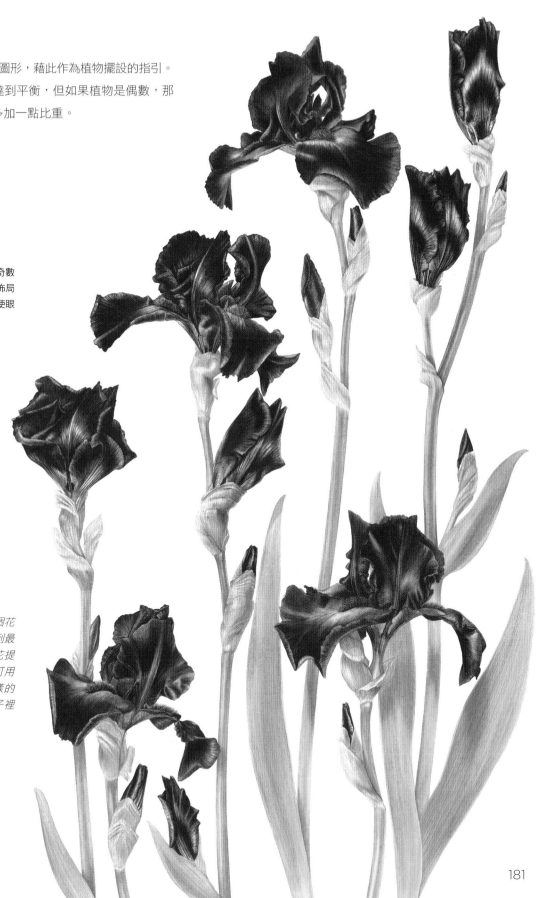

Tip

我們在設計時，最好能把植物分成奇數
部分，分成三分、五分等等。這種佈局
能避免對稱，看起來更生動有趣，使眼
睛不停在圖畫中來回飛舞。

黑鳶尾

*在這幅圖裡，我用了八朵主花、六個花
苞。我拿起花莖轉來轉去，藉此找到最
佳角度，然後從左至右一步步把花提
高。右下角的葉子提供了比重，可用
來平衡上方的黑花。我也認為這樣的
構圖很現代、別出心裁，但它骨子裡
依然遵守傳統。*

傳統抑或現代

對於構圖到底屬於傳統還是現代，我沒有很熱衷於作分類。你今天創作了一幅畫，即使是按照傳統風格，我依然會說它是某種現代的詮釋，因為它必然受到潮流的影響或啟發。

我偏向把植物畫分成插畫或圖畫。植物插畫的目的是進行科學研究，所以必須盡可能表現所有細節，一絲不苟。任何尺寸或大小上的不同，都必須在作品上清楚地加以註明。

植物圖畫便不一樣，雖然還是要按實物來畫，但可以在構圖上多花心思，盡量讓它賞心悅目。我們還是要完全表現植物的樣子，卻可以佈置得既漂亮又浮誇。植物也可以隨意放大縮小，只要把細節畫好就好。

因此我會說我的風格屬於植物圖畫。雖然我畫植物的方式力求精確，但我也愛嘗試各式各樣的構圖。

Tip

經常把素描本帶在身邊，只要有任何關於構圖的想法，就馬下記下來，畫在簿子裡。只要你平時坐著，手上有一張白紙，你會發現這就是寶貴的靈感來源。

下圖：

何處覓我心

在這幅圖裡，最高的那幾朵花呈弧形，下方的三朵則成三角。按照設計，其中三對花以扭曲的葉子組合成對，位於其餘四朵花之間。中間擺著心形的葉子。利用圖中有圖的方式，迫使你每看一眼都想找到新的含義。

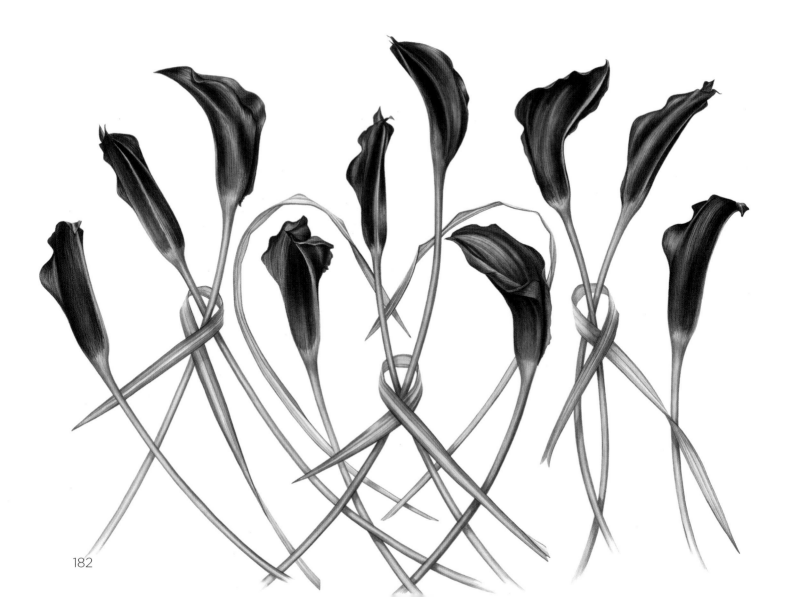

空間

這裡指的是植物所佔據的空間、植物中間的空間、還有設計和畫邊間的空間。
所謂負空間，即不同元素間的空隙。我對負空間的看法是：它本身就值得關
注，應該跟植物一樣盡量取得平衡。

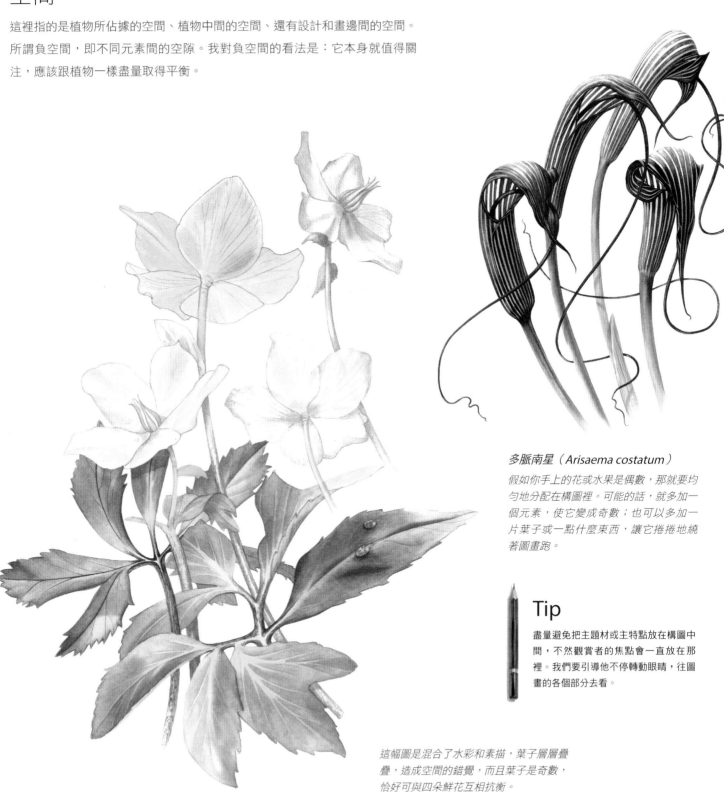

多脈南星（*Arisaema costatum*）
*假如你手上的花或水果是偶數，那就要均
勻地分配在構圖裡。可能的話，就多加一
個元素，使它變成奇數；也可以多加一
片葉子或一點什麼東西，讓它捲捲地繞
著圖畫跑。*

Tip

盡量避免把主題材或主特點放在構圖中
間，不然觀賞者的焦點會一直放在那
裡。我們要引導他不停轉動眼睛，往圖
畫的各個部分去看。

*這幅圖是混合了水彩和素描，葉子層層疊
疊，造成空間的錯覺，而且葉子是奇數，
恰好可與四朵鮮花互相抗衡。*

盡情享受構圖的樂趣吧！不用太在意「規矩」。在下面的圖畫裡，我特意把蘋果擺成螺旋形。隨著中間第一顆紅蘋果開始，愈往外跑，我便加入愈多綠色；直到最後，螺旋形的外圈全都變成了青蘋果。我們也可以看到，隨著蘋果漸漸遠離光源，投影便逐步加深。

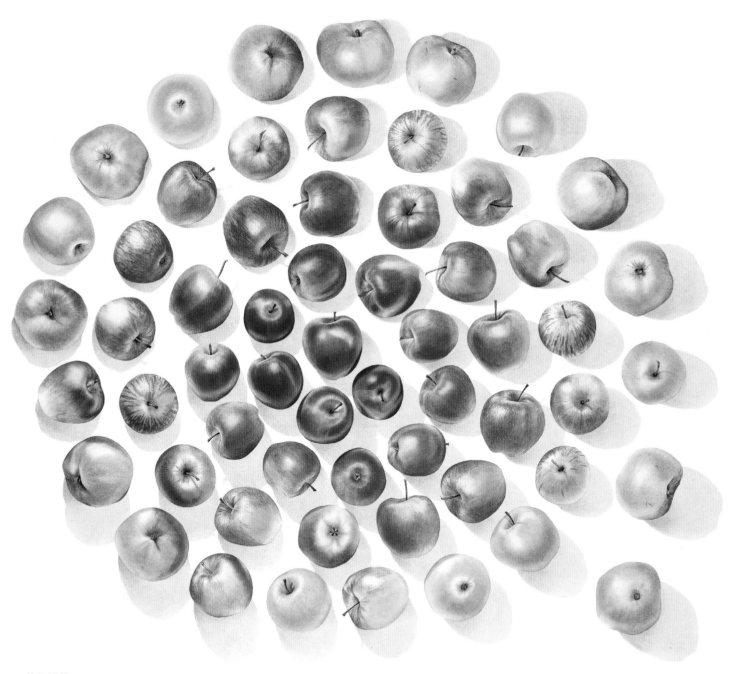

蘋果螺旋

不妨為構圖加點趣味。在不影響植物學事實的前提下，
創造一種整體圖形，使構圖更具現代感。

比重

我們必須把圖畫好好設定在框架內,畫紙底下要比上方稍稍預留多一些空間。空間比重反映在我們的設計裡。較細和較淡的元素最好放在圖畫上方,把較重的元素留在底部。但也不要太過死板,因為植物本身也有比重,必須把這一點考慮進去。就像當玫瑰墜下來的時候,最好把它畫在圖畫上方,隨著一路往下而逐漸淡化。

請看下圖和左下圖:在這兩個例子中,我進一步圍繞著某個圖形來作構圖。我畫了一個茶杯,然後在裡面和周圍畫上鮮花。其中最具挑戰性的,是要一邊圍繞著茶杯,一邊思考如何讓這些花朵、莖部和葉子取得平衡,但當然,這一切嘗試都是值得的。

我們必須在構圖上多方嘗試,這樣才能發現其他取得平衡的新方法,同時把觀賞者的目光引向畫中各個部分。

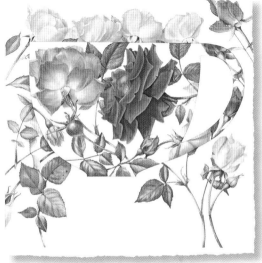

茶玫瑰

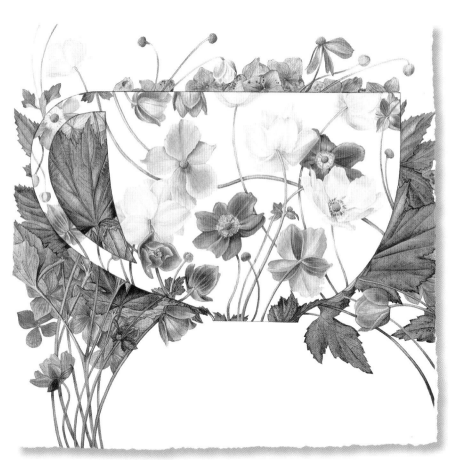

銀蓮茶

繃紙和修飾

作品的呈現方式也很重要。你或許要花幾小時來作最後修飾，把圖畫裝裱得美美的。假使你呈現得很差，別人會誤會你不重視它，從而看不起你的作品。所以你要充滿自信，多花點時間和精神來呈現作品。

繃紙

繃紙的方法可用來防止畫紙起皺，也可用來修復已經皺起來的畫紙。我很少在畫畫前繃紙。因為我水分加得不多，畫完畫後，畫紙通常還是一樣又平又順。而且我喜歡無拘無束，畫畫時將畫紙不停轉來轉去，隨我擺佈，看我用怎樣的畫法最順手。而且我慣用640gsm（300磅）的重畫紙，不用繃也能保持平直。假如你的圖畫真的起皺，那最後再來繃它也不遲；甚至，如果皺得太厲害而影響作畫，也可以中途就來繃一下——反正不用一開始就來繃它。

整平皺摺的方法

1 圖畫朝下，底下放一條乾淨的厚浴巾。

2 海綿沾水後，用它來弄濕紙背。底下的浴巾可防止水分回滲到圖畫上。

3 把畫紙反回來，等它乾掉。畫紙會皺得更厲害，但不用擔心，我們就是要這樣。

4 在等紙乾掉的時候，先把膠帶量好。我們一共需要四條，一邊一條，每條比畫紙長4公分（即1½吋）。

5 畫紙乾透後，反過來，再把紙背弄濕。

6 趁畫紙還濕，把浴巾拿開，圖畫朝上，放在板子上。

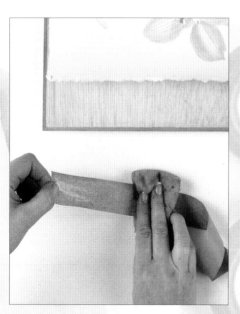

7 這時候畫紙應該還是濕的，拿濕海綿來弄濕第一條膠帶，從一端開始，慢慢把整條拉過去。

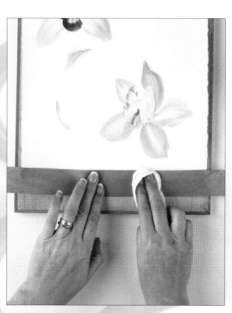

8 把膠帶放在畫紙其中一邊，從中間固定好以後，手墊摯志著紙巾，從中間往外滑去，至少要貼到2公分（即¾吋）以上。

9 把其餘三邊都貼好，再等它乾掉。要確定畫紙跟膠帶都乾透後，才能把圖畫拿起來。盡可能放過夜。拿圖畫時要用解剖刀，從畫邊把膠帶割開。不要試圖從板子上撕下來。還貼在板子上的膠帶可稍後用水泡一泡，自然會脫落。

製造毛邊

我會用毛邊尺來作一點裝飾，讓紙邊有撕下來的感覺。由於我用浮裱（float-mounted）的方法，在畫框玻璃底下還是看得到畫邊，這種裝飾便顯得很有用。假如你也想用毛邊尺，那就要記得在構圖時預留邊界，這樣才能把部分畫邊給撕掉。

1 毛邊尺靠在圖畫的某一邊。

2 緊緊把尺壓著，以防滑動，再把紙邊撕下，而且應靠向尺的方向來撕。

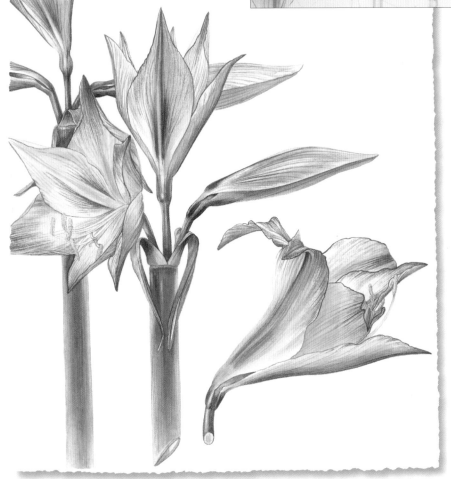

3 這一邊完成了。按照同樣做法完成餘下的三邊。

用半個畫框

現在你把畫畫好了，接下來的問題是：該用多大的框呢？我們可以用兩個舊框來量一下。先把舊框的其中一邊去掉，在圖畫上重疊起來，這樣便知道框架大小了。

　　同樣，也可以利用這兩個舊框來裁切最佳畫面。比方說，可藉此去除圖畫中損壞或多餘部分，或找出適用於賀卡的圖案。

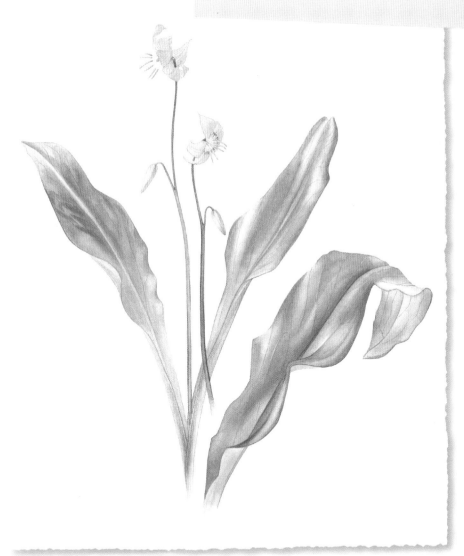

如上圖或左上圖所示，圖畫裁切下來後，題材周圍依然留有一片空白。裁切成左下圖的樣子，則可用來製作明信片或賀卡。

詞彙表

點（drop） 這是指讓色彩慢慢由畫筆掉下。當畫紙還濕的時候，把蘸滿水彩的畫筆貼近畫紙，讓顏色只向小範圍流去。如果點得快，我們會畫出一種柔和、零碎的質地；如果點得慢，顏色會稍稍靜置，均勻散佈開來。

金屬箍（ferrule） 即畫筆的金屬部分。

鋪染（glaze） 薄薄的水層或淡淡的色層，在繪畫一開始或最後修飾時使用。用來轉變或裝飾圖中的某些部分。

色相（hue） 這是顏色的另一個名稱，專指較顯著的波長，如紅、藍或黃。假如顏料名稱註明「色相」，譬如「鎘紅色相」（cadmium red hue），就是指這種顏料最接近該顏色。但按照我的經驗，它未必是該顏色中調配最深的一種。

不透明（opaque） 不透明水彩會遮蓋或隱藏底下的東西。水彩畫家一般不會用它，因為畫紙一旦被遮住，就不容易再提顯亮光。但我認為不必然如此，所以重點就是你要自行摸索，找出最適合你的顏色。

基本色、原色（primary colours） 我們畫畫時有三種最基本的顏色——紅、藍、黃。三原色不能由別的顏色混合出來，它們是調配色譜上一切顏色的基礎。

合成色（secondary colours） 這是由兩種原色所調出來的顏色，譬如：黃加藍便是綠；紅加藍便是紫；紅加黃便是橘。所用原色比例不同，合成出來的顏色也會跟著變化，如：藍比黃更多的話，會得到較深的藍綠色；藍色假如較少，則會比較偏向黃綠色。

暗面（shade） 這是指隨著進入陰影，光線減弱時的顏色變化。通常加入黑色就好。但就像我在書中提到的，我沒有使用黑色顏料，因此我會使用較深的色調，這樣反而能更精確表達暗面上的顏色。對於較淺色的暗面，我們可加上其他顏色或水分，以達到表面泛光的效果。

刷（sweep） 這字眼通常指掃出去的動作，但也指又長、又顯眼的一筆，畫在圖畫上，而且最後往往會把筆往上提，作出收筆的動作。

三次色（tertiary colours） 這是指除了基本色或合成色以外的其他顏色，通常會用到全部三種基本色來調配。三次色一般來說較深，較接近泥土色。

淡色（tint） 即輕輕一抹的顏色。通常加入白色或水分，就能讓顏色變淡。

色調（tone） 也稱為「明度」（value），指的是顏色深淺。把某種顏色由最淺至最深描繪出來，便是其色調範圍。色調暈染（tonal wash）也包括了某種顏色的所有深淺範圍。在水彩裡，就是先為顏色加入水分，再逐步加入愈來愈多的顏料。

透明（transparent） 透明水彩能讓你看穿底下的東西，但透明程度還是跟塗抹厚度有關。因為底下色層容易受到干擾，一般來說，透明水彩較難一層層鋪染上去。

暈染、色層（wash） 即淺淺的一層顏色，或色調暈染，由深至淺地鋪在畫紙上，就像我們畫天空時的樣子。

索引

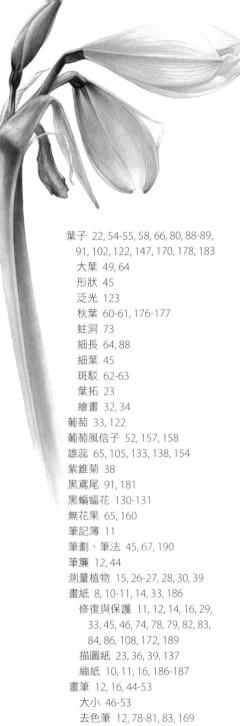

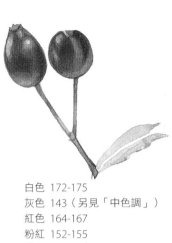
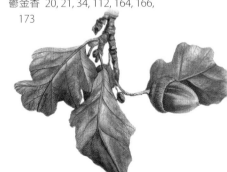

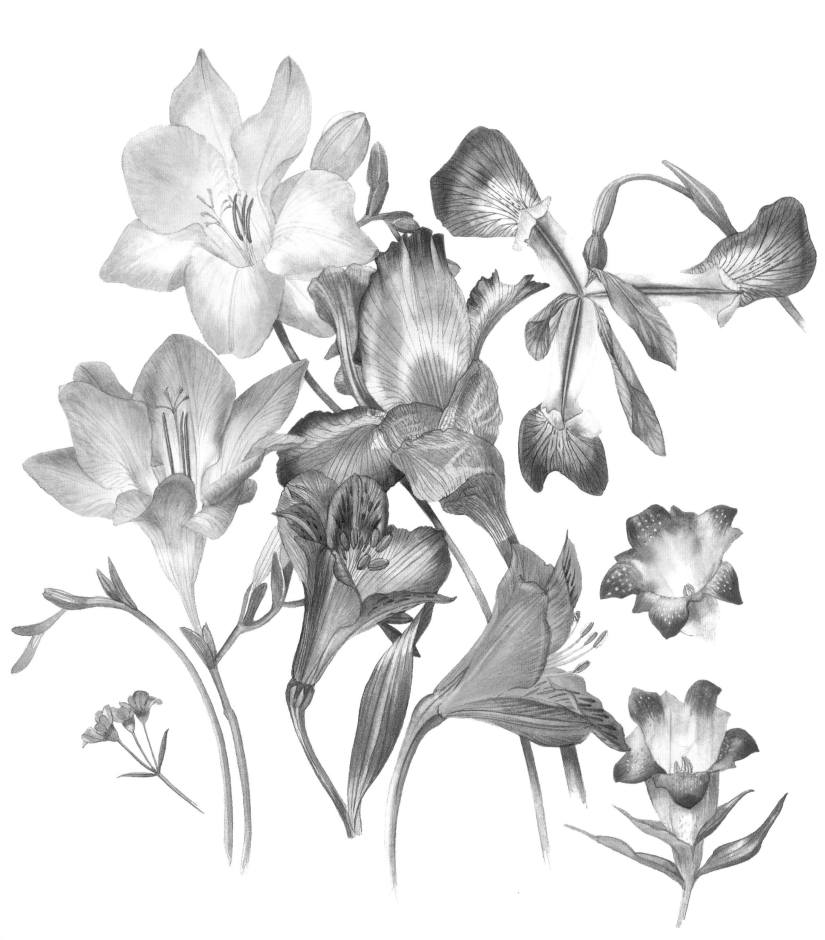

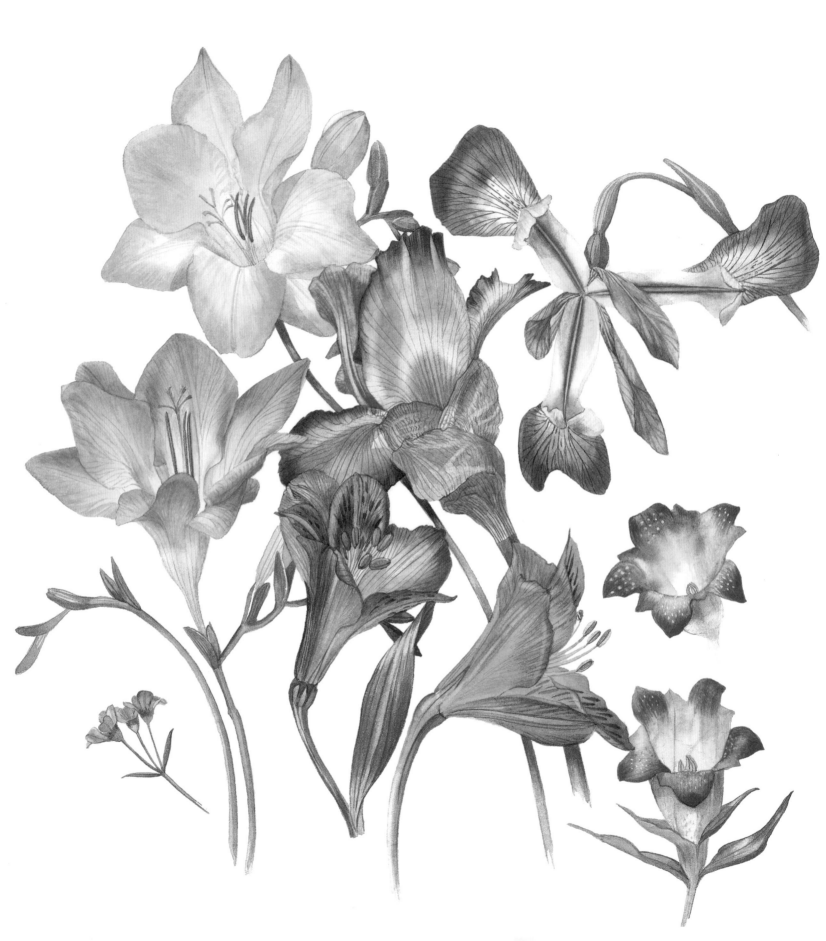